"十四五"职业教育国家规划教材
（中等职业学校公共基础课程教材）

美术鉴赏与实践

顾平◎主编

华东师范大学出版社
·上海·

图书在版编目（CIP）数据

艺术.美术鉴赏与实践/顾平主编.—上海：华东师范大学出版社，2021
ISBN 978-7-5760-1765-6

Ⅰ.①艺… Ⅱ.①顾… Ⅲ.①品鉴－世界－教材 Ⅳ.①J051

中国版本图书馆CIP数据核字（2021）第089994号

艺术——美术鉴赏与实践

主　　编	顾　平
责任编辑	罗　彦　张　婧
责任校对	陈　易　李琳琳
插　　画	王延强
装帧设计	俞　越
出版发行	华东师范大学出版社
社　　址	上海市中山北路3663号　邮编 200062
网　　址	www.ecnupress.com.cn
电　　话	021-60821666　行政传真 021-62572105
客服电话	021-62865537　门市（邮购）电话 021-62869887
地　　址	上海市中山北路3663号华东师范大学校内先锋路口
网　　店	http://hdsdcbs.tmall.com/
印 刷 者	安徽新华印刷股份有限公司
开　　本	889×1194　16开
印　　张	14.5
字　　数	307千字
版　　次	2021年7月第1版
印　　次	2022年8月第5次
书　　号	ISBN 978-7-5760-1765-6
定　　价	34.80元
出 版 人	王　焰

（如发现本版图书有印订质量问题，请寄回本社客服中心调换或电话021-62865537联系）

本书编写组

主　　　编：顾　平
副 主 编：刘德龙　朱亮亮
编写组成员：吴文治　樊天岳　宋玉姗　吴　茜
　　　　　　乔姗姗　白　冰　付　瑶　童斐蜚
顾　　　问：徐国庆

"十四五"职业教育国家规划教材
（中等职业学校公共基础课程教材）
出版说明

为贯彻新修订的《中华人民共和国职业教育法》，落实《全国大中小学教材建设规划（2019—2022年）》《职业院校教材管理办法》《中等职业学校公共基础课程方案》等要求，加强中等职业学校公共基础课程教材建设，在国家教材委员会统筹领导下，教育部职业教育与成人教育司统一规划，指导教育部职业教育发展中心具体组织实施，遴选建设了数学、英语、信息技术、体育与健康、艺术、物理、化学等七科公共基础课程教材，并于2022年组织按有关新要求对教材进行了审核，提供给全国中等职业学校选用。

新教材根据教育部发布的中等职业学校公共基础课程标准和有关新要求编写，全面落实立德树人根本任务，突显职业教育类型特征，遵循技术技能人才成长规律和学生身心发展规律，围绕核心素养培育，在教材结构、教材内容、教学方法、呈现形式、配套资源等方面进行了有益探索，旨在打牢中等职业学校学生科学文化基础，提升学生综合素质和终身学习能力，提高技术技能人才培养质量。

各地要指导区域内中等职业学校开齐开足开好公共基础课程，认真贯彻实施《职业院校教材管理办法》，确保选用本次审核通过的国家规划新教材。如使用过程中发现问题请及时反馈给出版单位和我司，以便不断完善和提高教材质量。

教育部职业教育与成人教育司
2022年8月

前 言

一、课程性质和编写依据

中等职业学校艺术课程是各专业学生必修的公共基础课程,是包含音乐、美术、舞蹈、设计、工艺、戏剧、影视等艺术门类的综合性课程,与义务教育阶段艺术相关课程相衔接,具有思想性、民族性、时代性、人文性、审美性和实践性,是中等职业学校实施美育的基本途径。本教材是中等职业学校公共基础课程国家规划教材,依据《中等职业学校公共基础课程方案》和《中等职业学校艺术课程标准》编写。

二、教材内容和特点

(一) 教材设计理念

在人的"五觉"(视觉、听觉、触觉、嗅觉、味觉)之中,视觉与听觉基本决定了人的行为与状态。在人的日常感知中,视觉与听觉主要服务于人对"概念"的指认。比如,我们眼睛看到的对象,其"形态"是最早进入视觉系统的,脑神经的第一敏感是它的概念——此为何物,它有哪些实用功能与价值。而视觉系统所关联的思维却处于封闭状态,对象的形态所链接的情感一直未被激活。多数人对艺术的感知,因为没有接受很好的训练,始终处于日常感知状态,艺术形象进入感知系统后,仍然偏于对"内容"的释读,视觉审美的敏感度非常微弱。

正因为如此,中国当代大中小学生普遍长于抽象认知与符号认知,缺乏"形象认知"。而

在形象认知中,视觉占有80%的比重。如果学生缺乏超越日常的视觉认知,他会怎么看待周边的世界? 更令人惊讶的是,大多数学生对艺术经典还处于失语状态,对作品的视觉形态与人文背景均没有认知! 此外,当代视觉认知方式发生了前所未有的变化,"读图时代"造成图像极度泛滥,在泥沙俱下的图像的包围中,学生的视觉认知因为被频繁"冲击"而麻痹与迟钝;艺术的多元格局也造成了审美标准的模糊,艺术观念与形态的花样不断翻新,使得学生的艺术感悟因为混乱而不知所措。由此,澄清与修正学生的视觉认知显得极为重要与迫切。解决这一现状的唯一方式是,通过有效策略迅速提升各类各级学生的视觉素养。

"美术鉴赏与实践"正是为提升全体中职学生视觉素养所开展的审美教育必修课,也是践行德、智、体、美、劳"五育"并举的重要组成部分,直接关乎每一位学生的全面发展。为此,在课程性质的设定上要有新的观念与更为有效的实现途径。这是一门全新的课程,性质不同于过去的"美术欣赏"通识课,而是类似于"中职语文""中职英语""中职体育"等公共必修课,旨在全面提升非美术专业中职学生群体的视觉素养,激活他们的想象力、创造力与视觉认知力。硬性指标为:使学生对视觉经典作品具备视觉敏感度;延展至视觉认知的各领域。软性指标为:激活学生对于所在学科专业的洞察力、想象力与创造力;慰藉他们的情感。

"美术鉴赏与实践"围绕的是"视觉认知"链接课程教学中的所有内容。"视觉认知"包含着知识与技能,因此,它必然延伸至课堂内外。课堂内教学是知识传授的寻常途径,服务于"视觉认知",即对经典作品的感知与释读。课堂之外,重在"技能"的传授,需要两种通道予以实现。其一是校内的专业实践场所,主要用于学生的媒材体验,它是伴随经典释读的辅助手段。实践并非完全意义上的创作体验,它更多的是对经典作品材料与创作过程的感悟。其二是校外的美术馆与博物馆,它们能让学生获得一种在特殊"场域"情境中的艺术感受——学生流连在美术馆的作品间,生发出不同寻常的体验。教学过程为:辅助以课前的知识准备,课中的交流与互动,课后的体会与感想。这对视觉认知的"技能"养成尤为重要。

基于"视觉认知"的定位,教材内容的遴选紧紧围绕"视觉"素养的提升而展开。针对学生艺术感悟混乱的现状,澄清与修正学生的"视觉认知"显得极为重要与迫切。我们在设定"内容"时:从"标准"上,兼顾传统与现代,中国与西方,尽可能包容与兼容,以有共识的"经典"为主;从方式上,有意回避过去长于知识释读的"欣赏"教学,而是突出对作品"视觉"的感知与体认,激活学生的视觉思维,提升其视觉素养。

(二) 教材结构体例和主要内容

我们将"美术鉴赏与实践"课程的教学内容设定为:视觉艺术作品释读的理论与策略、经典作品的品鉴、基于视觉素养的全息摄取等。具体而言,我们将教学内容分为三个篇章进行组构。第一篇章为中国视觉艺术之美,主要围绕中国艺术与视觉审美展开教学,包括:中

国绘画艺术之美、中国书法艺术之美、中国工艺与雕塑艺术之美、中国建筑艺术之美。第二篇章为西方视觉艺术之美，主要围绕西方艺术与视觉审美展开教学，包括：西方传统绘画艺术之美、西方雕塑艺术之美、西方建筑艺术之美。第三篇章为日常生活之美，主要围绕与"日常生活"关联的对象之美展开教学，包括：摄影艺术之美、环境艺术之美以及自我修饰与美化。三个篇章分别由不同专业方向的教师担当教材的编写工作。

（三）教材编写特点

《艺术——美术鉴赏与实践》严格依据《中等职业学校艺术课程标准》（2020年版）的精神进行编写，重点围绕"学科核心素养""课程目标"的相关要求。在内容选择上以"基础模块"为主，兼及"拓展模块"，注意中外美术资源与日常生活审美在教材中的比例设定，尤其强调了"艺术感知""审美判断"与"文化理解"的有效结合，适当通过"实践"激发学生的创意表达。为了突出"鉴赏"的效应，本教材针对每个单元的主题特别选择了五幅经典作品展开深度感知，意在激活学生对作品的自我欣赏，形成审美判断的经验，从而提升审美感知力。整体考察本教材，无论是对艺术知识的阅读还是关联经典的感知，甚至是实践环节的操作，都力求做到便利与实用，教师好教，学生好用。

三、教材配套和使用建议

（一）教材配套资源

作为特定教学对象——中等职业学校的学生，我们在内容难易性的遴选上予以了特别考虑，不仅语言表述简洁流畅，而且采取图文并茂的方式，辅以必要的课本外的链接，诸如通过"i教育"平台获取作品讲解视频等。在实践环节，我们也考虑到学生的非艺术专业性质，所选"技巧"都是基于适宜立刻"上手"的对象，并配有示范性视频。

（二）教学方法与建议

教学方法侧重于对两类信息的有效传递。第一类是作为"视觉"的审美形态。作品只要以视觉呈现，就必须符合视觉法则，以实现因"被看"而完成的感觉上的链接。艺术家在专业训练中会选择对应的媒材，并归引到视觉呈现上，以形成一系列技巧。比如：中国画的笔墨、三远、写意，或水墨或浅绛或重彩，油画的冷暖色感、色的明度和纯度、肌理等都有专业的表现规则，共同为作品的感性呈现服务。学生面对作品，就是基于这种感性的干预——审美体验，形成视觉经验——审美经验。第二类是作为"人文"的意义。任何作品都可以通过描述、分析、解释与判断，找到作品的人文意义。艺术家在创作艺术作品时，总是因被触动而产生"想法"，这种触动可以是政治的或思想的，民俗的或文人的，情感的或趣味的……之后他才去选择一种题材——对应现实中的物象，或具象或意象，或抽象或观念，予以表达。我

们面对作品，就是要用各种"经验"去分析作品的创作背景，了解艺术家的创作意图，从而对作品的人文意义做出合理的判断。

"美术鉴赏与实践"教学就是对以上所述的两种信息的诱导性提取：第一种信息更重要，课堂教学更应围绕这一信息的提取，让学生在不断"干预"中形成审美经验；在获得第二种信息时，应尽可能地给予"方法"，让学生自己学会描述、解释与判断。借助课程，学生能通过对艺术品长久的体验，来使自己的整个思路与心理模式发生改变，同时，其对艺术品观看的方式也在改变。我们希望通过"看"的教学，真正提升学生的视觉感知力——对图像的视觉"形态"逐渐敏感起来，形成视觉"经验"，从而在提高审美判断力的同时，激活自身的观察力、想象力，使情感获得慰藉。比如，降温了，很多人都很敏感，知道要加衣服，不然会生病。这种敏感就是生活经验所复合的。幼儿园的孩子是不敏感的，甚至中小学生都不敏感，马虎的家长在孩子感冒时才意识到没有给孩子加衣服。我们的课程就是试图让学生将"天气降温"与"加衣服"这两件看似风马牛不相及的事关联起来，这样审美经验就积累下来了。学生通过对艺术品长久的体验，整个思路与心理模式均发生了改变，当他再面对艺术品时，观看方式也发生了质的变化，视觉思维得以激活。

在教学中，我们需要选择一件相应方向的经典艺术作品：第一，讲解作品属于的类别，如中国画、油画、雕塑等；第二，体验作品的第一观感——忽略细节的整体感，一种直觉把握；第三，描述作品所呈现的形象，这是基于生活经验与艺术经验复合的描述；第四，分析各形象之间的关系，充分揭示"形式美"法则在作品中的体现；第五，体验作品的第二次整体观感，是获取作品意境或趣味的阶段；第六，解释作品的人文意涵，以及背后的所有故事与主题等。其中特别值得注意的是：第一，区别于现实。这是一件艺术品，不是生活中的其他物品，即使它表现的是生活对象，那也要在教学中引导学生体会，这是对艺术品的审视，而不是类似通过照片比对现实的观看。第二，确认为特定的"人造物"。注意分辨"有目的的人造物"（实用）与"目的性人造物"（绘画），也不要去想艺术品能给投资或生活带来什么好处。面对艺术品，就是"欣赏——静心观照——体验美的享受"。第三，局部的识认与整体关系的把握。即使是写实性艺术，它虽然会激活你在生活中对实物的经验，但同时也要兼顾作者对现实事物在画面中的呈现和表现，及它与隐秘因素的关系，如背景、辅助物、表情、着装、笔触、色彩等。第四，一般的视觉与生活是密不可分的，而我们的教学是提取和激活学生视觉中对"美"的敏感度，这一提取和激活又不是靠"知识"讲解来实现的，而是需要将"感性"作为基本纽带，因为只有在感性过程中不断体验，才能形成"美感"经验。

(三) 学习策略与建议

"美术鉴赏与实践"课程是面向全体非美术专业中职学生的。这一特定的对象决定了其学习方法与策略的独特性。中职学生虽然接受过基础教育，但艺术熏陶的机会未必有很多，这便造成多数学生视觉素养还处于较低水平的情况。由此，本课程的学习需要学生有更多

的主动性,学会学习,提升效率,快速进入"角色",否则,很难实现既定教学目标。

"美术鉴赏与实践"课程共由三个篇章组成,各篇章相对独立,没有前后次序,学生既可以随着教师安排的节奏和顺序学习,也可以任意确定先后顺序进行自我学习。篇章中每个单元的内容是相对完整的子系统,学习中要以"单元"为一个整体,一次性将其连续学完,这才算形成了一个完整的学习内容。

因为是鉴赏课程,学生的学习需以激活自身"视觉感知"为主要出发点,教师的引导更多侧重于"方法",体验是学生自己的感知。为了获得最佳的教学效果,学生在学习过程中的"主动"意识非常重要。它表现在以下几个方面:

第一,课前预习。在教师确定好要学习的单元内容后,学生首先看教材,并通过教材内容"链接"学习相关的美术史知识,这个环节非常重要!因为教师的教学过程主要是围绕经典作品展开的,这些偏于人文的知识可能没有时间在教学过程中被系统讲解,而教师在教学中又常常会提及相关知识点,所以如果我们没有之前的"预习",就会影响对作品的释读,尤其是对人文知识的理解。需要提醒的是,在课前预习的过程中,我们可以看教材的内容,可以循着教材的引导自己学着去感知作品,但不宜对教学的经典作品做过多的"预览",尤其是不能在教学前把作品看"熟"——那种偏于知识了解的熟。因为如果这样,它将会成为"负面"的信息在教学中干扰你感知力的唤起。

第二,教学中的有效配合。前面提过,"美术鉴赏与实践"课程的定位是对学生进行两类信息的传递:审美的与人文的。前者是偏于视觉审美"技能"的获取,特别注重感知过程的领悟。在学习中,要细心体会教师在我们感知中的引导,学会领悟,逐步掌握这一独特技能。而后者则是学习的一种"方法",学会描述、解释与判断。教学过程中的配合还包括同步完成教师启发性的思考、想象以及适当的冥想,要能抽身现实、荡涤杂念,进入艺术时空。

第三,课后的巩固与回味。课程之后,学生要针对本单元内容进行全面的复习巩固,尤其是知识点的疏漏、视觉审美技能的总结与进一步运用。用课堂中学会的方法,尝试去欣赏同类作品,不断接触关联的作品,坚持天天与它们"见面",不断获得视觉观感,以形成视觉经验。

第四,每个单元中的实践课程,要求学生积极动手参与。虽然有示范性的视频,但自己操作既是对媒材体验的过程,也是通过实践进一步体会经典作品的创作过程,只有这样才能更好地感知作品所呈现的审美趣味。

"美术鉴赏与实践"课程涉及的视觉艺术门类并不齐全,选择的经典作品也非常有限,但作为"课程",它提供给学生的是方法与策略,也如同其他学科,对课程的把握重在融通与对规律的探寻。就视觉艺术而言,"美术鉴赏与实践"不仅给我们提供了大量视觉艺术的人文知识,更重要的是,课程能有效地引导你掌握一种"技能"——视觉审美的技能,有了这一技能,会快速积累有效的视觉经验,从而快速提升视觉审美素养。

四、教材编写人员

本教材由我担任主编,刘德龙教授、朱亮亮教授担任副主编。其中,由我负责教材的整体设计与提纲的拟定,并负责第一单元的撰写与全书的统稿工作;刘德龙教授负责第二、三、五、六、七单元的撰写工作;朱亮亮教授负责第四、八、九、十单元的撰写工作。吴文治、樊天岳、宋玉姗等老师以及吴茜、乔姗姗等研究生参与了内容编写。吕少卿、季鹏、陈擎、薛问问、白冰、付瑶、童斐蜚等老师给予了建设性意见与帮助,徐国庆教授与赵其坤教授审阅了本教材并提出宝贵意见。

本教材在编写过程中,引用、借鉴了相关读物、教材与音视频,在此向有关作者、出版社与编写发行者表示由衷感谢!

本教材的编写时间仓促,难免存在诸多不足之处,敬请使用教材的师生与社会读者批评指正,也好让我们在未来的修订中吸纳与完善。联系人:杨老师,电话:021-51698272,邮箱:gzj@ecnupress.com.cn。我们将对来电来函中有建设性的意见给予奖励!

顾 平

2021 年 7 月

视听资源使用指南

本教材配有丰富的视听资源，您可登录我社"i 教育"平台免费使用。具体操作步骤如下：

第一步：登录"i 教育"平台，网址：https://iedu.ecnupress.com.cn。

第二步：在搜索框中输入关键词"美术鉴赏与实践"。

第三步：打开"视听资源"中的《艺术——美术鉴赏与实践》，点击列表中的资源名称即可播放。

配有视听资源

注：教材中有此图标的内容即表示有配套的视听资源。

视听资源列表

第一单元　中国绘画艺术之美

展子虔《游春图》

顾闳中《韩熙载夜宴图》

无名氏《出水芙蓉》

李可染《清漓胜境图》

董希文《开国大典》

实践体验：中国绘画临摹

第二单元　中国书法艺术之美

《散氏盘》

《张迁碑》

《古诗四帖》

《祭侄文稿》

《中国长沙湘潭人也》

实践体验：中国书法临摹

第三单元　中国工艺与雕塑艺术之美

《后母戊鼎》
《霍去病墓石雕》
龙泉青瓷
圈椅
《人民英雄纪念碑》

第四单元　中国建筑艺术之美

长城
故宫
外滩第一高楼上海总会
"鸟巢"
哈尔滨大剧院

第五单元　西方传统绘画艺术之美

《最后的晚餐》
《夜巡》
《戴珍珠耳环的少女》
《格尔尼卡》
《白色中心》
实践体验：水彩画临摹

第六单元　西方雕塑艺术之美

《米洛斯的阿芙洛蒂忒》
《大卫》
《阿波罗和达芙妮》
《加莱义民》
《行走的人》

第七单元　西方建筑艺术之美

胡夫金字塔
希腊柱式
巴黎圣母院
蒙特利尔世界博览会美国馆
芝加哥百货公司大厦

第八单元　摄影艺术之美

《温斯顿·丘吉尔》
《东方红》
《巍巍长城》
《大眼睛》
《奥马伊拉的痛苦》

第九单元　环境艺术之美

意大利城市威尼斯
北京四合院
赖特的流水别墅
苏州留园
卢浮宫玻璃金字塔
实践体验：手绘表现技法

第十单元　自我修饰与美化

北宋大文豪苏轼
中国民主革命的先行者孙中山
著名篮球运动员姚明
"海空卫士"王伟
"女排精神"和中国国家女子排球队

目 录

第一篇章　中国视觉艺术之美　　1

第一单元　中国绘画艺术之美　　3
第一课　中国绘画知识与鉴赏　　3
第二课　中国绘画艺术实践体验　　40

第二单元　中国书法艺术之美　　42
第一课　中国书法知识与鉴赏　　42
第二课　中国书法艺术实践体验　　59

第三单元　中国工艺与雕塑艺术之美　　62
第一课　中国工艺、雕塑知识与鉴赏　　62
第二课　中国工艺与雕塑艺术实践体验　　75

第四单元　中国建筑艺术之美　　79
第一课　中国建筑知识与鉴赏　　79
第二课　中国建筑艺术实践体验　　106

第二篇章　西方视觉艺术之美　　　　　　　　　　　109

第五单元　西方传统绘画艺术之美　　　　　　　111
第一课　西方传统绘画知识与鉴赏　　　　　　　111
第二课　西方传统绘画艺术实践体验　　　　　　127

第六单元　西方雕塑艺术之美　　　　　　　　　129
第一课　西方雕塑知识与鉴赏　　　　　　　　　129
第二课　西方雕塑艺术实践体验　　　　　　　　140

第七单元　西方建筑艺术之美　　　　　　　　　142
第一课　西方建筑知识与鉴赏　　　　　　　　　142
第二课　西方建筑艺术实践体验　　　　　　　　157

第三篇章　日常生活之美　　　　　　　　　　　　159

第八单元　摄影艺术之美　　　　　　　　　　　161
第一课　摄影艺术知识与鉴赏　　　　　　　　　161
第二课　摄影艺术实践体验　　　　　　　　　　176

第九单元　环境艺术之美　　　　　　　　　　　180
第一课　环境艺术知识与鉴赏　　　　　　　　　180
第二课　环境艺术实践体验　　　　　　　　　　197

第十单元　自我修饰与美化　　　　　　　　　　201
第一课　自我修饰艺术　　　　　　　　　　　　201
第二课　自我美化体验　　　　　　　　　　　　214

后　记　　　　　　　　　　　　　　　　　　　216

第一篇章

中国视觉艺术之美

第一单元
中国绘画艺术之美

中国绘画特指在中国区域存在的古今绘画作品,有中国画、岩画、帛画、壁画、漆画、画像石、画像砖等多种类别,其中中国画是其代表样式。作为一种视觉审美形式,中国绘画从萌芽、发展到成熟,有着自己一条独特的演进路径,以区别于西方绘画而成为东方艺术的代表。本单元将围绕中国绘画知识与鉴赏、中国绘画艺术实践体验展开教学。

第一课　中国绘画知识与鉴赏

绘画是用线条与色彩等元素在平面上描绘艺术形象的美术门类。中国绘画特别重视线条语言的运用,随着"笔""墨"等工具材料的普遍运用,其独特的品类——"中国画",也就成为中国绘画的代表样式而进入世界艺术之林,为人类带来别样的审美体验。在本课中,我们将按照中国绘画的历史流变,叙述其知识脉络,鉴赏其经典作品,共同体验中国绘画艺术之美。

一、中国绘画知识

中国绘画的时间跨度长达二三万年,大体可分为三大阶段:古代绘画、近现代绘画与当代绘画。中国古代绘画自史前的岩画以来,历经先秦、秦汉、魏晋南北朝、隋唐五代、宋元明清,绘画媒材与语言极为丰富,经典作品无以计数;中国近现代绘画历经清末至新中国成立,虽然时间不过百余年,但却实现了传统的现代转化,顺应了时代之变;当代绘画也是新中国

绘画，它离我们最近，也最能贴合今天的生活，更是我们应该了解的主要对象。

（一）中国古代绘画

虽然中国古代绘画极为丰富与繁杂，但我们仍然可以大体梳理出三条主线，这是由三类不同的创作群体去塑造的东方艺术经典。一是民间绘画，创作者多为民间艺人，而正是这些被称为"工匠"的人，创生了中国绘画，也奠定了中国绘画未来的形貌特征。他们虽然生活在社会底层，但对日常生活最为熟悉，因此其作品也最为大众所喜闻乐见，艺术品质同样优秀。二是文人绘画，创作主体为文人士大夫，他们在文事之余以笔墨怡悦性情，但因其文化修为与思想的高标，其作品更多体现的是精神品质，成为中国古代绘画中后期的大宗与引领者，最具标杆意义。三是宫廷绘画，创作者为各代宫廷画家，其中又以两宋最为突出。这些创作者虽为宫廷画手，但他们或来自民间，或在朝中为官，具有高超的技术且能领悟皇家趣味，其作品以另一种面貌存世，与民间绘画、文人绘画共同支撑着中国古代绘画的发展。

1. 民间绘画

中国古代绘画从创生至魏晋南北朝，主要以民间绘画为代表，之后则与文人绘画、宫廷绘画并行存世，成为中国古代绘画一股不可忽视的力量。

▼ 图1-1 （史前）《将军崖岩画》
位于江苏连云港市锦屏山，是中国迄今发现的最古老的岩画，距今约7 000年。以线刻的形象绘在崖壁上，为麦穗与人的头像造型，表现原始农业崇拜。

中国绘画的出现缘于实用与装饰，实用性功能偏重于观念，而装饰则是为了增强对象的审美意味。最早的中国绘画是旧石器时代的岩画，距今二三万年，其所表现的动植物及人物图形，既来自生活，又是对自然神秘的窥视，充满奇妙的想象；既是一种观念的表达，又以视觉的方式寻求着"秩序"的美感。而随后出现的彩陶上的绘画，如各式"人面鱼纹""舞蹈纹"等则有着对美好与装饰的祈求，同样是观念与审美的合二为一。先秦的青铜纹饰上的绘画、战国帛画、秦汉画像石和画像砖以及墓葬中的壁画与漆画等，均与各时期人们的信仰、观念及生活有关，绘画的使用功能具有某种"思想性"指向，而其审美表达也趋于成熟。由民间绘画担当主角的中国早期绘画，总是在观念与审美意趣上交错并行，从而逐渐形成具有东方意味的视觉审美艺术。对于这一成就，民间艺术家功不可没。

▲ 图1-2 （史前）《人面鱼纹》

半坡彩陶，陕西西安半坡出土。纹盆内绘有人面鱼纹的图绘，颇有意趣，或寓宗教内涵。从绘画角度看，此图造型夸张，以线表现形象，体现出中国绘画的视觉特征。

▲ 图1-3 （史前）《舞蹈纹盆》

马家窑彩陶，青海大通县上孙家寨出土。陶盆内壁上绘有三组相同的舞蹈图画，每组五人，手拉着手，整齐地跳着欢快的舞蹈，姿态步伐一致，具有"秩序感"的审美趣味。

▲ 图1-5 （东汉）《弋射收获图》

画像砖，四川大邑出土。这是刻绘在砖上的绘画作品，一方砖分上下两图，上为两人坐在水塘边，张弓射鸟，下为农忙收割麦子的场面。画法上，人物造型姿态生动，简练概括，画面气氛热烈，构图完整统一，具有朴素的空间处理技巧，反映了中国绘画演进的步伐。

▲ 图1-4 （战国）《宴乐渔猎攻战纹图壶》

青铜装饰图绘，描写生活化场景等现实题材，分层绘制在青铜器的周身，有水陆攻战、采桑、射猎、宴乐等，场面宏大，描绘细致生动。

第一单元　中国绘画艺术之美　/　5

魏晋南北朝时期，文人开始参与绘画，同时与民间画家具有同一意趣的一部分宫廷官员也涉事绘画。中国古代绘画自从出现了三大群体后，民间绘画便作为一股"暗流"而存在。这里比较重要的知识点有两项：一是宗教题材的绘画，其中以敦煌壁画为主要对象；二是明清时期出现的版画，以插图最为流行。

敦煌壁画数量之丰富、时间跨度之大与艺术水准之高堪称世界之最，其中又以唐代壁画最为精彩。作为外来佛教艺术，及至唐代已经开始本土化，它既保留了自印度传入前的题材与图式，如本生故事、经变画，又有了供养人造像，艺术表现形式也融入了很多中土的因素，可谓中外艺术交流的典范。

▶ 图1-6 （唐代）《反弹琵琶》

敦煌莫高窟112窟壁画。表现伎乐天伴随着仙乐翩翩起舞，举足旋身，使出了"反弹琵琶"绝技时的霎那间动势。人物造型丰腴饱满，线描写实明快、流畅飞动，设色浓而不艳，整个画面显得典雅、妩媚，令人赏心悦目，体现了唐代佛教绘画民族化的特色。

▶ 图1-7 （唐代）《观无量寿经变》

敦煌莫高窟320窟壁画。壁画三联式布局之观无量寿经变，中间是"极乐净土"内容，两侧为"未生怨""十六观"，形式与阿弥陀经变相类似，此画着力于突出宝池中莲花化生、祥禽瑞鸟与伎乐之描绘，境界优雅，色彩以青、绿、黑为主，色调清淡，为盛唐壁画之代表。

明清时期，市民文化开始繁荣，服务于大众审美趣味的版画、年画开始流行，而书籍插图因为名家参与及技法创新而最有艺术水准。其实，当中国绘画发展至明清时期时，民间绘画、文人绘画与宫廷绘画有着合流的趋势，也为传统的现代转化带来了挑战与机遇。

2. 文人绘画

人们多将真正意义上的文人绘画指认为唐代的王维，其实早在魏晋南北朝时期，很多具有文人修为的人已经参与绘画创作，顾恺之就是这一时期最知名的文人画家。顾恺之的代表作《女史箴图》《洛神赋图》堪称流传至今最早的中国画精品。现存图卷虽为后世摹本，但其成熟的技法与极高的审美价值仍历历在目。

▲ 图1-8　（明代）陈洪绶《〈西厢记〉插图》

陈洪绶为戏曲小说《西厢记》所作插图。此图造型简练概括，线条自然、散逸，戏剧情节表达生动。人物及笔墨的舒缓有度，颇合传统文人的审美之趣，反映了文人影响民间艺术的一种趋势。

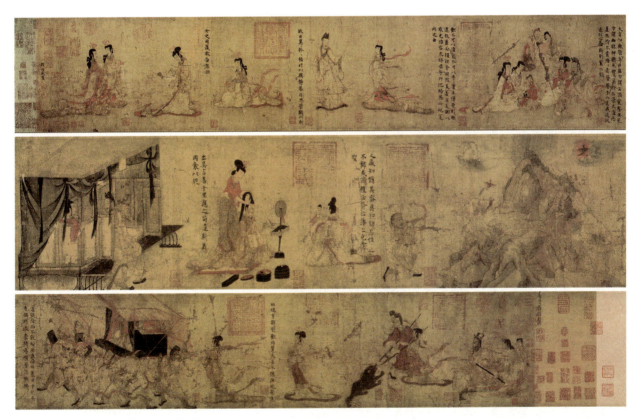

▲ 图1-9　（东晋）顾恺之《女史箴图》

绢本设色，原作已佚，此为唐代摹本，现藏于大英博物馆。作品描绘的是妇女德行的故事，具有儒家教化功能，但同时又体现出绘画的审美功能，特别注重传达人物的神韵。

▲ 图1-10 （东晋）顾恺之《洛神赋图》（局部）

绢本设色，原作已佚，尚存四件宋代摹本，现分别藏于北京故宫博物院、辽宁省博物馆和美国弗利尔美术馆。全卷分三段，描绘曹植与洛神之间的爱情故事，曲折感人。从艺术表现上看，作者善于设定时空变化，通过山川等自然景色来衬托人物的心理活动，情节跌宕，具有超逸的视觉美感。

五代两宋是文人绘画出现并趋于完善的时期，苏轼、文同、米芾与李公麟是其中的杰出代表，他们或以文人画思想而标举，或在技法形式上别开生面，催生了这一时期中国绘画的全面繁荣。诸如：五代山水画家"荆关董巨"、花鸟画的"徐黄异体"；北宋山水画家"李范郭赵"、南宋的"李刘马夏"；两宋画院的创作。虽然其中不乏来自民间的宫廷画家，但在承续传统技法造型与文人绘画思想的引领下，他们的创作使中国绘画出现了发展的高峰期，标示着中国绘画的自我样态，为世界艺术所瞩目。

◀ 图1-11 （宋代）文同《墨竹图》

绢本水墨，现藏于台北故宫博物院。此图以水墨画竹，笔法谨严利落，墨色清润，竹的枝叶繁茂而有序，既得自然之理，又合于视觉审美，开一代之先河。

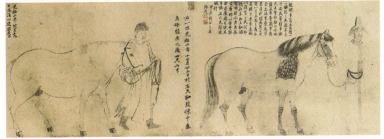

▲ 图1-12 （宋代）李公麟《五马图》

纸本水墨，现藏于日本东京国立博物馆。此画以白描的手法描绘了五匹西域进贡给北宋朝廷的骏马，各由一名奚官牵引，骏马及人物形象是在白描的基础上略施淡墨，呈现出简约、儒雅、淡泊的审美趣味。

▶ 图1-13 （五代）荆浩《匡庐图》

绢本水墨，现藏于台北故宫博物院。据传，此图为荆浩所作，画面中壁立千仞，峰峦叠嶂，可窥见云中山水之气息，四面峻厚的山水形态也跃然纸上。

▲ 图1-14 （五代）董源《潇湘图》

绢本设色，现藏于北京故宫博物院。画家是以江南常见的远山近水为题材，运用轻巧、虚淡、隐约的笔墨和披麻皴、落茄点的技法，辅以水天通色的漫卷渲染，呈现出一片平淡恬静的江南水景。

▲ 图1-15 （五代）黄筌《写生珍禽图》

绢本设色，现藏于北京故宫博物院。此作为黄筌交给其子黄居宝临摹练习用的一幅稿本，画中虫鸟皆以细笔淡墨勾出，形神兼备，渲染精微，惟妙惟肖。

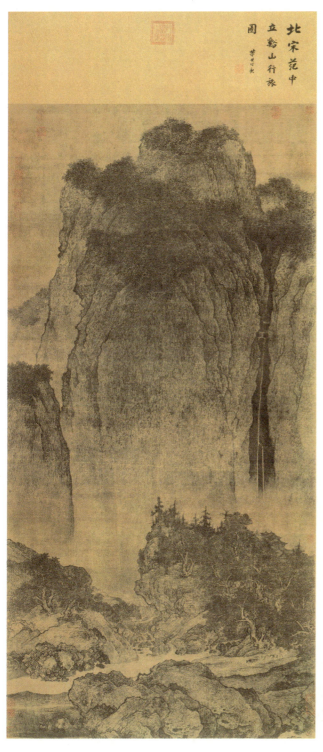

▶ 图1-16 （宋代）范宽《溪山行旅图》

绢本水墨，现藏于台北故宫博物院。此图山石以浓墨勾轮廓，交相运用短皴和点墨的技法，具有气势撼人的效果，是为北方山水画的典型代表。

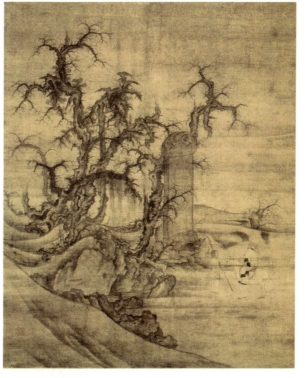

▶ 图1-17 （宋代）李成《读碑窠石图》

绢本设色，现藏于日本大阪市立美术馆。此画为李成和王晓合作而成，描绘了土丘窠石，寒林间一石碑映目，一人骑驴携童读之，笔法清秀，墨色细润。

第一单元　中国绘画艺术之美 / 11

▲ 图1-18 （宋代）李唐《采薇图》

绢本水墨淡设色，现藏于北京故宫博物院。此画卷以殷末伯夷、叔齐"不食周粟"的故事为题材。图中树石笔法洗练遒劲，墨色湿润，人物衣纹简劲爽利，衬托出人物坚贞不屈的气节。

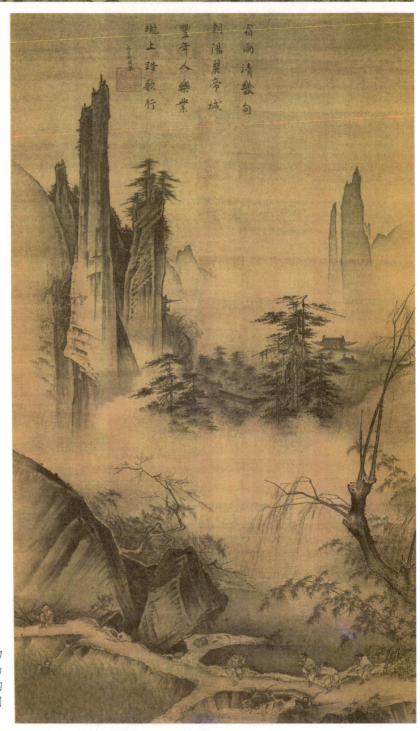

▶ 图1-19 （宋代）马远《踏歌图》

绢本水墨淡设色，现藏于北京故宫博物院。此图近、中、远三景以云气隔开，山石以大斧劈皴出之，笔法苍劲利落，构图上突破了五代、北宋的全景式而采用边角式，显得简约俊朗。

元代绘画则将中国文人绘画推向了顶峰,以"元四家"(黄公望、王蒙、倪瓒、吴镇)为代表的中国文人绘画,其独特的笔墨形式与兼具中国传统文人气息的境界,最具东方艺术趣味。明清两代在其影响下,出现了名目众多的地方画派与各具品质的中国画大师级人物,如"吴门画派""松江画派""新安画派""宣城画派""姑熟画派""金陵画派""扬州画派"等,以群体面貌各领风骚,而沈周、文徵明、唐寅、董其昌、八大山人(朱耷)、渐江、髡残、石涛、梅清、萧云从、龚贤、郑板桥等更是当时具有全国影响力的知名圣手,可谓家喻户晓。

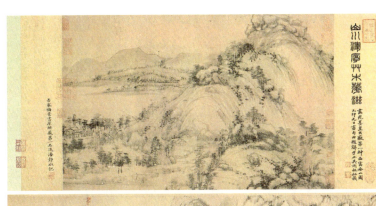

◀ 图1-20 (元代)黄公望《富春山居图》

纸本水墨,此画前半卷《剩山图》现藏于浙江省博物馆,后半卷《无用师卷》现藏于台北故宫博物院。画面构图疏密得当,墨色浓淡干湿并用,淡雅清爽,意境静谧抒情,萧散淡泊,散发出浓郁的江南文人气息。

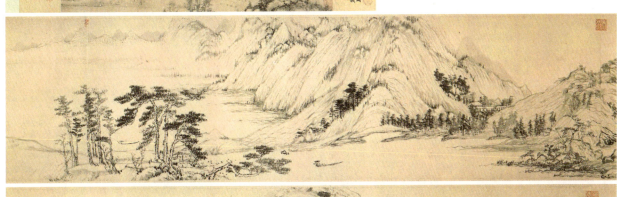

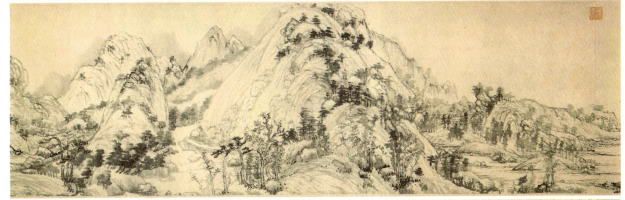

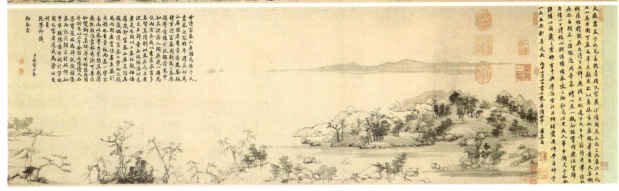

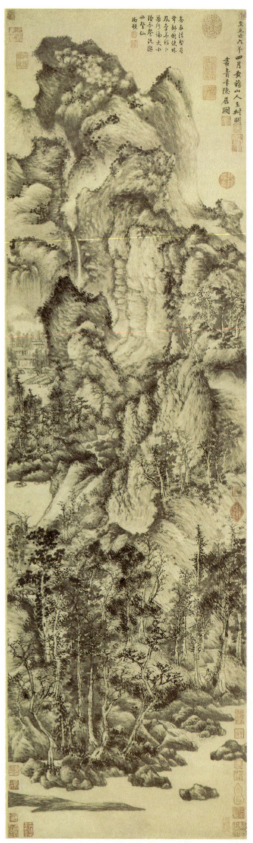

▶ 图1-21 （元代）王蒙《青卞隐居图》

纸本墨笔，现藏于上海博物馆。此图用解索、披麻和焦墨枯笔的苔点，以丰富多变的笔势表现出林岚郁茂、气势苍茫的意境，望之郁然深秀。

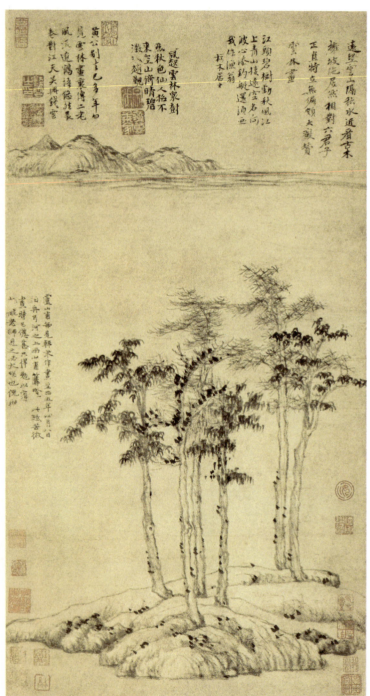

▲ 图1-22 （元代）倪瓒《六君子图》

纸本墨笔，现藏于上海博物馆。此画构图空灵，笔简意幽，采用一河两岸式构图，湖面宽广无波，近岸的土坡绘有松、柏、樟、楠、槐、榆六棵树，表现出一种清幽、洁净、静谧和恬淡的美。

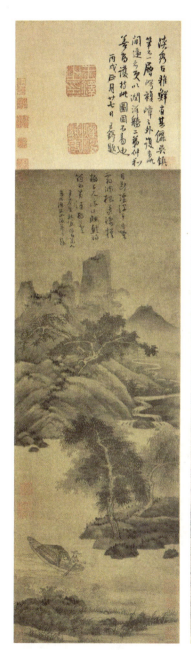 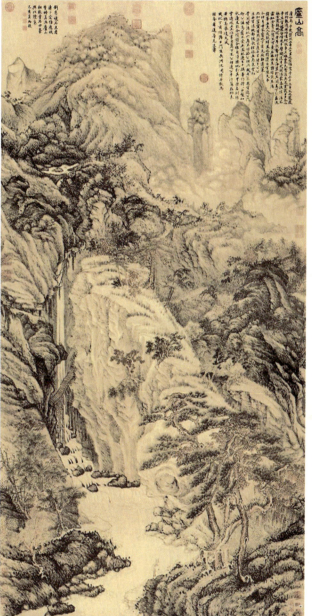 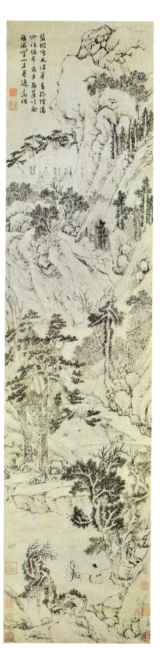

▲ 图1-23 （元代）吴镇《渔父图》

绢本水墨，现藏于北京故宫博物院。此画绘有远山平岗、茂林溪流、烟波钓徒，笔法圆润多变，墨色沉郁湿润，给人以清润宁静、远离尘俗之感。

▲ 图1-24 （明代）沈周《庐山高图》

纸本水墨淡设色，现藏于台北故宫博物院。此图是沈周为其老师陈宽七十大寿而作，画中山峦层叠，石纹繁复，草木茂盛，云雾飞溅，笔法缜密细秀，气势沉雄苍郁。

▲ 图1-25 （明代）文徵明《绿荫长话图》

纸本水墨，现藏于北京故宫博物院。此图虽布景繁密，但却给人空灵通透之感，布置精心细谨，树石穿插勾写，皆一丝不苟，用笔枯淡松柔，多干笔而不见渲染，自成一种工秀清苍的风格。

▶ 图1-26 （明代）唐寅《秋风纨扇图》

纸本墨笔，现藏于上海博物馆。此图笔墨富于变化，线条灵动，兼工带写，人物、湖石的渲染极其熟练，全画以白描加淡墨而成，给人以空旷萧疏、寂寥清冷的感受。

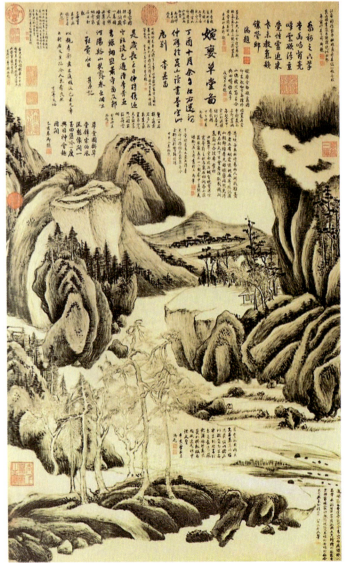

▶ 图1-27 （明代）董其昌《婉娈草堂图》

纸本水墨，现藏于台北故宫博物院。此图墨色对比强烈，画面充满动式，皴法简朴，刻意避开了宋元文人常用的披麻皴，而采用"直皴"，避免了笔皴线条交叉纠结的现象，画面中没有人物活动，营造出了一种与尘世无关，而自具内在生气的山水世界。

◀ 图1-28 （清代）八大山人《荷石水鸟图》

纸本水墨，现藏于北京故宫博物院。此图布局大胆，形象夸张奇特，笔墨凝练沉毅、浑朴酣畅，勾写点擦随意简练，风格古拙奇特、劲拔荒率。

◀ 图1-29 （清代）渐江《枯槎短荻图》

纸本水墨，现藏于北京故宫博物院。此画以渴笔淡墨绘池边房舍一间，枯树两株，点缀芦荻数丛，给人以峻逸、高洁、清雅、幽僻之感。

▲ 图1-30 （清代）石涛《搜尽奇峰打草稿》

纸本水墨，现藏于北京故宫博物院。此画虽苔点繁复、皴法稠密，但无充塞窘迫之感，奇险中见雄浑，严谨处寓虚空，景繁而不乱，纵横吞吐，皆能列山川之形势于笔端。

第一单元 中国绘画艺术之美 / 17

◀ 图1-31 （清代）龚贤《夏山过雨图》

纸本水墨，现藏于南京博物院。此图描绘了山雨过后，苍翠欲滴、山峦如洗之气象，山石以积墨法层层点染而成，笔墨湿润，层次分明，呈现出丰厚华滋、浓郁苍厚之感。

▶ 图1-32 （清代）郑板桥《竹石图》

纸本水墨，现藏于上海博物馆。此图取象清瘦，笔墨精妙，于写意之中见写实功底，将竹之高洁素雅、坚韧不屈的物性尽现笔底。

3. 宫廷绘画

中国古时各朝代的宫廷均有画家与绘画作品存在，但其中最为突出的是五代两宋时期的画家及其作品，此外明代前期的"浙派"也甚为有名。两宋时期，因为帝王的偏爱，宫廷特设画院机构，专事绘画创作，两宋宫廷画家流传的精品之多、艺术水准之高为历代之最。北宋皇帝赵佶最爱书画，其个人的绘画水平也极高，因而带动了其执政期绘画艺术的繁荣发展。

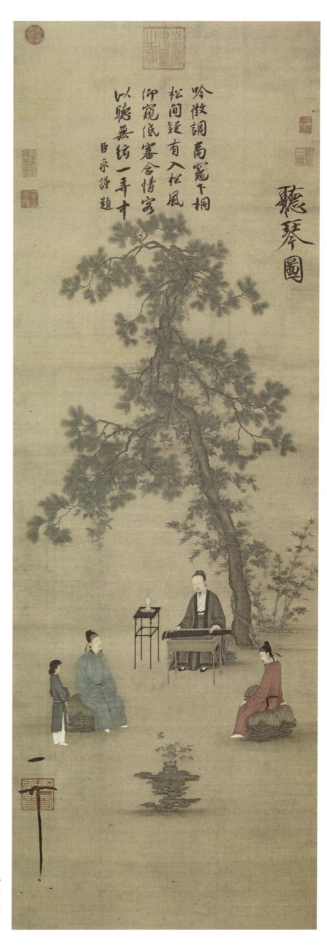

▶ 图1-33 （宋代）赵佶《听琴图》

绢本设色，现藏于北京故宫博物院。此画以"听琴"为题，描绘官僚贵族雅集听琴的场景。此画构图简净，人物形貌刻画生动。背景青松如盖，绿竹挺直。几案上薰炉香烟袅袅，与"独琴之为器，焚香静对"的追求相契合。画面清微淡远，琴之"淡"韵跃然纸上。

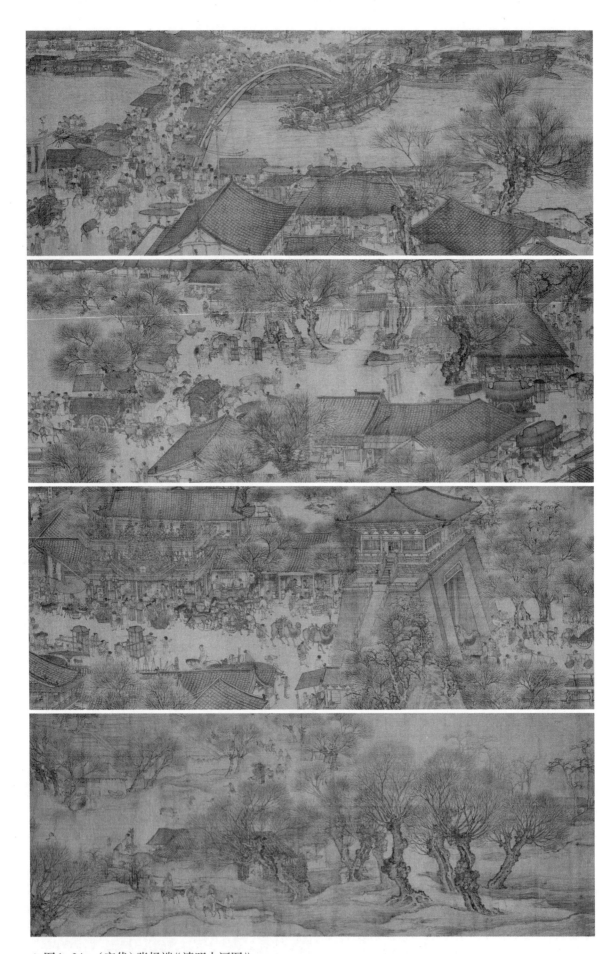

▲ 图1-34 （宋代）张择端《清明上河图》

绢本淡设色，现藏于北京故宫博物院。作品以长卷形式，采用移步易景的方式进行构图安排，生动地记录了12世纪北宋汴京的城市面貌和当时社会各阶层人民的生活状况。全画可分为三段，描写出市郊景色，茅檐低伏，阡陌纵横，其间人物往来，是汴京当年繁荣的见证，也是北宋城市经济情况的写照。

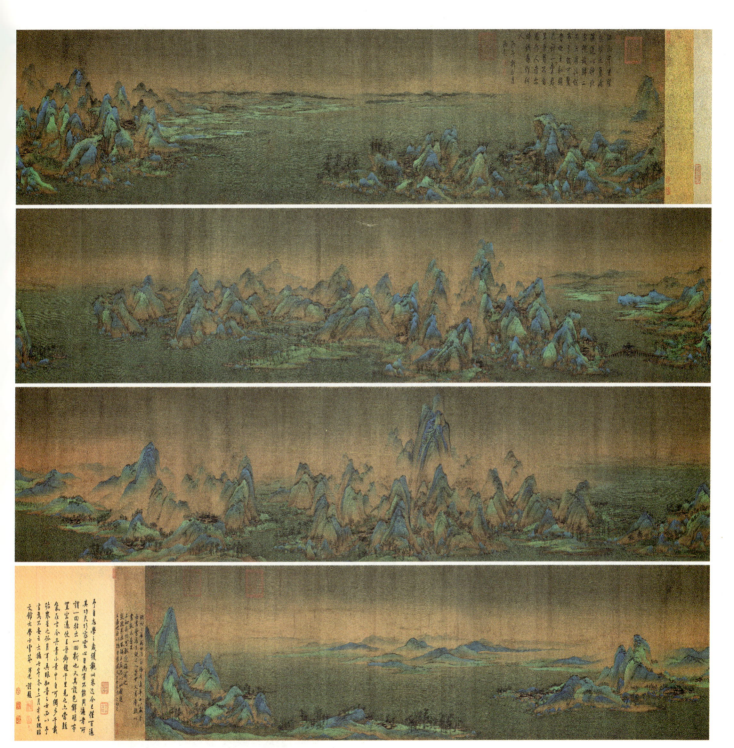

▲ 图1-35 （宋代）王希孟《千里江山图》

绢本设色，现藏于北京故宫博物院。长卷中，江河烟波浩渺，群山重峦叠嶂，气象万千。山林间树木野渡、渔村草舍、楼台水榭皆井然有序，使观者有步移景易之感。此画采用了青绿画法，被视为宋代青绿山水画中的巅峰巨制。

"浙派"系明代初期活动于宫廷的画家群体，以戴进、吴伟最为知名。其中戴进初学"南宋四家"，后又兼学北宋名家，其山水画的成就不仅代表了明初山水画创作的最高水平，而且还影响了吴门诸家，成为"北派"最具实力的画家。

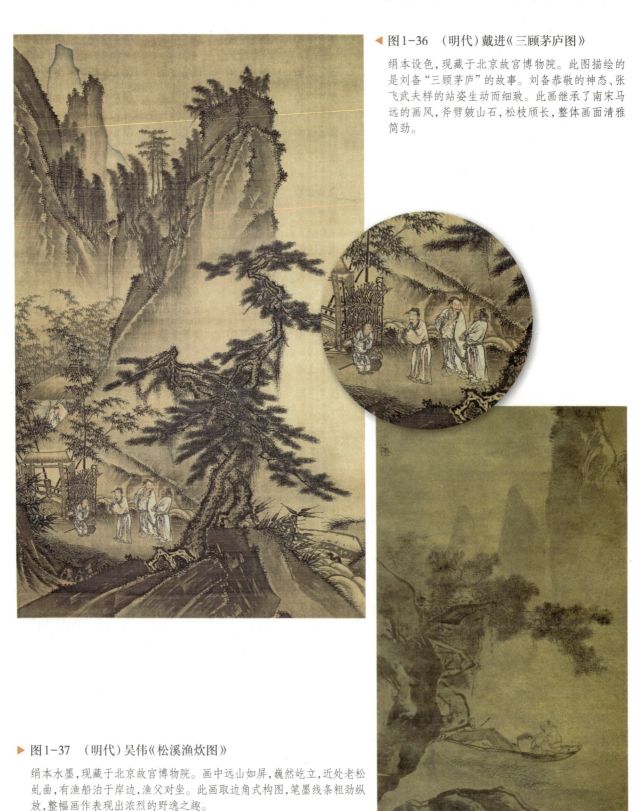

◀ 图1-36 （明代）戴进《三顾茅庐图》

绢本设色，现藏于北京故宫博物院。此图描绘的是刘备"三顾茅庐"的故事。刘备恭敬的神态、张飞武夫样的站姿生动而细致。此画继承了南宋马远的画风，斧劈皴山石，松枝颀长，整体画面清雅简劲。

▶ 图1-37 （明代）吴伟《松溪渔炊图》

绢本水墨，现藏于北京故宫博物院。画中远山如屏，巍然屹立，近处老松虬曲，有渔船泊于岸边，渔父对坐。此画取边角式构图，笔墨线条粗劲纵放，整幅画作表现出浓烈的野逸之趣。

(二) 中国近现代绘画

中国近现代绘画，一方面表现为传统向现代的转化，另一方面又呈现出中国与西方发生碰撞与交融的新面貌。这一时期既有传统的新延续，如"北京画坛""海上画派"与"岭南画派"；另有顺应大众欣赏趣味的年画、漫画、插图与月份牌；此外，西方油画也成为近现代中国绘画的新品类。

中国近现代绘画具有代表性的画派和人物可概括为前"三地"后"三人"。前期，主要活跃在"三地"，即：北京的"北京画坛"，代表人物有陈师曾、金城；上海的"海上画派"，代表人物有赵之谦、吴昌硕、任伯年；广东的"岭南画派"，代表人物有高剑父、高奇峰、陈树人。后期，代表人物有"三人"，徐悲鸿、林风眠与刘海粟，谓之"画坛三重臣"。

▲ 图1-38 （近现代）陈师曾《佛手图》

纸本设色，现藏于北京故宫博物院。作品构图稳重大气，画面下方绘佛手果，造型准确，形态逼真，敷色沉稳。作者因清代龚自珍的《露华》有感而作此图，涉及佛家典故，画面虽简，但却具有深刻的内涵。

▲ 图1-39 （近现代）吴昌硕《岁朝清供图》

纸本设色，现藏于北京故宫博物院。此图用墨浓淡相宜，设色俏丽鲜艳，雅妍相兼。图绘高颈古瓶、嫣红梅花、翠绿水仙、纷披蒲草、秀石等物，各物错落有致地被安排于画面之中。

▶ 图1-40 （近现代）任伯年《群鸡紫绶图》

纸本设色，现藏于天津博物馆。画面整体用色淡雅，绘竹篱外紫薇随风摆叶，竹篱内公鸡倨傲回望，母鸡母爱洋溢，小鸡天真憨态，农家生活的一角由此展现。仿佛在画面更远处，还有小桥流水人家，有稚儿攀瓜柳棚下，有细犬逐蝶窄巷中，人情味十足。

▲ 图1-41 （近现代）高剑父《烟霞图》

纸本设色，现藏于天津博物馆。作品以墨色的浓淡渗化与色彩的深浅晕染，表现出霞光映照下的云雾翻滚与山色迷茫。此画将日本画对环境的渲染技法与中国画的技法相结合，开创了"岭南画派"之风格。

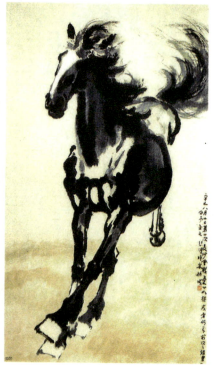

▲ 图1-42 （近现代）徐悲鸿《奔马图》

纸本设色，现藏于徐悲鸿纪念馆。旷野平坡处，一匹骏马精神抖擞，在辽阔的天地间自由驰骋。粗犷简练的运笔将马的骨骼、肌肉、皮毛刻画得惟妙惟肖。这幅画不仅表现了马的精神和特征，更是画家心目中自由之象征。

◀ 图1-43 （近现代）林风眠《仕女》

纸本彩墨，现藏于朵云轩。一位女子端坐于画面左侧，背景幽暗，人物与花瓶显得莹然光辉。这种光色的表现手法借鉴了法国画家塞尚的作品，并吸取了西方绘画在光影变化上的华丽的表现手法，强化了画面的装饰效果。

▲ 图1-44 （近现代）刘海粟《黄海一线天奇观》

纸本设色，现藏于刘海粟美术馆。作品构图深远，开合大气，用色单纯而绚丽。笔墨与色彩在纸上的浓淡渗化、虚实相生，表现出黄山在霞光映照下的山色变幻、浮云蒸腾的神奇气象。画面于浑然中又见其笔力，把泼墨、泼彩的技巧发挥到了极致。

油画，早期又称西洋画，早在明代就随传教士传入我国，但真正开启中国油画的先驱是留学英国的李铁夫与留学日本的李叔同，后来一批中国油画家以自己的理解与探索努力开垦这一新的领地，知名的有颜文梁、陈抱一、李毅士、唐一禾等。

◀ 图1-45 （近现代）李铁夫《画家冯钢百像》

布面油彩，现藏于广州美术学院美术馆。这是画家为自己的同行朋友——著名画家冯钢百创作的一幅肖像作品。这幅作品不同于他早期作品的写实与理性画风，在表现方式上更偏奔放，笔触活脱，色彩流动，呈现出非同寻常的张力，且具有东方写意的特征。

▲ 图1-46 （近现代）李叔同《半裸女像》

布面油彩，现藏于中央美术学院美术馆。李叔同擅于捕捉人物的意态，并能深入刻画人物的内心。这幅作品捕捉了瞬间的神态之美，表现出这位女子的仪态优雅与闲适恬静的状态。

▲ 图1-47 （近现代）颜文樑《厨房》

色粉画，现藏于苏州美术馆。作品利用光影效果描绘了我国南方的旧式厨房。阳光下，透明玻璃瓶、釉质水缸、门窗椽桷和木质家具等物品呈现出复杂的明暗变化，使整个画面显得平静而懒散，表达出一种秩序美。

▲ 图1-48 （近现代）唐一禾《七七的号角》

布面油彩，现藏于中国美术馆。作者在横幅画面上，描绘了学生文艺宣传队在街头进行抗日救亡宣传的场景。朴实无华的暖色调映衬出那个时代热血青年朴素的爱国情操。画面上队列的行进感，仿佛带着激励观众随时加入到这抗日洪流中来的号召力。尽管此画是未完成的草图，但仍不失为一幅反映抗战生活的佳作。

◀ 图1-49 （近现代）《阴丹士林布》

月份牌广告画，穉英画室作品。杭穉英是近现代最具代表性的月份牌广告画家，他创办的穉英画室，出品快，质量好。这幅月份牌广告画是穉英画室为阴丹士林布所作。画面突出身着阴丹士林布料旗袍的电影明星陈云裳，系典型的旗袍卷发美女造型，摩登而不失东方女性的优雅。电影名星拥有众多影迷，具有较高的商业广告价值，因此，经常成为月份牌广告画的主角。

此外，大众美术极为繁荣，早期有上海的月份牌，以及天津杨柳青与苏州桃花坞的年画，后期有抗战题材的版画，而漫画、连环画等大众喜闻乐见的艺术形式更是以其独立的姿态丰富了中国的近现代绘画。

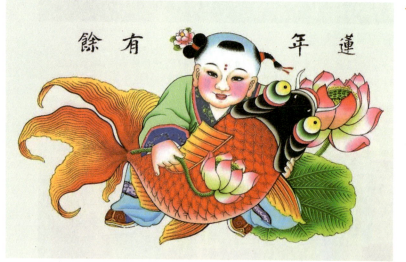

◀ 图1-50 （近现代）《莲年有余》

天津杨柳青年画。娃娃造型，"童颜佛身，戏姿武架"，怀抱鲤鱼，手拿莲花，取其谐音，寓意生活富足。年画通过寓意、写实等多种手法来现人民的美好情感和愿望，尤以直接反映各个时期的时事风俗及历史故事为特点，为老百姓所喜闻乐见，常用于节庆祝福。

▶ 图1-51 （近现代）《一团和气》

苏州桃花坞木版年画。画一女性，身体浑然成一团形，面部开口微笑，双手展"一团和气"长卷，寓意团圆、圆满，表达了人们对新春佳节的期盼和美好愿望。桃花坞年画的色彩明亮鲜艳，造型略显夸张，线条简单活泼、吉祥喜庆，具有丰富的象征寓意。

◀ 图1-52 （近现代）李桦《怒吼吧，中国》

木刻版画，作于1935年。作品以遒劲的刀法和线条，刻画出象征中华民族的巨人已经猛醒，正挣脱帝国主义与一切反动势力强捆在身上的绳索，怒吼而起，要拿起武器为民族前途进行战斗，作品极富震撼人心的感染力，为抗战版画的代表作。

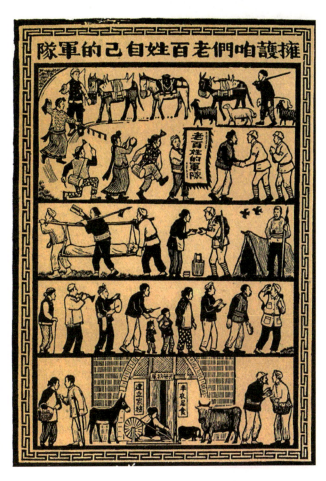

▶ 图1-53 （近现代）古元《拥护咱们老百姓自己的军队》

木刻新年画，作于1943年。画家用上下结构将作品分成四个区域，表现为四幅独立的故事画；以质朴的绘画语言与喜闻乐见的艺术形象，表达了"人民与军队的亲密关系"，具有极大的感召力与亲和力。

（三）中国当代绘画

1949年，中华人民共和国成立，中国绘画迎来了新的繁荣发展期。新中国的绘画以全新的面貌呈现在世人面前。中国画、油画与版画成为中国当代绘画的主要形式，而民间绘画仍然以其朴素的语言为广大民众所接受。

中国画通过20世纪前半期的现代转型与有效探索，呈现出骄人的成就，既有延续传统的大师级人物，如黄宾虹、齐白石、张大千、陆俨少、潘天寿，也有以"写生"革新中国画的圣手，如傅抱石、钱松岩、石鲁、蒋兆和、李可染。后期的画家多受学院派影响，重视写生与造型，如周思聪、卢沉、刘文西、方增先等各有风格且影响较大。

◀ 图1-54 黄宾虹《深山幽居》

纸本水墨，现藏于中国美术馆。作品刻画了在深山之中，有人在此隐居的场景。作品墨色浑厚华滋，笔法变化多端，行、草、篆、隶皆用，画面苍劲雄奇又不失绵密，兼具画家对山川浑然之气的观照和个人心灵意气的表达。

◀ 图1-55 齐白石《墨虾图》

纸本水墨。画中之虾气韵生动，卓有奇奥。齐白石先以淡墨掷笔，虾壳质感坚硬，虾体晶莹剔透，笔墨虚实相间；再以浓墨竖点为睛，横写为脑，线条简略得宜，形神毕具。纸上之虾在似与不似之间体现出画家深厚的书画功底。

▲ 图1-56 潘天寿《记写雁荡山花》

纸本水墨，现藏于中国美术馆。此近景山水画采用双勾重彩画法，将岩石、山花和幽草作为主体，落笔大胆，点染细心，雄强地表现了荒野山景中清新俊逸的盎然天趣。

◀ 图1-57 傅抱石《二湘图》

纸本水墨。它取材于古典诗词,描绘的是屈原《九歌》中湘君和湘夫人的形象,展现了落叶缤纷之时,被清风吹拂着裙裾的二人迎风而立、顾盼生姿又飘飘欲仙的情景。画作笔墨纵情泼辣,格调高古,立意不俗,既潇洒入神又清旷傲岸的风神呼之欲出。

▲ 图1-58 石鲁《转战陕北》

纸本水墨,现藏于中国国家博物馆。此画以传统山水画的形式表现了革命历史重大题材,打破了中国传统绘画中人物画和山水画的界限,同时将高远和深远两种表现方法相结合,塑造出毛泽东的革命胸怀和英雄气概,意境开阔、气势逼人。

第一单元　中国绘画艺术之美　/　31

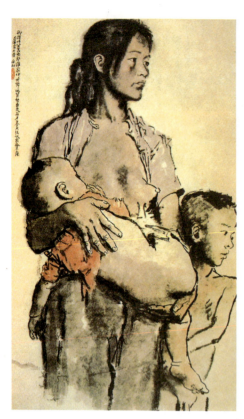

◀ 图1-59 蒋兆和《流民图》(局部)

纸本水墨,该画残存的上半卷现藏于中国美术馆,下半卷已佚。作品融合中国画的骨法用笔和西画的明暗塑形技法,刻画出一幅抗日战争时期哀鸿遍野、饥寒交迫的难民惨象,具有沉重的悲剧意识、悲悯的人道主义情怀与史诗般的撼人力量。

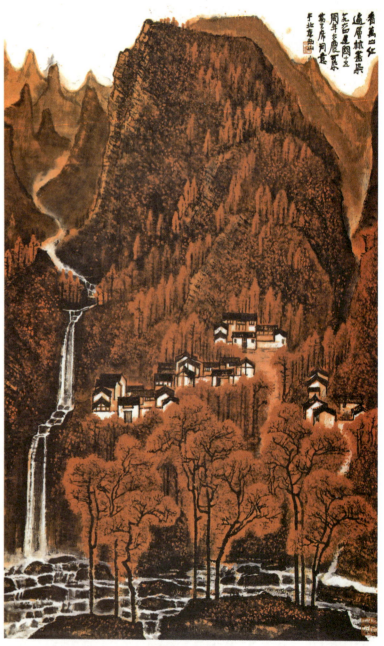

▲ 图1-60 李可染《万山红遍》

纸本水墨。李可染共创作了七张尺幅各异的《万山红遍》,其中三幅现分别藏于中国美术馆、中国画院和荣宝斋;一幅为可染先生家属收藏;另有三幅被海内外藏家珍藏。画家取毛泽东《沁园春·长沙》之词意,选用大面积朱砂来渲染画面,使作品满目红山,秋色热烈,同时又富有丰收后喜悦的意蕴。

▶ 图1-61 周思聪《人民与总理》

纸本水墨,现藏于中国美术馆。该画作选取现实主义和中西融合的表现技法,描绘了周恩来总理1966年赴邢台震区视察灾情、安抚民众的情景,画中人相鲜活细腻,感情真挚。

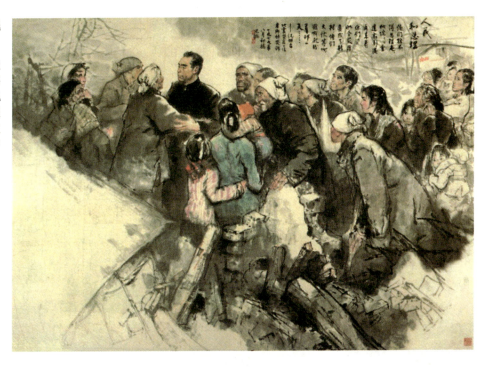

◀ 图1-62 刘文西《祖孙四代》

纸本水墨,现藏于中国美术馆。画家以浑厚粗朴的笔墨和凝练又略带夸张的手法塑造了陕北高原上祖孙四代的群像,栩栩如生地反映出我国农村的发展史、农民与土地的关系,以及不同时代农民所焕发的精神风骨。

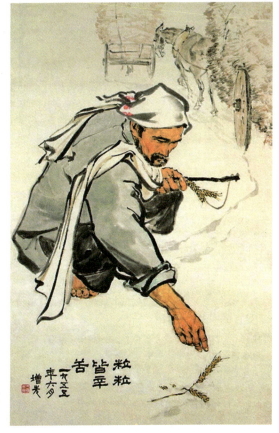

▶ 图1-63 方增先《粒粒皆辛苦》

纸本水墨,现藏于中国美术馆。作品将农民爱惜粮食的内容跃然纸上,中华儿女丰收但不忘勤俭的美德和新时期积极向上的时代面貌都在此画作中得以充分体现。

油画在近现代画家探索的进程中逐渐本土化，其中最为突出的画家有董希文、吴作人、靳尚谊、罗中立等。版画则延续抗战与解放战争时期的宣传功能，在艺术性上不断拓进，知名艺术家有古元、彦涵、力群等。当代绘画中的连环画与漫画属于普及性绘画形式，它们在传播文化与宣传教育的过程中具有不可替代的价值与作用，如华君武的漫画作品。

▶ 图1-64 靳尚谊《塔吉克新娘》

布面油画，现藏于中国美术馆。该画被誉为中国新古典主义油画的开山之作，传神地描绘了一名外表典雅静穆而内心喜悦、憧憬满溢的新疆新娘形象。画面富有神圣感，兼容中国审美意趣、欧洲古典写实语言及理想主义精神。

▶ 图1-65 罗中立《父亲》

布面油画，纵216厘米，横152厘米，作于1980年，现藏于中国美术馆。作品用丰富的色彩，细腻而精微的笔触，再现了一位纯朴憨厚、善良艰辛的普通农民形象。画法严谨，视觉感饱满。画面以金黄色土地作为背景，既加强了空间感，又衬托出了人物形象外在的质朴美和内在的高尚美。

▲ 图1-66 古元《减租会》

木刻版画，现藏于中国美术馆。它描画了抗日战争时期长期受封建地主剥削的贫农勇敢地与地主进行说理斗争的场景，其内容旨归迎合了当时我国的抗战需要。从艺术表现上看，画家利用较传统的强调线条的创作语言和疏密有致的构图方法，组合成了一幅极具戏剧性和民族趣味性的人物众生相。

▶ 图1-67 华君武漫画《磨好刀再杀》

纸本墨笔，现藏于中国美术馆。漫画笔简而意远地讽刺了1945年重庆谈判时蒋介石玩弄"假和平，真内战"的阴谋，不仅深刻地反映了复杂的史实，而且体现出了画家敏锐的政治洞察力和其作为革命文艺工作者的高度责任感。

二、中国绘画经典作品鉴赏

通过前文对中国绘画知识的梳理可以清晰看出,在跨越五千余年的历史流变中,中国绘画出现了无以计数的优秀作品,只要你有兴趣,便可以循着时间的脉络去逐一提取与欣赏。这里我们将选择五幅经典作品作为案例,来和大家一起展开深入鉴赏,一窥中国绘画之美及其独特魅力。

(1)(隋代)展子虔《游春图》,绢本设色,纵43厘米,横80.5厘米,现藏于北京故宫博物院。这是迄今留存下来的最早的一件横卷式山水画作品,表现的是人在山水中游览之景。宽阔推远的水面被夹在两山之中,山水青绿设色,阳光和煦,春意勃发,一派华贵悠游的气氛。

配有视听资源

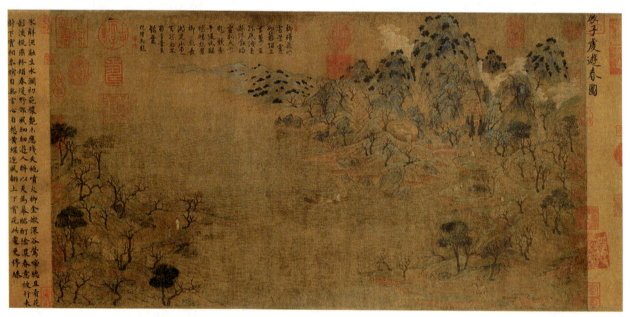

▲ 图1-68 (隋代)展子虔《游春图》

配有视听资源

(2)(五代)顾闳中《韩熙载夜宴图》,绢本设色,纵28.7厘米,横335.5厘米,现藏于北京故宫博物院。此图描绘了韩熙载在家设夜宴载歌行乐的全过程,分为琵琶演奏、观舞、宴间休息、清吹、欢送宾客五段场景。在表现技法上,造型准确精微,线条遒劲流畅而工整,色彩绚丽清雅,达到了古代人物画创作的极高水平。

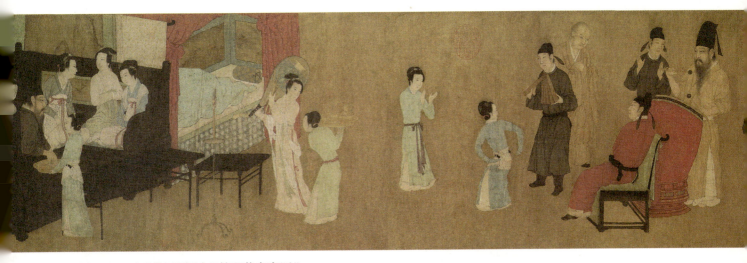

▲ 图1-69 （五代）顾闳中《韩熙载夜宴图》

（3）（宋代）无名氏《出水芙蓉》，绢本设色，纵23.8厘米，横25厘米，现藏于北京故宫博物院。此画以一朵盛开的荷花占据视觉中心，在雅淡柔和的粉色荷花下，以碧绿的荷叶相衬。画面整体清丽端庄，将荷花"出淤泥而不染，濯清涟而不妖"的君子气质表现得十分完美。

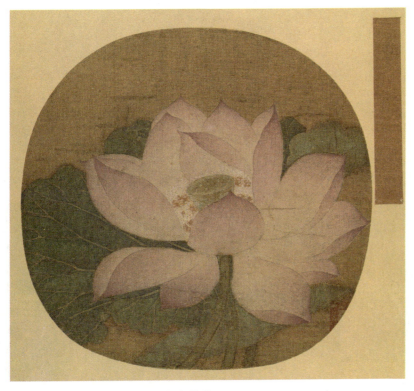

▲ 图1-70 （宋代）无名氏《出水芙蓉》

配有视听资源

（4）（当代）李可染《清漓胜境图》，纸本设色。此幅为赠谷牧同志的作品，作于20世纪70年代。作品以漓江象鼻山入画，夹岸峰岩耸立，两边房舍俨然，中间透亮处水体晶光四射，曲江帆影，人物形态各异，水鸟翱翔，远中近景各具其趣，得桂林山水之精髓，审美趣味浓厚。

配有视听资源

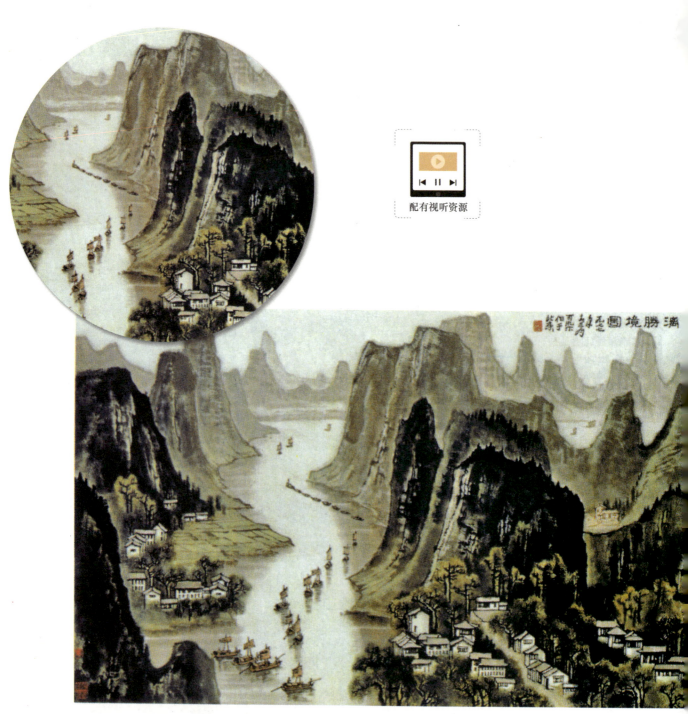

▲图1-71 （当代）李可染《清漓胜境图》

（5）（当代）董希文《开国大典》，布面油画，纵230厘米，横402厘米，现藏于中国国家博物馆。该作品描绘了1949年10月1日，毛泽东在天安门城楼上宣读中央人民政府公告，宣告中华人民共和国成立的一刻。整幅画面气势恢宏，热烈喜庆，场面壮观，主要人物为毛泽东和其他中央领导人，个个精神抖擞、神采奕奕。背景为蓝天白云，风和日丽，开阔的广场上红旗飘扬，天安门城楼金碧辉煌。画面虽然定格在"一瞬"，但延展无限，具有极强的艺术感染力与精神震撼力。

配有视听资源

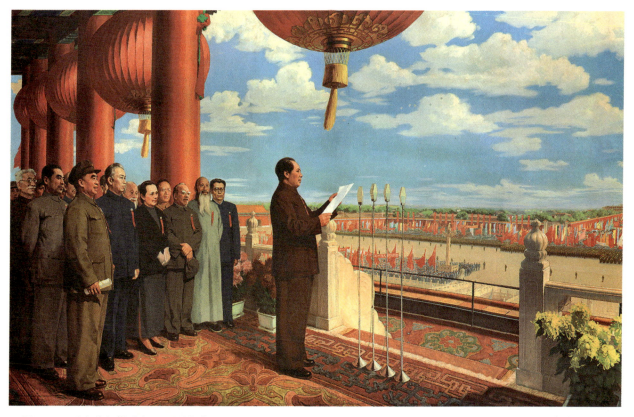

▲ 图1-72 （当代）董希文《开国大典》

第二课 中国绘画艺术实践体验

这节课将选择中国绘画中的中国画作为体验对象，通过对其工具材料的了解与使用，以及一幅中国画作品的临摹，在实践中感受中国画的笔墨语言及其视觉所呈现的美感。

一、工具材料的实践体验

笔墨纸砚是创作中国画的最常用的工具材料，古代又称为"文房四宝"，即毛笔、墨汁、宣纸与砚台。因笔墨纸砚表现方法的不同，这些工具材料还有更细微的差异，一般"写意"中国画多选择大小适宜的羊毫毛笔，蘸浓淡适中的水墨，在生宣纸上进行形象表现。其技法中的关键点有二：一是对水墨浓淡的把控，二是对用笔提按急缓的驾驭，笔墨留下的痕迹，既要符合绘画造型的规律，又要呈现出中国画的水墨韵味。当然，中国画有时也会着色，其中的工笔画更是通过准确的造型与"随类赋彩"的设色，呈现创作对象的微妙之美。

▲ 图1-73 工具材料

二、中国绘画临摹

这里我们选择明代著名画家八大山人（朱耷）的一幅小品《安晚图》（又称《兰朵瓶花》）来临摹。八大山人是中国绘画史上非常著名的画家，他的笔墨代表着中国传统绘画的极高水平。在这幅作品中，绘有荸荠瓷瓶中插兰朵一枝，瓶身有冰裂纹饰，造型简练，笔墨淡韵，整体平宁、清逸，颇具超迈之趣。

画法：

第一步，画花瓶。选择大小适宜的狼毫笔，用干笔稍蘸浓墨，勾画瓶的外形，用笔不宜太快，要努力将笔线切入纸中，留下干涩轨迹。运笔中注意对"荸荠瓷瓶"的体积塑造。

第二步，画瓶身纹饰。勾好瓶的外轮廓后，接着画瓶身的"冰裂纹"，用线直而不僵，随意而有章法，冰裂的几何形要勾画得自然，切忌均等雷同。然后用笔再蘸淡墨，点染瓶身纹饰，注意浓淡变化，力求自然。

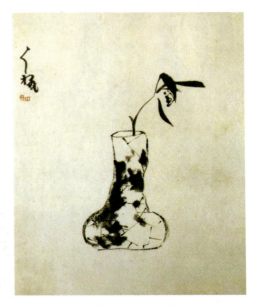

▲ 图1-74 （明代）八大山人（朱耷）《安晚图》

第三步，画瓶中插花。先以稍干淡墨，中锋用笔画花茎，注意笔的提按；再以稍浓湿墨，侧锋撇出三瓣兰花叶，一笔一瓣，不可复笔再描，且注意形的准确；最后勾画花蕊，似不经意，但仍要注意其姿态自然。

第四步，渲染完善。用淡墨依据花瓶肌理进行渲染，用墨要淡且有变化，沿着瓶的花纹轻轻着笔。

最后是题款。用小羊毫笔，蘸浓墨题写落款，钤印。

配有视听资源

▲ 图1-75　画花瓶

▲ 图1-76　画瓶身纹饰

▲ 图1-77　画瓶中插花

▲ 图1-78　渲染完善

思考与练习

请结合对自然的观察，进一步去比对中国画中的山水画和花鸟画，理解古人是如何对自然实现转换的。

第二单元
中国书法艺术之美

书法是书写汉字的艺术,是中国独有的艺术形式。书体是汉字演变的伴生物,与汉字衍化同步。汉字从无到有,从少到多,在孕育、拣选、演变中先后形成了篆、隶、草、楷、行五种书体。由于时代、书家的不同,每种书体均有多样的艺术表达样式,书法逐渐发展成为一个形态丰富的视觉艺术系统。本单元将围绕中国书法知识与鉴赏、中国书法艺术实践体验展开教学。

第一课　中国书法知识与鉴赏

书法是有法度的书写,既要兼顾文字的规范性,又要体现笔法的丰富性,还要展现一定的审美追求。书法在书写过程中由于观念和情感的差异,同一文字在书体、线条、章法、墨法上的变化,可呈现高古、苍茫、婉约、优美等多种审美感受和多样的视觉形式。

一、中国书法知识

中国书法是以笔法为中心展开的,而笔法与书体演变的关系密切,从篆书到隶书再到草书、楷书、行书,既是书体的演变,也是笔法逐渐由单一走向丰富的过程。将书体演变与笔法发展对应起来观察,能够更好地理解中国书法的发展轨迹和演变逻辑。

（一）书体流变

传说仓颉创字时"天雨粟，鬼夜哭"，可谓惊天地，泣鬼神，这反映了中国人对汉字的态度：神秘而伟大。从原始人的刻画、卜筮开始，直至汉字成形，其间形成的思维、审美感知深刻地影响着书法的走向。

1. 篆书

篆书是中国书法最早的成形书体，象形程度高，文字优美。篆书分为大篆和小篆，大篆自由活泼、天真烂漫，小篆圆浑挺健、庄重优雅。

大篆泛指秦朝"书同文"之前的文字形态，包括甲骨文、金文及先秦诸文字等。甲骨文是刻在兽骨和龟甲上的文字，最早出土于河南安阳殷墟遗址，记录了商代王室许多信息。甲骨文已是成熟文字，其结构自由、神秘、生动，体现出书法的独特韵律和美感，如《王宾中丁·王往逐兕涂朱卜骨刻辞》。

金文是指刻、铸在金属器上的文字，常见于商周青铜器，亦称"钟鼎文"。金文多经过书写、刻绘、翻模、铸造、打磨、拓印等工序而成，文字线条具有浑厚、质朴、苍茫之质感。所谓"金石味"，金文是主要来源之一。

小篆是秦始皇统一六国后，李斯在秦系文字的基础上，简化文字结构，规整文字外形，使之易于释读而形成的。小篆摆脱了大篆的象形因素，对外形、部首、笔画等方面都做了规范处理，整体呈现匀称、庄重、流畅的审美特征。

▶ 图2-1　（商代）《王宾中丁·王往逐兕涂朱卜骨刻辞》

现藏于中国国家博物馆，此片牛骨上小下大，文字主要集中于骨头的中下部，排列井然有序，笔画刚劲挺拔、气韵宏大。正反两面共150余字，是迄今为止发现的字数最多的契刻骨片。

▲ 图2-2 （商代）《戍嗣子鼎》

现藏于中国社会科学院考古研究所，文字纵向三行排列，大小参差，笔力雄强，部分笔画波磔明显，夹杂象形图形，如"鱼"字，结构清晰，颇具装饰效果。

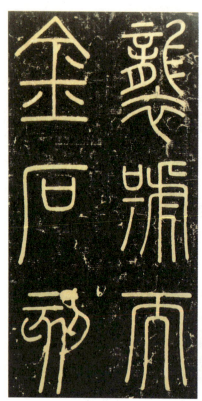

▲ 图2-3 （秦代）《峄山刻石》（局部）

现藏于西安碑林，文字排列规整，线条圆润流畅，结体匀整，呈现端庄雍容的庙堂气象。原石不存，后根据拓片重刻。

▶ 图2-4 （东汉）《袁安碑》

现藏于河南博物院，在继承《峄山刻石》等秦篆的基础上，进一步向着圆方的方向发展，线条骨力劲拔、圆中带方，结体稳重大方。

2. 隶书

隶书是继篆书之后的一种新字体,但其演变来源不是小篆,而是从日常书写中发展而来的。人们为了便于书写,将篆书圆转的笔画变为方折。隶书的演化起始于秦代,而大量应用则在汉魏时期。隶书用笔比篆书更丰富,强化了线条的方圆和粗细对比,并将篆书中的简单弧线变为复杂曲线。隶书的线条走势呈波浪形,好似"燕尾","蚕头燕尾"是隶书的标志性笔画,文字外形也更加方正,这为楷书的形态奠定了基础。今日所见古代隶书大体可以分为三类。

一是出土竹简、木简及丝织物上的墨迹,故称为简帛书。其用笔蕴含强烈的大篆笔意,结体介于篆书、隶书之间,部分简帛书的"草"意明显。

◀ 图2-5 (秦代)《里耶秦简》(局部)

现藏于里耶秦简博物馆,线条朴厚古拙,篆书意味浓厚,为篆书向隶书演化的中间形态,增加了线条长短、粗细的对比,单字上大下小,动感十足。

二是汉代碑碣、摩崖上的石刻文字,后人常将其称为汉碑。相比较而言,汉碑上的隶书形态更为多样,摩崖上的文字率意豪放、自由张扬,而碑碣上的则相对精致。

▶ 图2-6 (汉代)《石门颂》(局部)
拓本现藏于汉中博物馆。文字刻于摩崖之上,结体开张、飘逸灵动,被称为汉隶中的草书。线条逆锋起笔,圆笔为多,粗细变化不大,提按和使转微妙,线条内敛,结体舒展放纵,一收一放,使之神完气足。

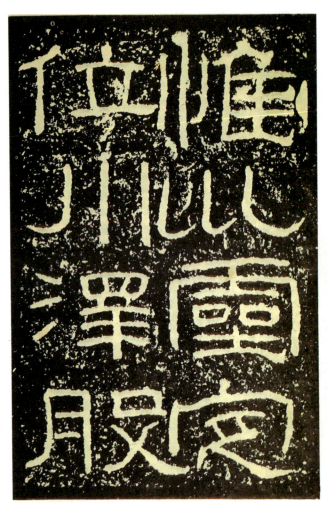

▶ 图2-7 (汉代)《曹全碑》(局部)
现藏于西安碑林,线条圆转飘逸,结体匀称明朗、华美雅致、静中寓动,为汉隶秀美一路风格的代表。《曹全碑》保存良好,字口清晰,是临摹学习的优良范本。

三是清代及民国期间受金石学影响的隶书作品,将金文、碑刻等审美趣味融入书写之中,在结体、用笔上大胆革新,追求个性表达。

▶ 图2-8 (清代)金农《漆书墨说》条屏

现藏于扬州博物馆。金农的隶书线条好似漆匠用刷子画出一般,故被称为"漆书",此作将隶书中的点画由圆变方,结体方正,高古奇崛。

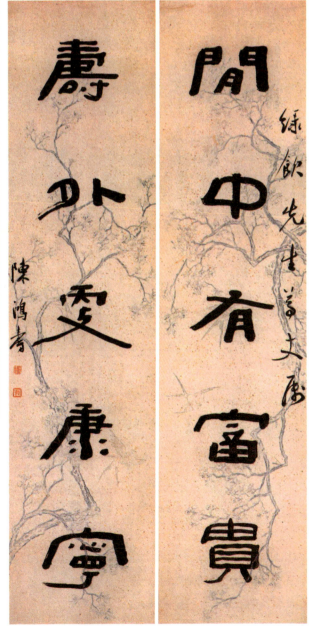

▶ 图2-9 (清代)陈鸿寿《隶书五言联》

现藏于上海博物馆。清代金石学兴盛,汉碑被大量发现,篆、隶书复兴。陈鸿寿的隶书对联"闲中有富贵,寿外更康宁",气息清新,结体舒展、灵动,富有装饰趣味。

3. 草书

草书发展经历了章草、今草、大草三个阶段。

随着书写速度的加快，篆书用笔由单向运动向着连续摆动的方向发展，隶书由此产生；在隶书的基础上省略笔画，线条连续使转、连带，便诞生了草书。章草保留了隶书的波磔，线条倾斜，长短、粗细有变化，文字的动感开始明显起来，如西晋陆机的《平复帖》。

▲ 图2-10 （西晋）陆机《平复帖》

纸本墨迹，现藏于北京故宫博物院。文字结构简洁，体势偏长，秃笔书写，笔意婉转，线条凝练，间杂波磔，隶书笔意浓重，呈平淡高古之美，为成熟时期的章草作品。

在东汉末年，书写中的隶书笔意逐渐消失，笔意连绵，笔画及文字之间存有少部分联缀，笔画更为简洁，被称为今草，亦称小草。今草由张芝创始，王羲之发扬完善。

▲ 图2-11 （东晋）王羲之《十七帖》（局部）
原作不存，此为刻本。该作线条方圆结合，遒劲与婉约兼具，笔画若断若离（笔断意连），是今草成熟的代表作。整篇不激不厉，中正平和，体现了王羲之谦谦君子之风度。

▲ 图2-12 （东晋）王羲之《初月帖》
此为唐代墨迹摹本，现藏于辽宁博物馆。该作笔意连贯，有多处两字连写构成字段，为原本单独的文字增加了块面感，强化了书写的节奏感和艺术表现力。

唐代张旭、怀素在今草的基础上进一步夸张文字造型，打散文字结构，强化用笔使转，使之穿插、缠绕，文字与文字之间、行与行之间的关系变得复杂，更为强调整体布局的节奏关系，被称为大草。因大草与书写者的情绪密切关联，文字狂放不羁，故又被形象地称为狂草，如怀素的《苦笋帖》和黄庭坚的《诸上座帖》。

▶ 图2-13 （唐代）怀素《苦笋帖》
绢本墨迹，现藏于上海博物馆。两行文字，共计十四字，上部用笔较轻，愈往下笔愈下压，上部疏朗开张，下部收缩凝重，上下轻重对比，颇见趣味。

第二单元　中国书法艺术之美　/　49

▲ 图2-14 （宋代）黄庭坚《诸上座帖》

纸本，现藏于北京故宫博物院。黄庭坚的草书有人为的设计感，注意空间布白、大小迎让，将草书推进到理性表达的阶段。此作字法奇宕、苍浑雄伟，是宋代草书的代表作之一。

4. 楷书

楷书受到隶书简化和草书楷化的影响而逐渐成形。初始于汉末，至三国晚期开始取代隶书成为独立字体。从遗存墨迹来看，三国时期是隶书向楷书转变的初始阶段。隶书笔画尾部的波磔减弱、消失，笔画变得平直，用笔的使转减弱，提按增加，在起笔、收笔、转弯处增加回转、顿挫等复杂动作，楷书笔法便逐渐成形。魏晋南北朝是楷书定型的关键阶段，南方以钟繇、王羲之、王献之为代表，风格秀丽、婉转，北方以洛阳龙门石窟等碑刻为代表，称为魏碑，其字形方正，用笔爽利，结构紧凑，如北魏的《张玄墓志》。

唐代是楷书的又一个高峰期，名家辈出，风格各异，精彩纷呈，有欧阳询、虞世南、褚遂良、柳公权、颜真卿等名家。

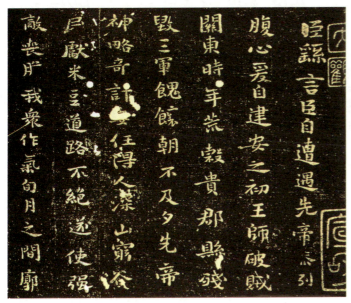

▶ 图2-15　（三国　魏）钟繇《荐季直表》（局部）

　　碑拓，原属圆明园收藏。文字存有明显的隶书意味，呈扁方形，用笔敦厚，气息高古，系隶书向楷书转型过程中的代表性作品。

▶ 图2-16　（北魏）《张玄墓志》（局部）

　　刻于北魏普泰元年（公元531年），拓本现藏于上海博物馆。文字呈扁方形，用笔精巧，结字谨严，既有唐楷的法度，又有魏碑的爽利，是魏碑的代表性作品。

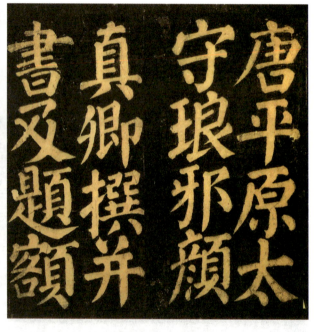

▲ 图2-17 （唐代）欧阳询《九成宫醴泉铭》（局部）

为欧阳询于唐贞观六年（公元632年）所书，碑石现藏于陕西麟游县博物馆。此碑文字疏朗匀称，结体在平正中寓险绝，清和秀健，笔力内蕴，含而不露。因其结体谨严，点画精准，用笔讲究法度，故被誉为"楷书之极则"。

▶ 图2-18 （唐代）颜真卿《东方朔画赞》（局部）

唐天宝十三年（公元754年）立，碑刻现藏于陵县文博苑，拓本现藏于北京故宫博物院。此作系作者盛年的作品，"颜体"已具规模，作品浑厚苍健，气势博大。

楷书的特征笔画在"永字八法"中得到较好体现，即：侧、勒、努、趯、策、掠、啄、磔，暗含了楷书用笔的起笔与收笔，藏锋与出锋，提顿与使转等用笔特点。

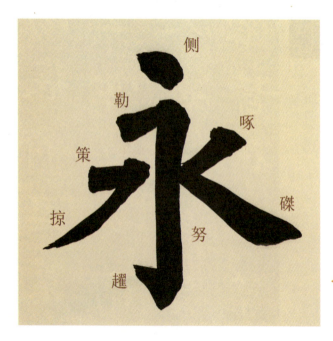

◀ 图2-19 永字八法

永字八法是以永字为例概括楷书八种基本点画的方法，通过永字八法可以深入理解古人对于笔法和点画意象的理解。

5. 行书

从草书到楷书的区间范围比较大，行书是介于草书和楷书之间的字体，在书写中草法多于楷法的称为"行草"，楷法多于草法的称为"行楷"。行书与楷书形成的时间基本相同，从简帛和魏晋残纸中可见端倪。因草、行、楷三体在日用中夹杂的情况比较常见，所以行书的来源主要有两类：一是草书的"楷化"，二是隶书和楷书的"草化"，如《马圈湾王莽新简》。

王羲之是行书发展过程中的重要书家，其作品以《兰亭序》最为知名。该作婉转流动，用笔丰富，字形多变，被誉为是"第一行书"。王羲之及其儿子王献之被称为"大王""小王"，合称为"二王"，是书法史上少有的父子并美的大书法家。王献之的《鸭头丸帖》用笔流畅，线条飞动跳跃；《廿九日帖》楷、行草夹杂，静中有动，颇见趣味。

▶ 图 2-20　（地皇三年）《马圈湾王莽新简》（局部）

木简，现藏于甘肃省博物馆。章草、行书、隶书夹杂，体现了汉字演化过渡时期的时代特点。文字的形态丰富，大小、长短穿插有度，用笔自然生动，风格雄强。

▲ 图 2-21　（东晋）王羲之《兰亭序》

《兰亭序》原本写于公元353年，今已不存，现存的纸本为唐代冯承素摹本，现藏于北京故宫博物院。该作很好地体现了行书即兴书写的特点，自然流畅，错落有致，气韵生动。

唐代是楷书和行书发展的重要时期,颜真卿是其中的杰出代表。除了楷书之外,颜真卿行书也是别开生面,以中锋为主,少提按,多使转,颇有古风,且线条凝重、敦厚而流畅。之后书家尝试将心灵与书法结合,苏东坡、黄庭坚、米芾、赵孟頫、徐渭、八大山人等名家的行书面貌独特,对后世影响巨大。

▼ 图2-23 （明代）徐渭《题画诗》(局部)

此作笔意奔放,点画苍劲,线条跳动,文字间距小,整体感强,呈现连绵、奇崛之美。徐渭的行书任情挥洒,更见狂放豪迈,有别于王羲之、赵孟頫等人的优雅。

▲ 图2-22 （元代）赵孟頫《闲居赋》(局部)

纸本,现藏于北京故宫博物院。此作笔意安闲,行、楷穿插,结体优雅,用笔从容,颇具富贵气象。

▲ 图2-24 （清代）八大山人《临艺韫帖》(局部)

《艺韫帖》为唐太宗李世民所书,此为八大山人临仿之作,其在原作流美的基础上,强化了字内对比。该作线条凝练,高古雅致,别具风格。

（二）印章之美

印章是融书法、镌刻、冶铸等工艺于一体的艺术形式。印章的印文通常以篆书为主，先写后刻，故称为篆刻。印章起源于商代，兴盛于两汉；自晚明至今，篆刻处于复兴的态势，参与的人群日益增多。印章最初用于陶范，后来逐渐演化为"取信之物"，成为权威和信用的象征，所以公文上会盖上印章，皇帝所用印章称为玺，官、私所用皆称为印。

（商代）
亚禽示玺

（战国）
方城都司徒

（魏晋南北朝）
平难将军章

（秦代）
姚禹

（汉代）
张果成印

（隋唐）
元帅府印

（宋代）
宣和

（元代）
松雪斋

（明代）
琴罢倚松玩鹤（文彭）

（清代）
六丁（赵之谦）

（中华民国）
杨士聪书画章（吴昌硕）

▲ 图 2-25 中国历代印章选粹
中国印章历史悠久，自商代以来延绵不断，形式和风格多样，成为中国书法艺术中不可或缺的组成部分。

由于先秦的文字正处于演变时期，故印面整体呈现高古新奇、自由多变的特征。汉代印章进入空前的繁荣时期，以平正朴拙、端庄凝重为特征，同时不乏奇崛苍茂一路风格。

▲ 图 2-26 （汉代）《栾犀》
《栾犀》为白文鸟虫印。鸟虫印流行于汉代，文字屈曲回环，将鸟、鱼、虫等形象巧妙地嵌入文字中。此印章印面布白匀称、生动，具有较强的装饰效果。

进入隋唐时期,随着造纸术的发展,印章由之前的多用于封泥而逐渐转变为蘸印色钤押,印面文字的阳文渐多,小篆入印,异形印和九叠印等装饰性强的印面效果出现。宋元以前,印章以铜印为主,由印工雕凿、铸造而成。据传,元代王冕开始尝试以花乳石刻印,由于石头镌刻方便,文人参与度渐高。明代文徵明、文彭父子倡导自刻印章。至清代,随着金石学的兴盛,诗书画印"四全"成为文人书画家追求的目标,篆刻也成为表达自我的一种媒介,如陈鸿寿的《生长西湖籍鉴湖》、吴昌硕的《泰山残石楼》。

▶ 图2-27 (明代)文彭《忠义之心生而自许》

竹根龟纽,现藏于台北故宫博物院。因篆刻兴盛,印章上部印纽的形式也逐渐丰富起来,成为一种很有趣味的装饰。此印章为竹根制作,上部的龟形纽让整个印章更具意趣。印面取法汉印,敦厚平实。

▲ 图2-28 (清代)陈鸿寿《生长西湖籍鉴湖》

在印章的侧面记录刻印时间、缘由、心得及受赠人等内容的方式称为边款,其丰富了印章的表现内涵和形式。此方印章的边款记录了刻印时间和受赠朋友等信息,印面取法汉印,线条微微抖动,平整饱满。

▲ 图2-29 (近现代)吴昌硕《泰山残石楼》

此印面被十字形分割为四个部分,起首"泰山"二字合为一,"山"字压缩成扁方块,中间的十字形正好让开,印面组合颇为生动,线条被制造出残破效果,整体显得古朴厚重。

二、中国书法经典作品鉴赏

（1）《散氏盘》为西周晚期的青铜圆盘，盘高20.6厘米，腹深9.8厘米，口径54.6厘米，底径41.4厘米，因盘中铭文有"散氏"而得名，现藏于台北故宫博物院。因其雄浑放逸、形态多姿、率性自然，而被称为大篆中的草书。自乾隆年间出土以来，《散氏盘》备受书家重视，成为学习大篆的必选经典作品之一。

配有视听资源

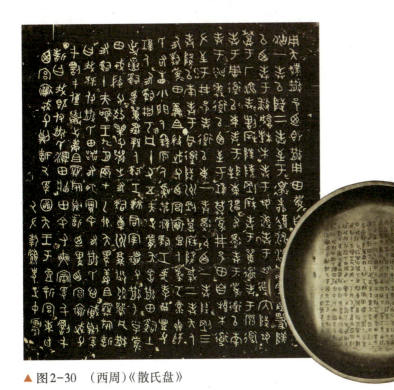

▲ 图2-30 （西周）《散氏盘》

（2）《张迁碑》是汉碑中的经典之作，全称《汉故谷城长荡阴令张君表颂》，立于东汉中平三年（公元186年），现藏于山东泰山岱庙。明代早期出土，碑石保存完好，字口清晰，碑文是追颂张迁的官宦事迹。碑阳和碑阴的文字总计近900字，文字形态丰富，适合学习临摹，其寓巧于拙的书风对一大批书法家影响巨大。

配有视听资源

▶ 图2-31 （汉代）《张迁碑》（局部）

(3)《古诗四帖》传为唐代张旭所书,纸本,长卷纵29.5厘米,横195.2厘米,文字纵向计40行,共188个字,现藏于辽宁省博物馆。草书在书写时需简化笔画和结构,既要有法度和规范,又要因势取形,灵活处理,很是考验书写者的智慧,尤其是大草,其书写的难点也在于此。

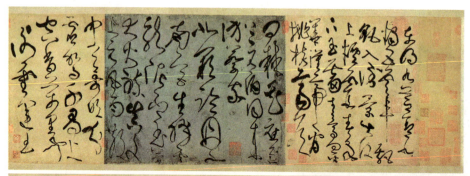

▲ 图2-32 (唐代)张旭《古诗四帖》

(4)《祭侄文稿》全称为《祭侄赠赞善大夫季明文》,纸本,行书,现藏于台北故宫博物院。此作系颜真卿于唐朝乾元元年(公元758年)追祭侄子颜季明写下的草稿,书写时满腹愤懑,一气呵成,情绪与形式融为一体,气势磅礴,是中国书法史上的经典之作。

▲ 图2-33 (唐代)颜真卿《祭侄文稿》

（5）《中国长沙湘潭人也》为白文朱印，印面对比强烈，气势磅礴，很好地体现了齐白石单刀直入、大刀阔斧的篆刻风格，是其代表作之一。齐白石生于湖南长沙湘潭，在绘画、书法、篆刻上都有开创性的贡献，自称"篆刻第一，诗词第二，书法第三，绘画第四"。其篆刻先后师法丁敬、黄易、赵之谦、吴昌硕等人，形成朴拙大气的风格。

配有视听资源

▲ 图2-34 （现代）齐白石《中国长沙湘潭人也》

第二课 中国书法艺术实践体验

这节课，我们选择中国书法中的隶书作为体验对象，通过临摹，在实践中感受中国书法的用笔及文字所呈现的美感。

一、工具材料及执笔的实践体验

中国书法的工具相对简单，有毛笔、宣纸、墨汁、砚台（墨盒）等，与中国画工具基本相同，在此不做赘述。

中国书法主张中锋用笔，为了更好地在书写中进行运笔的复杂动作，故会对执笔动作有一定的要求。笔法是一个动态的变化过程，所以不存在唯一的、正确的执笔方法，仅需要遵守一些基本原则便可。握笔时，使手指、手腕等各关节处于自然放松的状态，以便随时向各个方向运动发力。

常见的执笔方法是右手拇指、食指、中指三指并拢握住笔管，无名指和小指倚靠笔杆。

二、中国书法临摹

《张迁碑》是汉碑中的名品，文字结体方正，朴拙有趣，用笔多变，耐人寻味，值得细细体会和品味。

▲ 图2-35 执笔示意图

(一)《张迁碑》的用笔

《张迁碑》的用笔以藏锋为主,露锋为辅。藏锋:笔尖在纸上的痕迹隐藏于笔画内部。露锋:笔尖在纸上的痕迹显露于笔画之外。

《张迁碑》文字的点画起首以方笔起头为多,圆笔较少,书写时要注意线条的方圆结合。

线条走向与文字体势密切相关,虽然都是横画,但起始、转折、收笔部分等均有差异。我们在临写时应先仔细观察线条的方圆、走向、曲直等细节,书写时注意将观察到的细节尽量表达出来。

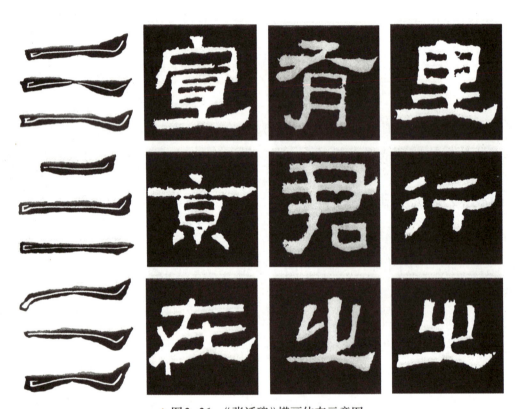

▲ 图2-36 《张迁碑》横画体态示意图

(二)《张迁碑》的临摹

节选《张迁碑》中的文字:兰生有芬(寓意像兰花绽放时散发的芬芳)。

配有视听资源

▲ 图2-37 《张迁碑》文字节选:兰生有芬

书写为横向或纵向条幅。原碑文为纵向书写,其字形体势是与碑面文字相协调的。我们在临写时要注意做一些调整,比如文字的大小、笔画的粗细等节奏关系。

▲ 图2-38 "兰生有芬"临摹(1)

此幅是忠实于原帖的临摹作品。由于"蘭"字的笔画特别多,而其他三个字的笔画较少,为了达成整幅作品的视觉平衡,将"有"字拉长,"芬"字上部加重。

▲ 图2-39 "兰生有芬"临摹(2)

此幅作品是原帖字形的演化,强化了节奏关系,使得整体视觉更为理想。

思考与练习

临摹"《张迁碑》横画体态示意图"中的隶书文字。书写熟练后,将特征横画与其他笔画调换,体会更换后与之前的差异,仔细品味原碑文字的趣味,理解笔势与文字形态之间的关系。

第三单元
中国工艺与雕塑艺术之美

中国工艺与雕塑是指在中国范围内且具有中国特色的工艺品和雕塑作品，是中华民族造型艺术的重要组成部分。中国工艺与雕塑艺术历史悠久，门类众多，这些作品不但满足了人们日常生活所需，也兼具审美价值，同时反映出中国独有的文化特点。本单元我们将围绕中国工艺、雕塑知识与鉴赏，以及中国工艺与雕塑艺术实践体验展开教学。

第一课　中国工艺、雕塑知识与鉴赏

工艺品主要是指有艺术价值的日用品，雕塑则是指有观赏价值和纪念意义的立体艺术作品。有些用于观赏的工艺品也可归属于雕塑的范畴。中国工艺与雕塑艺术在日常生活中启发了人们对美的欣赏与追求，同时体现了中国人驾驭自然物的高超本领。本课将梳理中国工艺与雕塑的发展历程，鉴赏不同类别的经典作品，一起探索中国工艺与雕塑之美。

一、中国工艺与雕塑知识

（一）工艺美术

中国工艺美术历史浩瀚而漫长，可上溯近万年。其间，先民们留下了丰富多样、系统庞杂的历史遗存。如今，中国现当代工艺美术在继承传统的基础上发扬创新，形成了新的门

类，大家也应该加以了解。

我国古代工艺美术的特征与时代背景紧密相连，各个时期的政治、文化和社会环境造就了不同形式的审美取向。同时，随着生产工艺的进步，材料和技术的优劣也会在一定程度上影响作品的工艺水平。但从材质来看，工艺美术作品基本涵盖了六大种类：陶瓷、玉石、金属、漆器、染织品以及竹、骨、木、牙、角、玻璃等杂项。

1. 陶瓷

陶瓷是指陶器和瓷器，两者在原料、质地和工艺方面有差别。陶器是用可塑性好的黏土做坯体，在800—1 000摄氏度的温度下烧制而成的器物，表面有微小孔隙，成型有手捏、泥条盘筑、泥板、拉坯等工艺手法，烧制的方法主要为窑烧。目前中国最早的陶器发现于新石器时代，显示人类的生活形态由以渔猎为主转向以农耕为主。

瓷器是用黏土、长石、石英制作的，烧成的温度约为1 300摄氏度，质地坚实紧密，抗腐蚀，大约起始于汉代，至今仍是人们生活中常用的器皿类型。

我国陶瓷工艺品的类别多样、制作精美，因而其作为"中国"的代名词享誉世界。

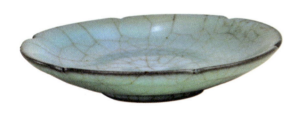

◀ 图3-1 （北宋）官窑粉青釉葵瓣口盘

现藏于故宫博物院。这件瓷盘的口沿呈六瓣葵花状，浅底，造型典雅，通体施天蓝色釉，表面有纵横交错的铁线开片，构建出宛如天成的艺术美感。

▶ 图3-3 （清代）乾隆款冬青釉镂空蓝地粉彩描金套瓶

现藏于故宫博物院。此瓶为细颈垂腹的胆形，腹部施松石绿釉，颈部以蓝为底，装饰有花卉、万字图案，圈口和圈足描金，镂空雕刻的夔凤纹和套瓶形制足以看出工匠技艺高超。

▲ 图3-2 （明代）时大彬的如意纹盖大彬壶

此壶选用粗紫砂制作，器型浑圆饱满，壶身近似球形，底部有三个寓意鼎立的短足，盖面贴饰为中心对称的如意柿蒂纹，盖钮顶部留有出气孔，工艺纯熟，古朴典雅，是有据可考的时大彬留存佳作之一。

2. 玉石

中国是最早使用玉器的国家，距今7 000年前的河姆渡遗址中就发现有原始玉的存在。古人认为玉是吸取天地精华的神物，因此，玉器常常被用于祭祀、丧葬。随着社会的不断发展，玉被附加了越来越丰富的道德和伦理含义，文人墨客将其视为君子的象征，倍加尊崇。

▲ 图3-4　红山玉龙

出土于内蒙古自治区翁牛特旗，年代可上溯到距今5 000年前的红山文化时期。红山玉龙高约26厘米，呈C形，融合了猪鼻、鹿眼、蛇身、马鬃等元素，构成中华龙形象的最初形态。

▲ 图3-5　良渚玉琮

玉琮是良渚文化重要的代表器物，内圆外方，表面凸出部分常刻有兽面纹，是古代祭祀礼器或权力的象征。

▶ 图3-6　（清代）禹王治水图玉山

现藏于故宫博物院。这是乾隆皇帝钦定的以宋代《大禹治水》画卷为稿，由工匠历时6年雕刻而成的玉石作品，采用坚硬的青玉玉料，依势雕出繁密的山峦松木和急湍洪流，工艺精湛，气势雄强。

▲ 图3-7　（清代）翠玉白菜

现藏于台北故宫博物院，原陈设于清永和宫。菜叶翠绿欲滴，菜帮洁白透亮，顶部雕有螽斯与蝗虫，寓意多子多孙。

3. 金属

金、银、铜、铁是我国被广泛使用的造器金属，其中属青铜器和金、银器的成就最高。

青铜器是中国古代重要的礼器和生活用具，大约起源于尧舜禹传说时代，夏、商、周、春秋、战国是青铜器铸造的鼎盛期。受商代统治阶级意志的影响，青铜器的风格为繁褥狞厉。后来西周建立封建宗法制度，青铜器造型逐渐摆脱了神秘色彩，风格趋于严整庄重。春秋战国时礼崩乐坏，工艺美术有了更大的自由空间，日用器数量增多，形制更为轻便，实用性大大提高，但为了满足上层阶级对奢靡生活的追求，其风格在整体上显得清新华丽。

金、银因其稳定的金属特性，也早已被利用，而且金、银是权力和财富的象征，因而历朝历代留下了众多精美的金、银器具和装饰物。

◀ 图3-8 （西周）"虢季子白"青铜盘

现藏于中国国家博物馆，是目前中国古代最大的青铜盘。其周身纹饰精美，整体又不失庄重，内刻铭文，记录了虢国公子子白的功绩，具有重要的历史研究价值。

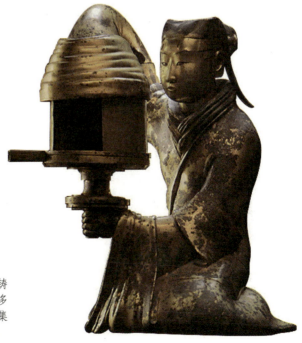

▶ 图3-9 （西汉）长信宫灯

现藏于河北博物院。宫灯的材质为铜铸鎏金，造型为一跪坐的宫女双手举灯，多个部位可以自由开合拆卸，另有油烟收集功能，体现了古代工匠造物的精工巧思。

▶ 图3-10 （明代）孝靖皇后凤冠

凤冠以竹编为框，附有丝帛，表面装饰着点翠祥云、凤鸟、金龙，镶嵌了各色宝石，其间以金线串联。凤冠造型端庄，极尽奢华。

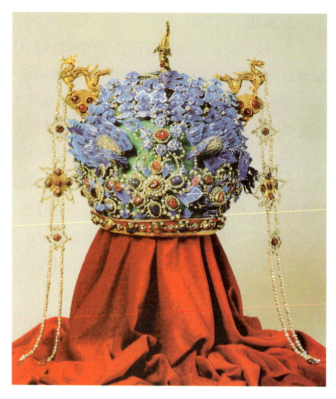

▲ 图3-11 （西汉）凤纹漆盒

这件漆盒出土于长沙马王堆汉墓，口径约34.7厘米，高约8.3厘米，整体髹红漆，外部以黑漆作点纹、祥云纹装饰，内部有"君幸食"字样，应该是用来盛放食物的器皿。

4. 漆器

漆器是将漆树上割取的生漆，涂抹在木、皮革、青铜等胎体表面而制成的工艺品，耐潮、耐腐、耐高温，又可以调配丰富多样的色漆，装饰性极强。中国先民从新石器时期开始使用漆制物，经秦汉的大发展，直至明清，工艺技术不断进步，其中的戗金、描金等特殊手法对周边国家也产生了巨大影响。古代漆器类别丰富，如食具、乐器、几案、兵器等，是应用范围很广的装饰工艺。

▲ 图3-12 （元代）剔红如意云纹香盒

这件香盒外层髹红色厚漆，深雕如意形卷云纹，寓意吉祥，虽历经数百年仍光亮如新，华美动人。

▲ 图3-13 黑漆嵌螺钿加金片婴戏图箱

外层髹黑漆，并用螺钿、金银片拼贴成百子图，几种材质的光泽交相辉映，工艺之精湛令人叹服。

5. 染织品

染织品是由丝、棉、麻等天然原料制作的织物。其中以丝绸最具代表性，分为纱、罗、锦、缎、绮、绫、绢、绒、绸等不同种类。中国素有"丝国"的美名，多地出产独具特色的丝绣品种，南京云锦、四川蜀锦、广西壮锦是典型代表。

◀ 图3-14 南京云锦

云锦产于南京，因如彩云般绚丽华美而得名。云锦用料讲究，由金线、银线、蚕丝、羽毛等织造而成，图案精美，被誉为四大名锦之冠，代表着我国古代丝织工艺的最高水准。

▲ 图3-15 四川蜀锦

蜀锦原产于古蜀国，有两千多年的历史，图案常采用连续几何状花纹，色彩古雅，是一种融合了中原文化和地方特色的织绣品种。

▲ 图3-16 广西壮锦

壮锦一般由丝、麻、棉线混织而成，用色大胆活泼，独具特色，表现了少数民族对美好生活的热情和向往。

6. 杂项

除了以上五大类工艺品外，还有用竹、骨、木、牙、角、玻璃等制作的工艺品。这类工艺品多为小型装饰品或文房雅玩，兴盛于明清两代，如江南竹刻、广东象牙球等。另外还有民间传统工艺，如皮影、剪纸、风筝等，种类繁多，不一而足。

▲ 图3-17 （清代）竹雕竹林七贤图笔筒

现藏于故宫博物院。此笔筒表面雕刻着竹林七贤和童子烹茶、交谈、对弈的场景，人物和树木错落有致，构图紧凑，雕工细腻娴熟，是一件精美的竹刻工艺品。

▲ 图3-18 （清代晚期）牙雕镂空套球

现藏于故宫博物院。象牙球是广东的一种传统手工艺品，这件套球内外共分十层，每层厚度不到2毫米，而且都可以灵活转动，雕刻技艺之高，可谓是鬼斧神工。

▲ 图3-19 皮影戏

皮影戏是一种汉族民间的传统戏曲形式，即将以手工修剪的兽皮制作而成的人物、动物形象放在蒙布后面，用灯光照射，幕后手工操纵皮影来表现戏曲内容，具有朴拙的乡土气息。

▲ 图3-20 剪纸

剪纸是我国传统的民间艺术形式，表现的内容常围绕人们日常生活中所见的人物、花草、动物等展开，常伴随吉祥、美好的寓意，寄托了民众的生活理想和精神追求。

（二）雕塑

雕塑是重要的造型艺术之一，相比西方雕塑而言，我国的传统雕塑更注重功能性，如明器、礼器、宗教造像等。而如今的中国雕塑艺术吸收、借鉴了西方雕塑的手法和技巧，发展出具有新内涵、新形式的新时代风貌。

1. 古代雕塑

中国古代雕塑成长于儒释道并存的文化环境中，内容大多注重伦理教化，佛像雕造之风兴盛，同时重视丧葬，而民间雕塑艺术更加倾向于大众喜闻乐见的题材，因此可以分为陵墓雕塑、宗教雕塑、民俗雕塑三大类。中国雕塑受到绘画影响，风格上追求意象性，整体偏平面化，形成了与西方写实风格的雕塑完全不同的审美观念和塑造方法。

（1）陵墓雕塑。古人崇尚厚葬，认为死后也能继续享受荣华富贵，因而帝王贵族的墓中常伴有大量殉葬品，如代替陪葬者的俑，墓主人生前用的日常器具等。墓前常设立石雕、石柱、石碑，除了有保护死者灵魂、震慑邪物的作用外，还有纪念意义。陵墓雕塑作为中国雕塑艺术的重要组成部分，有着特殊的社会历史价值和强大的艺术感染力。

▼ 图3-21　秦始皇兵马俑

俑坑位于秦始皇陵东侧1.5千米处，兵马俑模拟了秦王生前恢宏的军阵布局，风格严谨写实，反映了我国古代辉煌的文明成果，被誉为"世界第八大奇迹"。

（2）宗教雕塑。大约在公元前1世纪，佛教东传并与中国本土的儒道文化相融合，形成了有中国特色的佛教艺术，并长期占据宗教雕塑艺术的主流。尤其在南北朝以后，随着佛教在我国的广布，佛教石窟开凿逐渐兴盛，形成了著名的四大石窟——敦煌莫高窟、云冈石窟、龙门石窟、麦积山石窟，同时也为后人留下了无数形神毕肖的寺庙雕像。

▲ 图3-22　莫高窟佛像

敦煌莫高窟是我国规模最大、佛像品类最丰富的石窟，其历经数千年的开凿，形成了融汇汉文化、少数民族文化和外来文化特色的佛像群。

▲ 图3-23　卢舍那大佛

这是龙门石窟中雕刻水平最高的佛像，通高17.14米，依山而凿，端庄慈悲又不失威严。据传，大佛的面部是依据女帝武则天的容貌雕刻的，被誉为"东方蒙娜丽莎"。

（3）民俗雕塑。中国民俗雕塑丰富多样，是百姓为满足自身生活需要而创作的。民俗雕塑取材于人们的衣食住行、繁衍生息，与原始美术一脉相承，反映了中华民族热情对待生活的态度和质朴单纯的个性。面塑、泥塑、吹糖人等都是大家耳熟能详的优秀传统民间雕塑艺术。

▶ 图3-24　惠山泥人

因发源于无锡惠山而得名，其中手捏泥人的工艺水平较高，戏曲人物是常见的表现题材，由于其造型生动、色彩丰富、个性鲜明，广受民间百姓的喜爱。

2. 近现代与当代雕塑

近代以来,艺术家获得了相对独立的地位和自由的创作权利,一批从西方学成回国的雕塑家开始尝试新的题材领域,创作出如江小鹣的《陈英士骑马铜像》、李金发的《邓仲元将军像》、刘开渠的《无名英雄像》等鼓舞民族精神的纪念碑作品,后期更涌现出如王朝闻、朱培钧、傅天仇、萧传玖、卢鸿基、张松鹤、潘鹤等杰出的雕塑家。新中国成立后,雕塑艺术进入现代阶段,这一时期最著名的雕塑作品有《人民英雄纪念碑》《艰苦岁月》等。随着社会的进步,雕塑艺术不断自我革新,形式更加多样,内涵更加丰富,不但有写实的、写意的,还有抽象的、观念的。有艺术家对我国优秀文化的现代性表达进行了长久关切,如吴为山塑造的名人雕像系列,也有艺术家对全球化进程中我国社会、文化的动态发展有所思考,如隋建国的《时间的形状》等,说明中国雕塑艺术正朝向越来越广阔的方向发展,未来将焕发出更加强大的生命力。

▲ 图3-25　王朝闻《毛泽东侧面像浮雕》

这是王朝闻于1941年为延安中央党校大礼堂创作的浮雕。在有限的条件下,艺术家经过反复思考、修改,调整了人物的眉眼比例,刻画出一种深思的情态,以此突出毛泽东作为伟大思想家的个性特征。该浮雕作品于1950年被选定为《毛泽东选集》的封面图像。

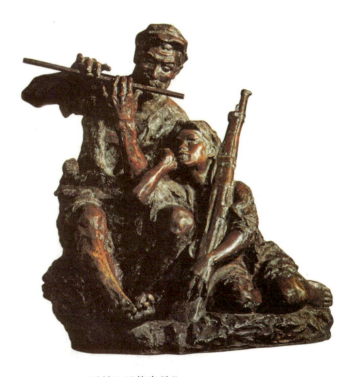

▲ 图3-26　潘鹤《艰苦岁月》

这件雕像取材自中国人民解放军南下解放海南岛时,与冯白驹领导的琼崖纵队配合,军民团结一心,取得重要胜利成果的历史事迹。作品塑造了一位吹笛子的红军老战士与一名十几岁的小战士相互依偎的形象,表现了红军前辈们在艰难困苦中仍满怀希望的乐观主义精神。

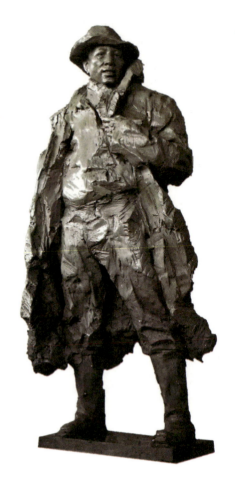

◀ 图3-27 吴为山、殷小烽《孔繁森》

孔繁森同志是家喻户晓的援藏干部,作品表现了他头戴宽檐雪帽、身着厚重棉衣、脚踏长筒皮靴的英雄形象。从衣着可以看出孔繁森工作环境之恶劣,与其淡然处之的面部表情形成巧妙反差,以此赞扬他舍己为民、甘于奉献的高尚品格。

二、中国工艺与雕塑经典作品鉴赏

经过上述梳理,想必大家已经对中国工艺与雕塑有了大致的了解,如有兴趣,可以根据以上线索查阅文献,了解更多的相关知识。下面我们将挑选五件作品进行详细的鉴赏。

(1)(商代)《后母戊鼎》,又称《司母戊鼎》,是目前已知的中国古代最重的青铜器,体量巨大,纹饰繁复,风格威严狞厉,是古代青铜铸造工艺的典型代表。

配有视听资源

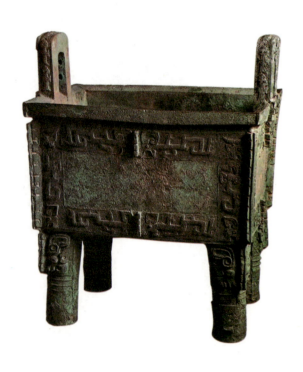

▲ 图3-28 (商代)《后母戊鼎》

（2）(东汉)《霍去病墓石雕》是现存最早、最完整的石刻组雕，是汉武帝为纪念大将霍去病的战功下令雕造的。组雕包括《马踏匈奴》《卧牛》《卧虎》《野人搏熊》等不同种类的石雕共计16件，造型朴拙雄浑，气势撼人。

配有视听资源

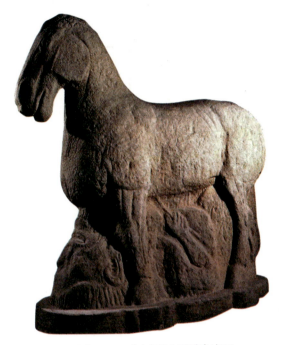

▲ 图3-29 （东汉）《马踏匈奴》

（3）(宋代)龙泉青瓷是世界陶瓷史上烧制时间最长、窑址规模最大、产量和销量最高的瓷器种类，于宋代达到发展巅峰。这一时期的龙泉青瓷以古朴典雅之美见长，体现着温润冲和、平淡内敛的中国儒家精神。现藏于故宫博物院的《青釉鬲式三足炉》就是其中的典型佳作。

配有视听资源

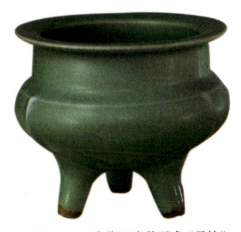

▲ 图3-30 （宋代）《青釉鬲式三足炉》

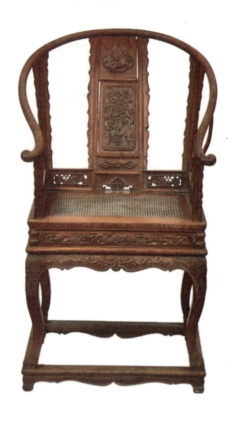

(4)（明代）圈椅，常选用纹理华美的天然木材，由榫卯结构相连，造型简约大方又不失典雅优美，使用感舒适，是中式家具的代表形制。

配有视听资源

◀ 图3-31 （明代）《黄花梨木雕花卉纹藤心圈椅》

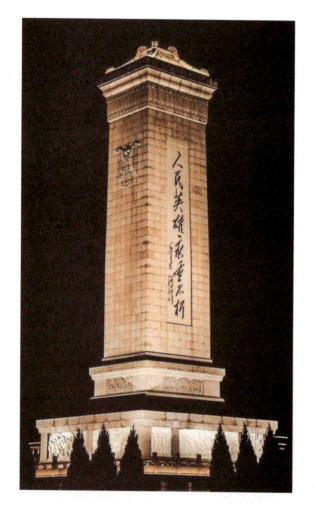

(5)（现代）《人民英雄纪念碑》是新中国成立以来第一个大规模的公共艺术工程，正面刻有毛泽东手书的"人民英雄永垂不朽"八个大字，碑身用浮雕手法表现了近现代史上在重要事件中挺身而出的英雄形象。

配有视听资源

◀ 图3-32 （现代）《人民英雄纪念碑》

第二课　中国工艺与雕塑艺术实践体验

一、工具材料的实践体验

陶泥、瓷泥是陶艺制作的主要材料，具有高黏性、可塑性、收缩性的特点，一般通过手捏成型、泥条盘筑成型、泥板成型或拉坯成型等方式制坯。手捏成型是基本的陶艺制作技法，即通过揉、捏、搓、压等手法造型。注意要点有：一是心中有草图。先想好设计理念，有个大概的目标型，这样对实际操作有指导意义。二是操作中注意泥与水的比例。不能太干，以防开裂，也不能加水过多，太黏太湿会难以塑型。当然还有其他的制坯方式，如泥条盘筑成型是将泥用手搓成粗细均等的长条，层层堆叠并塑型的方法；泥板成型需要把泥揉捏成团，压实成板再拼合；拉坯成型则需借助轮盘，用双手将泥团拔高，可以做出比较规整的外形。如有条件，还可以雕刻花纹、敷色上釉，最后进窑烧制。

▲ 图3-33　工具材料

第三单元　中国工艺与雕塑艺术之美　/　75

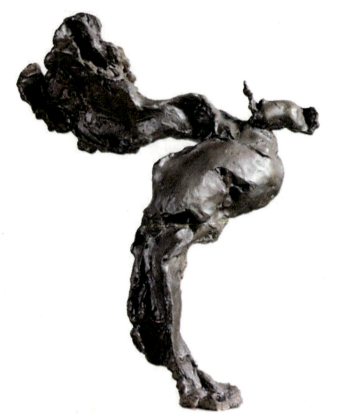
▲ 图3-34　手捏成型（吴为山作品）

▲ 图3-35　泥条盘筑成型

▲ 图3-36　泥板成型（吴光荣作品）

▲ 图3-37　拉坯成型

二、手工制作

第一步，准备材料。取大小不一的几个泥团和一块垫板，在上面放置报纸，以防泥料与垫板粘连，刻刀、刮刀放在旁边备用。

第二步，搓泥条。根据陶罐的预计尺寸，用手滚的方式压泥团，将其搓成适当粗细的条状。

▲ 图3-38　准备材料

▲ 图3-39　搓泥条

第三步，做罐底。截取泥条的一部分，将其盘成螺旋状，用手指或刮刀将其抹平。

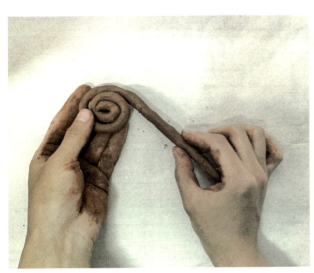

▲ 图3-40　做罐底（1）

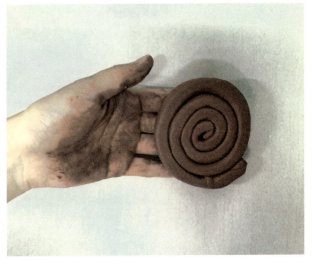

▲ 图3-41　做罐底（2）

第四步，做罐身。在罐底外沿上叠加一圈泥条，抹平罐底和泥条的内外缝隙，使其变得结实紧密，然后继续叠加，以相同的方式连接罐体。注意每层泥条的首尾相接处不能在同一垂直线上。

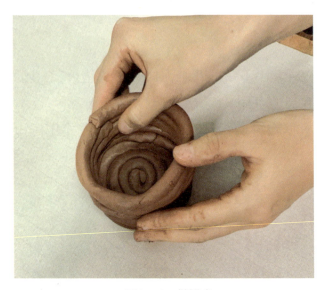

▲ 图3-42 做罐身

第五步,装饰。用刻刀雕刻出自己喜欢的花纹并将其贴在罐体上,也可以用颜料在罐体表面画一些图案。

第六步,修整细节,完成作品。用手或刮刀将作品的细节处调整至满意为止。

▲ 图3-43 装饰　　▲ 图3-44 修整细节,完成作品

思考与练习

观察身边具有当地特色的工艺品和雕塑,分析这些工艺品和雕塑的形式美和造型美,以及它们是如何体现文化和历史内涵的。

第四单元
中国建筑艺术之美

　　中国建筑艺术因其深厚的文化底蕴而彰显一脉相承、源远流长的特质,并拥有独特的艺术审美特征。中国建筑艺术从规划、建造到设计、装饰都非常讲究:一方面注重与周围环境的协调;另一方面在建筑物之间的组合与布局上讲究严格的法度和规定。此外,中国建筑艺术的外部装饰与内部空间的布置也极具东方特色。本单元将围绕中国建筑知识与鉴赏、中国建筑艺术实践体验展开教学。

第一课　中国建筑知识与鉴赏

　　建筑是与人类生活联系最为紧密的艺术门类之一。它是人类文明发展的符号与见证,被称为除却语言和文字之外的人类第三种印记。中国传统建筑是按照中国传统的哲学思想和文化内涵,利用创造性思维设计并营造出来的。它根植于深厚的中华传统文化之中,表现出鲜明的人文主义精神;它强调建筑物本身与环境的相互交融,最终达到建筑与环境的完美统一;它钟情于木材的大量使用,木质结构的繁杂精细和木雕艺术的精巧至极令人叹为观止。中国传统建筑是艺术的综合体,融合了中国传统绘画、雕塑、园艺等多种艺术形式,闪耀于世界建筑艺术之林。近现代至当代的中国建筑也在与世界各国建筑艺术不断互鉴和融合的过程中,显示出了现代气息和当代风尚。在本课中,我们将按照中国建筑艺术的不同功能和空间内涵,按类别叙述其发展脉络与审美特征,鉴赏其经典作品,并共同体验中国建筑艺术之美。

一、中国建筑知识

中国建筑的发展大体可分为三大阶段：古代建筑、近代建筑与当代建筑。中国古代建筑自旧石器时代起历经先秦、秦汉、魏晋南北朝、隋唐五代、宋元明清，建筑形式丰富多样。中国近代建筑历经清末至新中国成立，在建筑表征上体现了中西方建筑文化的糅合现象。当代建筑自改革开放以来蓬勃发展，中国设计师受到西方文化与建筑技术的影响，不断地学习与创新，呈现出丰富多样的建筑作品。

（一）中国古代建筑

中国古代建筑以木结构为主要的结构方式，经过人们在各时期的不同需要和劳动人民的不断努力，累积了丰富的经验，逐步形成了一个独特的建筑体系，创造了很多优秀的作品。以建筑功能类型为基础，可以将中国古代建筑大体梳理为三条主线：其一是古遗址和古聚落，这部分建筑是先民们为谋求基本生存空间而构筑的穴居和巢居，以及供集体活动使用的公共场所，因时间太过久远，可供考证的资料有限；其二是宗教建筑，此类建筑是巩固政权的重要手段之一，因与人们生活联系紧密，数量较多；其三是非宗教建筑，此类建筑以其较高的修建质量（或后经历代修缮）更能经得住时间的考验，留存至今，以较为显著的角色进入"中国古代建筑史"的视野。

1. 古遗址和古聚落

目前已知的人类最早的住所是天然岩洞，在距今约五十万年前的旧石器时代初期，原始人群曾利用天然岩洞作为居住处所，如发现最早的北京人所居住的天然山洞，柳江、来宾、北京周口店龙骨山的山顶洞等处。除天然山洞以外，河南安阳、开封和广东阳春等地还发现旧石器时代晚期的洞穴遗址。它们反映了原始人类在生产力很低的情况下可能采取的居住方式。

▲ 图4-1 浙江余姚河姆渡村遗址房屋榫卯图

旧石器时代原始人类居住的自然洞窟和新石器时代考古工作发现的横穴、竖穴、半穴居等各种穴居形式，可反映出原始人类基于选择自然洞窟的栖居经验，创造出了模拟自然的穴居形式。在河姆渡村的母系氏族社会聚落遗址中，最引人注目的是干阑式长屋的木构遗存，这是我国已知的最早采用榫卯技术构筑房屋的一个实例。母系氏族公社繁荣阶段的典型代表是西安半坡村的仰韶文化遗址，半坡村的氏族公共大房屋可反映出当时采伐木料和施工技术的水平。仰韶文化晚期的郑州市大河村遗址一类分室建筑以及河南淅川县下王岗遗址和蒙城尉迟寺遗址一类多室长屋建筑，反映了居住人口结构关系的重大变化。龙山文化的住房遗址出现双室相连的套间式半穴居，体现了以家庭为单位的生活痕迹。这种聚落的布局充分反映了氏族社会的社会结构，体现出生产及生活中的集体性质和成员之间的关系。

▲图4-2 河姆渡干阑式长屋复原鸟瞰图

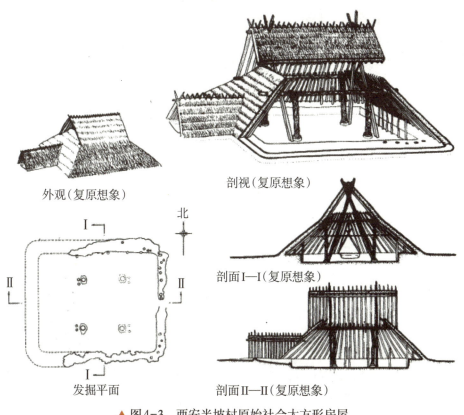

▲图4-3 西安半坡村原始社会大方形房屋

第四单元 中国建筑艺术之美 / 81

2. 宗教建筑

在中国古代的众多宗教建筑中,佛教建筑数量占据主体地位。此外还有道教建筑、伊斯兰教建筑等,主要成就体现在寺、塔和石窟等方面。这些宗教建筑作为宗教文化的物质载体,在人们的精神生活中扮演着非常重要的角色。

最早见于记载的佛寺是东汉永平十年(公元67年)的洛阳白马寺。经三国到两晋、南北朝时期,随着统治阶级的提倡,玄学思想得以发展起来,统治者除了利用儒学之外,更着重提倡宗教,思想领域的活跃大大推进了宗教建筑的发展,兴建佛寺逐渐成为当时社会重要的建筑活动之一。北魏熙平元年(公元516年)所建的永宁寺采取的是在中轴

▲ 图4-4　河南洛阳白马寺

◀ 图4-5 河南洛阳永宁寺复原图

◀ 图4-6 山西五台山佛光寺

线上布置主要建筑的布局。前有寺门，门内建塔，塔后建佛殿，这也是这一时期佛寺的典型布局。唐代的佛教发展非常迅速，佛寺在建筑和雕刻、塑像、绘画相结合的方面有了很大发展。诸如山西五台山的佛光寺正殿和南禅寺的佛殿等，在佛殿建筑艺术方面表现了结构和艺术的统一，是中国古代宗教建筑的优秀作品。

佛塔是佛教建筑中颇具特色的一种建筑类型，建于辽代清宁二年（公元1056年）的山西应县佛宫寺释迦塔是现存最古老的一座木塔。当砖的产量和用砖的结构技术达到一定水平的时候，用砖来代替木材建塔是一种必然的途径。就砖塔的外形方面来说，大致可分为楼阁式塔、密檐塔和单层塔三个类型，塔的平面大多为正方形。楼阁式塔最早见

于东汉末年,可以洛阳永宁寺塔为代表,其他还有西安香积寺塔、山西洪洞县广胜寺上寺飞虹塔等。密檐塔的代表为河南登封嵩岳寺塔,这是中国现存年代最早的砖塔,也是唯一的十二边形平面的塔。除此之外,属于密檐塔的还有北京天宁寺塔、河南洛阳白马寺塔、云南大理崇圣寺的千寻塔等。单层塔的代表有公元611年全部用青石块砌成的神通寺四门塔、公元746年建造的河南登封县嵩山会善寺的净藏禅师塔、公元877年建造的山西平顺县明惠大师塔等。

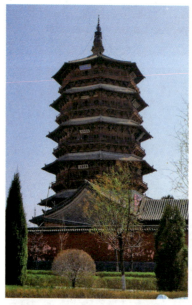

▲ 图4-7　山西朔州应县佛宫寺释迦塔

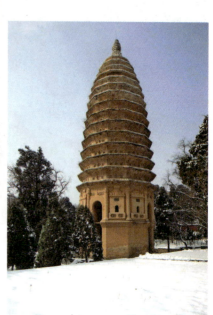

▲ 图4-8　河南登封嵩岳寺塔

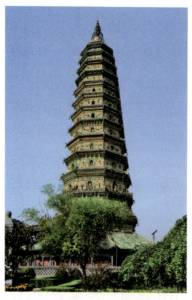

▲ 图4-9　山西临汾洪洞县广胜寺上寺飞虹塔

石窟寺作为宗教建筑的一个重要类型,是指在山崖陡壁上开凿出来的洞窟形的佛寺建筑,供僧侣的宗教生活之用。南北朝时代,凿崖造寺之风遍及全国,如山西大同市的云冈石窟、甘肃敦煌县的莫高窟、河南洛阳市的龙门石窟、山西太原市的天龙山石窟等都是中国古代文化的宝贵遗产。

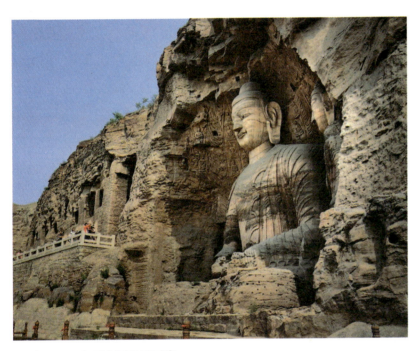

▲ 图4-10　山西大同云冈石窟

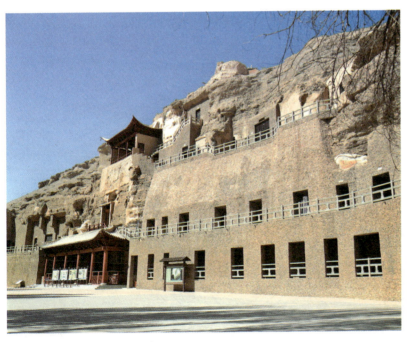

▲ 图4-11　甘肃敦煌莫高窟

3. 宫廷与民居建筑

宫廷建筑是统治者为了体现帝王权力和宗法观念的等级制度,满足精神生活和物质生活的享受而建造的建筑物。秦在统一中国的过程中,通过吸取各国不同的建筑风格和技术经验,于始皇二十七年(公元前220年)兴建新宫,始皇三十五年(公元前212年)兴建朝宫。朝宫的前殿就是历史上有名的阿房宫。西汉之初仅修建未央宫、长乐宫和北宫,到汉武帝才大建宫苑。这些宫殿格局庄严、气魄宏伟。东汉以洛阳为都,根据西汉旧宫建造南北二宫,仍是按照西汉宫室的布局特点营造,但通过德阳殿可证明,这一时期已很少建造高台建筑。公元634年开始建造的大明宫平面呈不规则的长方形,宫墙用夯土筑成,防卫严密。明清时期的北京城作为典型的封建王朝都城,其布局的鲜明特点体现了以宗室为主体的规划思想,是在继承历代都城建设经验的基础上创造出来的。而北京故宫作为明清两朝皇帝的宫殿,其空间组织和立体轮廓在统一中富有变化,体现了中国古代建筑艺术的高度成就。

民居建筑是古代人民居住的房屋,由于中国疆域辽阔、历史悠久,各地的地理气候条件和生活方式不尽相同,因此,中国古代民居建筑各具特色。比如,浙江天井院是根据当地自然条件形成的一种建筑形式,栏杆、木刻、砖雕、石雕

▶ 图4-12 唐大明宫麟德殿复原图

▲ 图4-13　山西晋中乔家大院

等精致的手法形成了江南民居清秀典雅的风格，代表作品为明清时期建造的卢宅、胡雪岩故居等。又如，晋中古建民宅的综合建筑艺术水平很高，无论是造型设计、布局结构，还是其金、木、石、砖雕及彩画等都反映了当地特色，代表作品有乔家大院、渠家大院、王家大院等。除此之外，还有各少数民族的民居建筑，如傣族的竹楼、壮族的吊脚楼、侗族的鼓楼、藏族的井干式民居和蒙古族的毡包等，不仅具有良好的功能，而且兼顾了艺术效果。中国是一个幅员辽阔、民族众多的国家，在几千年的历史文化进程中积累了丰富的民居建筑经验。

4. 园林与桥梁建筑

中国古代园林建筑是在统治阶级居住与游览的双重目的下发展起来的。其特点在于因地制宜，利用环境构成富于自然风趣的园林，是自然的艺术再现。在汉代，除帝王外，仅少数贵族、富商会营建园林，如茂陵富豪袁广汉在茂陵北山下建了一座花园宅第。两晋、南北朝时期私家园林逐步增加，形成一种崇尚自然野致的风尚，如北魏洛阳的华林园、张伦宅园，梁江陵的湘东苑。唐代园林更多，经五代到宋代，因社会经济的繁荣而进一步促进了园林的发展。唐宋以来，不少官僚兼文人画家开始自建园林或参与造园工作。此时期，

中国园林设计的主导思想偏向"诗情画意"。到明清二代,江南成为私家园林最发达的地区,一些画家成为园林设计者,使得中国古代园林的布局与具体手法局限于山水画的意境中。其中,拙政园代表了江南私家园林在一个历史阶段的造园特点和成就。光绪十四年(公元1888年)完成的颐和园包含了大量的官式建筑,利用建筑布局和体量的不同创造了和谐统一的园林效果。

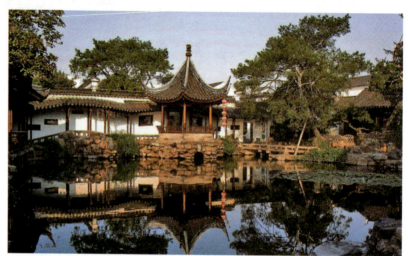

▶ 图4-14　江苏苏州拙政园

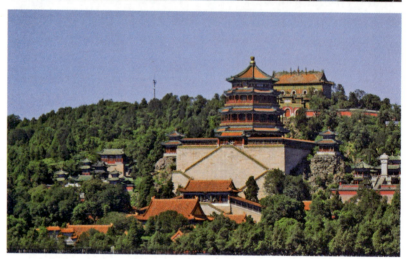

▶ 图4-15　北京颐和园

我国古代的桥梁建筑历史悠久、成就卓越,劳动人民因地制宜,就地取材,用土、木、石、砖、藤、铁等建筑材料,建造了类型众多、构造新颖的桥梁,点缀着祖国的江山,增添了壮丽色彩。我国古代的桥梁建筑主要有梁桥、浮桥、索桥和拱桥四种基本类型,不仅在艺术造型上有巨大的成就——表现出鲜明的民族风格,而且在建桥理论、构造处理、平面布局及施工方法上都有不少独特的创造。古代石拱桥注重与周边

环境相互协调，其中被誉为千古独步的赵州桥在建筑艺术上享有很高的成就，从整体的比例到线性、韵律均无懈可击，在世界桥梁史上占有崇高地位。河北赵县的安济桥是世界上第一座敞肩式单孔圆弧弓形拱桥，作为工程技术和艺术形象方面的一个重大创造，其栏板、望柱和锁口石等堪称文物宝库中的珍品。卢沟桥以其工程宏伟、艺术精巧而闻名于世，艺术成就突出表现在桥面建筑中，上面的石狮雕刻得十分生动，尤其是望柱头上的石狮，姿态各不相同，非常精美。广东潮安县横跨韩江的湘子桥为开合式浮桥，根据取材经济实用的思想，把石拱、木梁、石梁等多种形式结合起来用于桥上，从桥的设计、施工和材料使用方面均反映出建桥者的匠心独具。我国古代的桥梁建筑不仅是一种交通要道，同时也是具有美感和情趣的艺术作品，至今仍有值得借鉴之处。

5. 其他建筑

中国古代建筑的杰作还有始建于春秋战国时期，并在秦汉及明代续建的长城。长城是规模浩大的军事防御工程，被列入《世界遗产名录》。下文将对长城进行详细介绍，此处不再赘述。

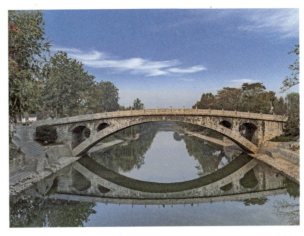

▲ 图4-16　河北石家庄赵州桥

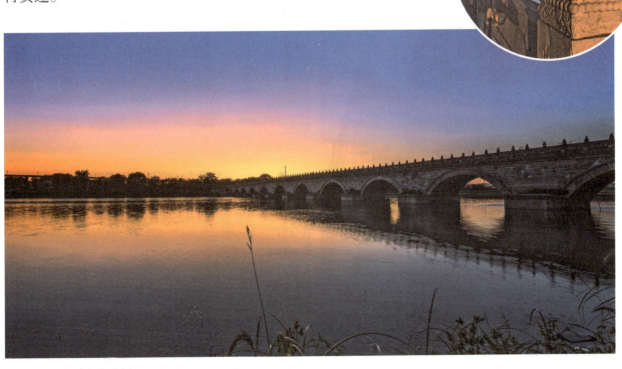

▲ 图4-17　北京卢沟桥

第四单元　中国建筑艺术之美　/　89

（二）中国近代建筑

中国近代主要的建筑类型有官方建筑、工业建筑、民间建筑、公共文娱建筑和教会建筑。官方建筑的主要特征是在建筑形式上开始模仿西方式样，其代表建筑师有孙支厦、沈琪等人，如沈琪设计了清陆军部和海军部大楼。工业建筑的兴起主要是受洋务运动的一系列影响，即以李鸿章、左宗棠、张之洞等为代表人物的洋务派成员在上海、江苏、湖北等地建造了一批早期的工业建筑，如张之洞的汉阳铁厂。民间建筑大致可分为商用建筑和住宅建筑两类。商用建筑的主要代表作品有上海汇丰银行大楼、北京瑞蚨祥鸿记等。住宅建筑类型繁多，尤以上海、天津等城市较为典型，有里弄住宅、竹筒屋、骑楼等。公共文娱建筑主要用于社交活动，其中最著名的是香港会，一直运营至今。中国的教会建筑有模仿欧式风格的类型，如上海圣三一堂；也有与中国传统建筑相结合的类型，如贵阳北天主堂。

▲ 图4-18　北京清陆军部和海军部旧址

▲ 图4-19　北京瑞蚨祥鸿记

▲ 图4-20　上海圣三一堂

(三) 中国当代建筑

当代建筑自改革开放以后开始快速发展起来。在这个时期，中国的大门向世界敞开，世界的先进建筑技术也争先涌入中国。自此，中国的建筑领域开启了新的时代，中国的建筑发展进入了空前的繁荣时期。中国建筑师在吸取传统与现代经验的基础上不断创新，从而形成了丰富多样的建筑作品。因此，中国当代建筑包括在中国国土范围内的全部当代建成的建筑作品，既包括本国建筑师的作品，也包括外国建筑师在中国的建筑作品，还包括中国设计机构与国外设计事务所共同设计完成的本土作品。以当代建筑类型为基础进行梳理，可以把这些作品划分为三类：一是住宅建筑，以供家庭居住使用为主要功能，随着时代的发展和审美的提高，住宅建筑也兼具了更多的功能性。二为商业建筑，此类建筑类型繁多，设计风格也更为鲜明，出现了很多具有时代代表性的优秀设计作品。三即文化建筑，这部分建筑多为公共使用，设计形式上更注重地域性的表达。

1. 住宅建筑

住宅建筑以居住作为其最根本的功能需求，依据类型可将其分为高层住宅、社区住宅、乡村民居以及私人别墅。住宅建筑是满足使用者需求的复合型功能空间，随着因社会发展而带来的人口增多、用地资源紧张等问题的出现，人们对建筑使用功能的需求也在不断地改变，高层住宅就是由此而生的产物。例如，上海滨江公园壹号的建筑立面风格即为现代风格，结合古典细节，采用现代材料和施工工艺，做到细腻精致、技术精美，体现了时代特征和美学时尚，同时也满足了居民对居住的品质要求。

清华坊位于广州市番禺区南村镇，是典型的中国现代院落民居住宅区。建筑住宅格局融合了中国各地具有特色的院落民居风格，前有敦厚沉静的宅门、前庭，中有天井通透天地，后有花木扶疏的围园；古韵悠然，雅致明丽的三层小楼位于其中，黑白分明的粉墙黛瓦，透光明几的塔窗，线条简洁明快的外墙立面，都充分表现了清华坊融合古今的建筑风貌和独特的风格。这使居者在享受到中国传统建筑

▲ 图4-21　上海滨江公园壹号

▲ 图4-22　广东广州清华坊

▲ 图4-23 广东深圳第五园

的种种物质功能，并感受到传统文化泽润的同时，又领略了现代建筑所给予的时尚生活方式和内容。同样的设计也体现在深圳第五园项目中，它是万科地产在坂雪岗区域规划开发的一大规模居住社区。项目采用现代中式建筑风格，辅以现代的建筑文化及特色，形成了独具特色的现代新中式建筑风格。粉墙黛瓦的外观装饰和色彩蕴含着富有意境的和谐美，营造出典型的江南水乡风格。第五园虽然在平面空间布局上属于现代建筑，但是其建筑外檐是靠色彩和材料来装饰的，凸现了南派建筑特色，表现出了古典雅韵的精神境界，又体现出了洗练的风格。这给我们中国传统建筑艺术的传承塑造了一个很好的范例。

在乡村民居的设计改造中，多是采用传统与现代建筑技术相结合的方式进行的。马清运设计的"父亲的宅"采取了传统民居移植的方式。房子位于山野之间，处于秦岭山脉、巴河与白鹿原的交会处，建筑外墙全是用当地河里的石头建造而成的，有着当地原始、质朴的自然气息，并与当地民居建筑形式相结合，通过建筑的屋顶、外墙、细部处理

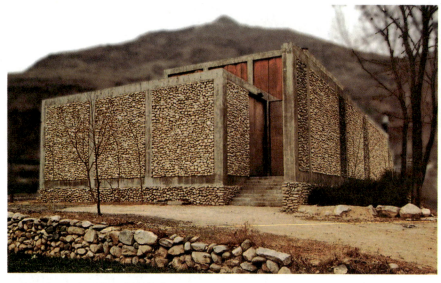
▲ 图4-24 陕西蓝田父亲的宅

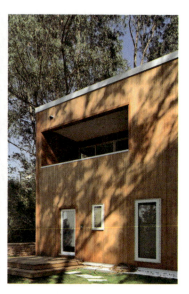
▲ 图4-25 云南昆明竹屋

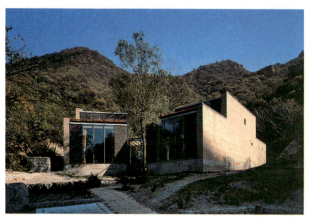
▲ 图4-26 北京二分宅

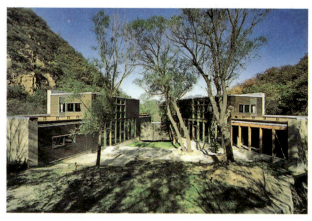

来表达当地民居的传统风格。郝琳的"昆明竹屋"则是被动式的解决策略，选择因地制宜的被动式设计，依据基地山势，将南面设计为宽立面的居住空间，以利于室内采光，而北面较窄，故加强了保温性能。同时，建筑主体采用门结构，更易于抗震。张永和设计的"二分宅"位于水关长城脚下11幢别墅中的至高处，依山就势，一分为二环抱山谷。一座短小的玻璃桥连接了两翼，形成一个面向山丘的V字形，自然的空间和景色与人造的建筑空间和景观再次融合为一体。在二分宅中，张永和"拆解"了胡同宅院的传统样式，将建筑地点的地势引入庭院，使房屋分成两翼，而山体本身则成为天然的围墙；利用结合传统建筑的方式表达了对创造现代中国民居的愿景——尊重传统但不是模仿传统的形式，而是试图创造出当代中国住宅的新形象。

2. 商业建筑

商业建筑的范围十分广泛，根据其不同的商业用途可大致分为商务建筑、旅馆建筑以及商业综合体。

随着时代的发展，商务建筑不再仅仅具备办公作用，而是在内部加入了更多人性化的设计。金茂大厦坐落在上海的陆家嘴金融贸易区中心，楼高420.5米。设计者以西安的大雁塔作为构思金茂大厦的原型，并研究了北京紫禁城的平面布局，将金水玉带的吉祥格局巧妙地引到金茂大厦的形体设计中。金茂大厦的内部具备了多样化的使用功能，大厦塔楼的1至2层是气势雄伟、宽敞明亮的商务办公区大堂，其高格调、高档次、高科技的室内装修给人以庄严典雅、心旷神怡的特殊感受。金茂大厦办公区在塔楼的3至50层，均为无柱大空间，层高4米，租户可根据自身的需要任意进行分隔和布置。大厦塔楼的53至87层为当时（2000年）世界上离地面最高、设施最齐全、装修最豪华的金茂君悦大酒店。上海金茂大厦力求寻找一种现代超高层建筑与中国历史建筑文脉相沿袭的结合模式，成功诠释了"新而中"的设计理念。金茂大厦的轮廓线，全部用金属钢架和花岗岩装饰，给人们留下了深刻的印象。景龙中心位于浙江台州，建筑集合了办公及商业需求，利用悬挑、架空等手法，将内向的广场让给城市，优化城市空间中的人行体验。L形主楼的南面、东面为视线通廊，其连接处的关键节点设有橱窗感空中花园，这不仅为两个功能体块创造了隐性分区，而且削弱了高层的体量感，从空间的垂直维度与远处景观打通联系，打造相对具有开敞性的共享交往平台。这样的商业建筑给人们带来的不再是单一的功能性，而是以开敞的姿态将使用者的工作、休闲与生活融为一体。同样类型的建筑还包括深圳建科大楼、北京中软总部大楼等。

▼ 图4-27　上海金茂大厦

▶ 图4-28 浙江台州景龙中心（左图）
▶ 图4-29 广东深圳建科大楼（右图）

▲ 图4-30 北京中软总部大楼

　　白天鹅宾馆于1983年建成，是为了适应并推动改革开放的发展而兴建的。这是中国第一家由自己设计、建造和管理的大型现代化酒店，也是中国第一家中外合作的五星级宾馆。白天鹅宾馆坐落于广州珠江江畔沙面江心岛上，是广州市重要的地标性建筑，也是传统庭园走上与现代建筑相结合的发展之路的里程碑。以往的庭园，无论规模大小，其建筑空间与庭园空间的关系是包围、半包围或被包围

◀ 图4-31 广东广州白天鹅宾馆

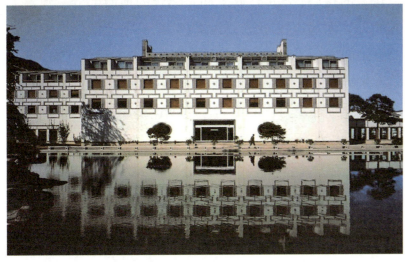

◀ 图4-32 北京香山饭店

的。而白天鹅宾馆的中庭则相反，庭园是完全包含在建筑内部的。白天鹅宾馆裙房内三层通高的"故乡水"中庭，是建筑设计专家莫伯治的代表作品之一。他将传统的室外庭园完全运用在室内的空间中，开创了全新的庭园概念。白天鹅宾馆让人印象最为深刻的便是中庭的崖瀑局。虽然是在室内，但中庭的设计能让人领略到浓郁的岭南自然风景，走在中庭的每个角落都能产生身处岭南山水间的联想。同样类型的建筑还包括北京香山饭店。北京香山饭店是在1982年设计兴建的，位于距北京市中心20公里左右的西北郊的香山。在设计这个饭店的时候，设计师考虑到香山幽静、典雅的自然环境，也考虑到这里有众多的历史文物，因此刻意将香山饭店设计成能够和这些多元环境及文化因素融合起来的特别形式——既不生搬硬套西方的现代主义风格，也不重复制造中国的仿古形式。设计师把东、西方建筑的精华结合起来，把西方现代建筑的结构和部分因素同中国传统建筑的部分因素，特别是园林因素和空间布局因素结合起来，形成了具有自己特点的形式。

当代商业综合体已经不再只具备购物和餐饮这两大基本功能了,而是加入了文化活动、艺术展览等新功能。上海证大喜马拉雅艺术中心位于上海市浦东新区,是典型的当代商业综合体。它由当代艺术中心、艺术家创作中心、酒店、商业设施、公共开放空间五个功能区组成。五星级酒店与艺术家创作中心通过当代艺术中心连接。当代艺术中心是建筑的核心,公共开放空间是建筑的地面部分。建筑下方的外立面墙以汉字造型为素材,把汉字造型放进象征底稿纸张的方格子中去,形成双层玻璃幕墙的建筑立面,使建筑产生统一的形象。此外,北京亚运新新会所、上海K11、成都太古里等都是当代商业综合体的最佳范例。

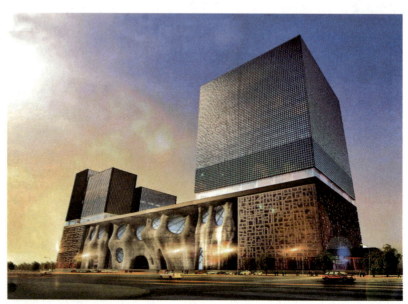

图4-33　上海证大喜马拉雅艺术中心

图4-34　北京亚运新新会所

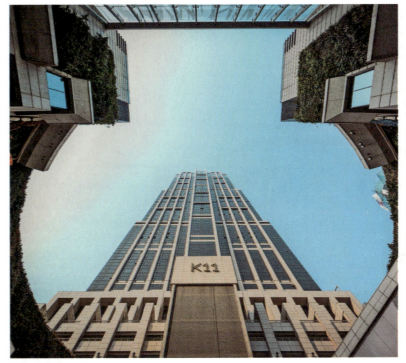
▲ 图4-35　上海K11

▲ 图4-36　四川成都太古里

3. 文化建筑

文化建筑在设计中更注重对当地地域文化的体现与表达，主要是以传统与现代技术相结合的方式呈现的，大体可以分为观览建筑与教育建筑。

苏州博物馆新馆位于苏州古城历史保护区的东北部，毗邻建于清代的全国重点文物保护单位忠王府以及被联合国教科文组织列为世界文化遗产的明代名园拙政园。苏州博物馆的建筑设计借鉴了苏州传统建筑艺术的表现方式，承袭了粉墙黛瓦的建筑风格和精致的园林布局艺术，并赋予其新的含义，以求"中而新，苏而新"。如同苏州传统园林建筑，苏州博物馆的建筑与庭院融为一体且相辅相成。博物馆主庭院由水池、假山与造型别致的茶亭组成。主庭院与拙政园一墙相隔，其简洁的园林创作风格可谓是传统园林的现代版诠释，"以壁为纸，以石为绘"的片石假山以宋代米芾山水画为蓝本，俨然是一幅立体的山水画。同类优秀建筑还包括鄂尔多斯博物馆、乐山大佛博物馆、桂林愚自乐园艺术中心以及富乐国际陶艺博物馆群等。

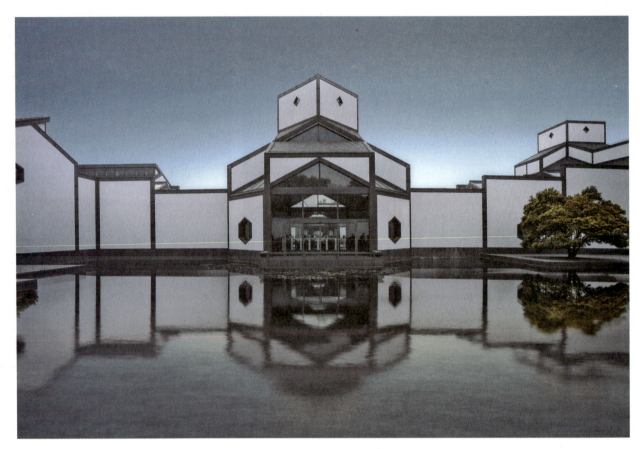

▲ 图4-37　江苏苏州博物馆

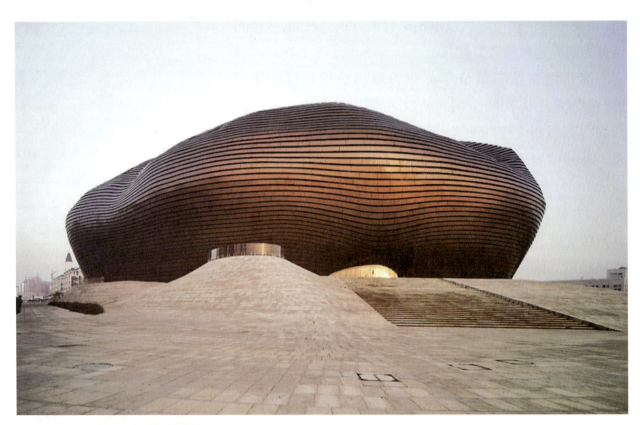

▲ 图4-38　内蒙古鄂尔多斯博物馆

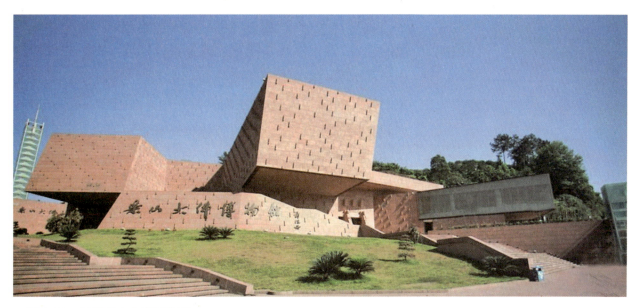

▲ 图4-39　四川乐山大佛博物馆

▲ 图4-40　广西桂林愚自乐园艺术中心

◀ 图4-41　陕西渭南富乐国际陶艺博物馆群

在近些年，教育建筑的设计更加注重与当地自然文化环境的结合，这一点在其建筑形式上得以体现。由王澍设计的中国美术学院象山校区就是一个非常典型的例子。纵览整个象山校区，我们可以看到王澍常常采用三面围合、一面开口的空间布局，这与江南传统的园林布局有着相似之处。象山校区的校园是根据原址的景色来设计建筑形状的，即尽量在不破坏原有建筑遗址的基础上建造房子，建筑"依势而建"，营造一种轻松、舒适、惬意的氛围。同时充分运用当地的地方性材料、能源和建造技术，回应当地的地形、地貌和气候等自然条件；吸收包括当地建筑形式在内的建筑文化成就，体现特定地域本身所独有的特性并具有明显的经济性。

▲ 图4-42 浙江杭州中国美术学院象山校区

二、中国建筑经典作品鉴赏

（1）长城又称万里长城，是人类文明史上最伟大的建筑工程之一，始建于春秋战国时期，秦灭六国统一天下后连接成万里长城。长城并不只是一道单独的城墙，而是由城墙、敌楼、关城、墩堡、营城、卫所、镇城烽火台等多种防御工事所组成的一个完整的防御工程体系。

（2）故宫又名紫禁城，是中国明清两朝的皇家宫殿，现为北京故宫博物院，被誉为"世界五大宫之首"，是木质结构古建筑中保存较为完整的建筑之一。

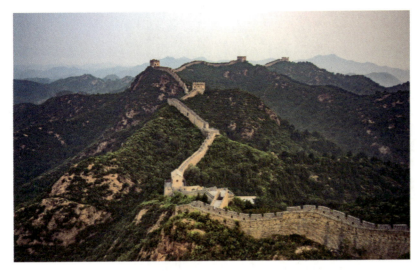

▲ 图4-43　河北承德金山岭长城

配有视听资源

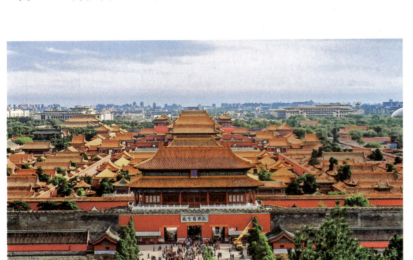

▲ 图4-44　北京故宫博物院

配有视听资源

（3）外滩的上海总会是优秀历史建筑之一，位于上海市黄浦区中山东一路2号，是外滩建筑群中著名的建筑之一，也是"万国建筑博览馆"之一，被评为上海市优秀近代建筑保护单位。

（4）"鸟巢"即国家体育场，位于北京奥林匹克公园中心区南部，为2008年北京奥运会的主体育场，占地20.4公顷，建筑面积25.8万平方米，可容纳观众9.1万人，其中固定座席约8万个。国家体育场为特级体育建筑，设计者将"鸟巢"的功能与周围地区日后的定位乃至整个城市的中长远发展规划结合起来考虑，让"鸟巢"在奥运会后成为北京市民参与体育活动及享受体育娱乐的大型专业场所。

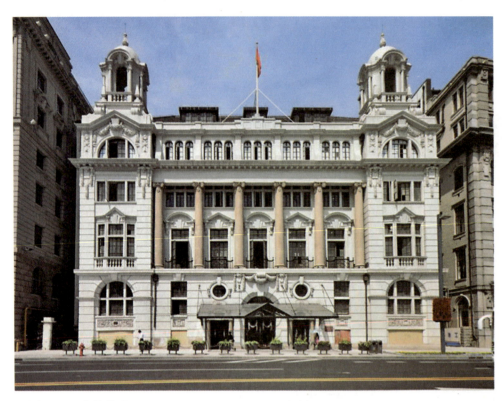

▲ 图4-45 上海总会

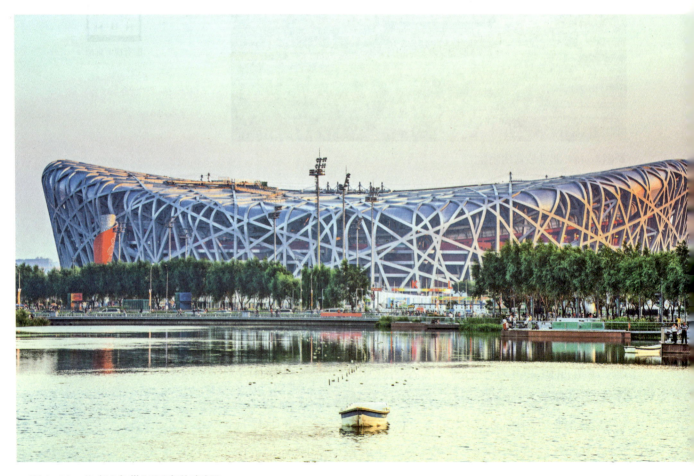

▲ 图4-46 北京"鸟巢"(国家体育场)

（5）哈尔滨大剧院由国内知名的建筑事务所MAD设计，由中国建筑师提供整体设计方案，耗时6年建成。项目位于黑龙江省哈尔滨市，在松花江北岸松北区的文化中心岛内，与太阳岛隔江相望。周围自然景观资源丰富，是一座集演艺、湿地观光于一体的国际一流的观演建筑。该项目的总建筑面积为7.9万平方米，包括大剧院（1 600座）、小剧场（400座），是目前黑龙江省规模最大、功能最完善的标志性文化设施。

配有视听资源

▲ 图4-47　黑龙江哈尔滨大剧院

第四单元　中国建筑艺术之美

第二课　中国建筑艺术实践体验

这节课，我们将选择实景建筑摄影作为体验对象，以帮助我们更好地在周围的人造结构中寻找设计元素。在了解了建筑的外观后，我们可在其各处发现不同的构图元素，如引线、对称性、纹理和重复。在建筑摄影中，我们能以更具有创造性的方式捕获这些元素，以新颖有趣的方式将它们展示出来。我们将通过以下六个步骤来对实景建筑进行拍摄。

实景建筑拍摄

我们可以使用普通的照相机或手机，以及自己的创造力来获得理想的拍摄效果。

第一步，了解建筑的历史背景和特殊意义。拍摄建筑的外观不是摄影的全部，我们要在拍摄前研究建筑，了解其具有的历史背景或特殊意义。

第二步，合理安排时间。即使是在同一天对同一建筑进行拍摄，不同的时间段也会给我们带来不同的体验。比如，当拍摄窗户很多的建筑时，在特定时间拍摄可能会因玻璃反射而产生刺眼的光线。又如，在拍摄某些热门建筑时，可能会因处于人流高峰时段而无法正常拍摄。因此，我们要事先规划好拍摄的时间，以获得最佳的拍摄效果。

第三步，找到合适的位置。建筑摄影最为重要的元素是获得有利位置，这将使拍摄主体更加凸显。在搜寻合适的拍摄位置时，我们需要考虑这一位置的可访问性。对于特别高的建筑物，我们要注意保持距离。对于可能会很拥挤的热门地点，我们要尽可能处在人群之前。

▲ 图4-48　避免拍到人群的理想位置

第四步，使用三脚架，以保证清晰度。在进行建筑实景拍摄的过程中，我们可能无法使用人造照明，这意味着我们需要通过降低快门速度来提升作品的清晰度，这对相机的防抖动提出了要求。因此，我们需要使用三脚架，以使相机尽可能地保持静止。

第五步，寻找不同的角度。建议不要尝试将整个建筑置于画面框架中，因为将拍摄对象完美居中的构图都是可以预测的。但是，如果我们想将拍摄对象居中，那么可以寻找人造或自然的结构、物品来辅助构图，如拱门、树枝和窗户等都是有趣且可以帮助我们居中构图的对象。

▲ 图4-49　使用三脚架拍摄　　▲ 图4-50　寻找不同的角度拍摄

第六步，在构图中添加旁观者。在建筑照片中，人物对于体现建筑规模很有用。当将一座大楼和一个成年男子拍摄在一个画面中时，这个男子会看起来很小，而这座大楼会比单独拍摄它时看起来大许多倍。有时候，我们还可以通过人物来突出细节或通过肢体语言来传达情绪。比如，在建筑物上攀爬的孩子，或者坐在建筑物周围的人们，也可能会让人产生奇思妙想。

思考与练习

请对某一个你所喜欢的建筑艺术进行细致观察，深入感受该建筑在外形、结构、装饰以及与周围环境相融合等方面是如何相互协调和相得益彰的。

第二篇章
西方视觉艺术之美

第五单元
西方传统绘画艺术之美

　　西方传统绘画主要指欧洲地区的传统绘画作品,有壁画、油画、素描、版画、水彩等种类,油画是其中的代表。为探讨西方传统绘画,我们将按时间顺序简要地对其相关知识和作品进行梳理和总结。本单元将围绕西方传统绘画知识与鉴赏、西方传统绘画艺术实践体验展开教学。

第一课　西方传统绘画知识与鉴赏

一、西方传统绘画知识

　　学习西方传统绘画知识是学习鉴赏西方传统绘画艺术之美的必不可少的内容。西方绘画的起源可追溯到距今三万多年前的旧石器晚期,大体可分为原始、古代绘画,中世纪绘画,文艺复兴时期绘画,17、18世纪绘画和近现代绘画。西方绘画在历史发展的过程中诞生了许多不同风格的艺术流派,并进行着传承与争鸣。我们只有深入了解西方传统绘画知识,才能更好地鉴赏西方绘画艺术,以及理解其对当代绘画的影响。因此,西方传统绘画的学习不仅是审美的教育,同时也是历史与理论的教育。

（一）壁画

　　原始美术包括洞窟壁画和岩画。洞窟壁画就是画在洞窟的壁面和顶部的绘画,起源于距今3万到1万多年的旧石器时代晚期,手法写实而生动,表现对象以动物为主,且仅用粗壮

▼ 图5-1 阿尔塔米拉洞窟壁画《受伤的野牛》

此画线条简洁有变化,生动、准确地表现出了野牛受伤后痛苦挣扎的姿态。

而简洁的黑色线条勾勒出动物的轮廓,用红色、褐色和黑色平铺上色,不讲究虚实变化。虽然绘画技法像儿童画一样简单,却能形象地表现出原始社会粗犷野性之美。随着人类走出洞窟,对大自然的征服力得到提升,以狩猎为主的动物壁画已经满足不了人类的审美需求,于是,人类开始在岩壁上绘画,出现了表现人类活动的情节性绘画,这就是岩画。随着社会生产力和生产关系的发展和变化,逐渐形成了以农业为主的文明,人类建立了最早的城市,绘画随之出现在了墙壁上,形成了至今仍在流行的壁画。壁画内容也随社会发展而不断变化,无论是装饰宫殿、庙宇的镶嵌画,装饰陵墓的墓室壁画,还是为追求建筑效果的装饰性绘画,其主要目的都是为了装饰墙壁,让观赏者获得美的感受,同时也有通过绘画教育民众的目的。

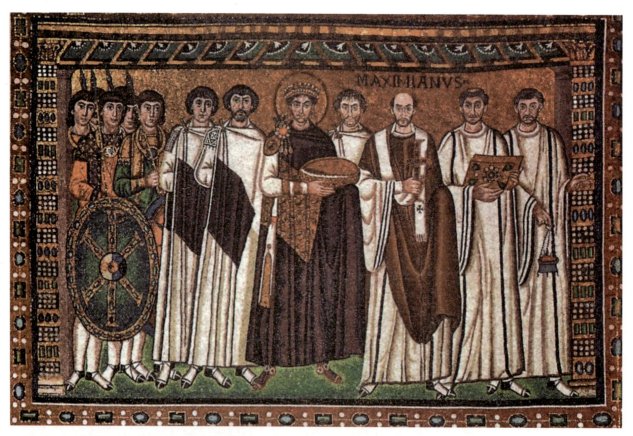

▲ 图5-2 (公元547年)《查士丁尼皇帝和廷臣》

此画是圣维塔莱教堂的马赛克镶嵌画,描绘了查士丁尼皇帝和随从向基督献祭的庄重场面,属于拜占庭艺术风格。画家的创作重点不在于人物比例和形象刻画的准确,而是为了塑造查士丁尼皇帝威严神圣的形象。

（二）油画和素描

在漫长的历史长河里，油画发展出了不同的艺术流派，孕育出许许多多的大师和无数的经典作品。油画的前身是蛋彩画，即用蛋黄或蛋清调和颜料，将作品画在表面敷有石膏的画板上，运用这种绘画技法的壁画作品被称为湿壁画。蛋彩画的颜料容易凝固，不利于反复修改，具有色彩不鲜明的特点，画面多呈现出一种朦胧的感觉。湿壁画为欧洲文艺复兴做出了重大贡献。尼德兰画家扬·凡·艾克创新地运用亚麻油代替蛋黄或蛋清来调和颜料，改进了油画的调和剂，使油画可以不断地被覆盖、修改，笔触更加精准，画面细节也更丰富。因此，他被称为"油画之父"。

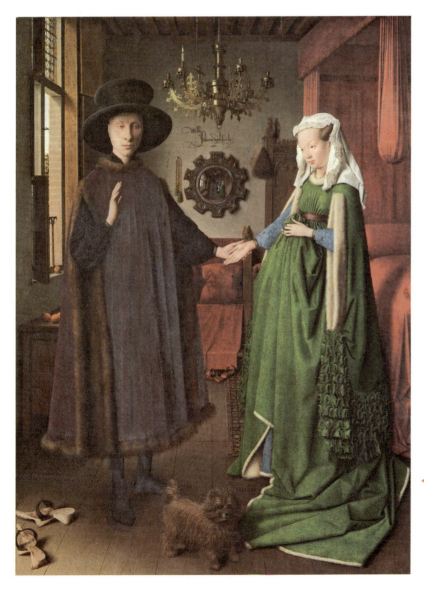

◀ 图5-3 （1434年）扬·凡·艾克《阿尔诺芬尼夫妇像》

此画运用细腻的笔调描绘了一对尼德兰地区新婚夫妇的肖像，并详细地刻画了室内的陈设，再现了当时典型的富裕市民阶级的新婚家庭。

随着社会生活的进步和审美需求的增加,艺术家们的创作也越来越完善。为了更好地完成一些大型绘画作品,画家们事先往往会在纸张上画草图,然后有针对性地去寻找合适的人物或物体写生。这些用于记录和练习造型的草图和素材写生,就是素描的原型。素描是用铅笔或炭条在纸本上进行的创作,多为单色,注重结构和造型,通过明暗关系来塑造形象。

14世纪到16世纪的欧洲,人们开始挣脱宗教神权文化的精神枷锁,追求个人的价值。画家们认为,古希腊、古罗马是艺术的巅峰时期,而中世纪禁锢了艺术的发展,因此文艺需复兴,于是发起了一场文艺复兴运动。达·芬奇不仅是画家,他在数学、医学解剖、机械工程等方面也都有所涉足。他的创作追求科学性和理想化,即画面透视准确、结构造型严谨,运用了解剖学和光学等,他所创立的明暗法影响了后世一大批画家。米开朗基罗在绘画、雕刻、建筑方面都有经典作品,是一位全能的艺术家。他的作品充满了激情动荡、悲愤壮烈和骚动不安的反抗情绪。拉斐尔创造出了一种典雅优美的画面,具有高度的技巧,达到现实美与理想美的统一,被后来的学院派视为艺术的规范。达·芬奇、米开朗基罗和拉斐尔被并称为"文艺复兴三杰"。

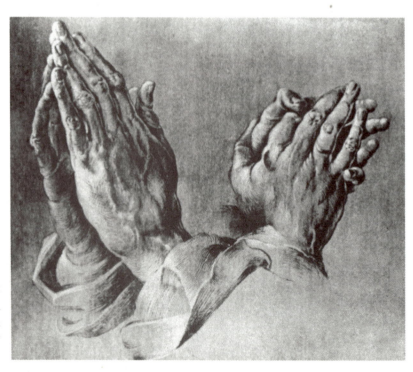

▶ 图5-4 (1508年)丢勒《祈祷的手》
此画是丢勒为表达对哥哥的敬意而创作的一幅素描作品。他以哥哥合起来的粗糙双手为写生对象,僵硬粗糙的双手和温柔虔诚的姿势形成了强烈的对比,传达着饱满的祝福。

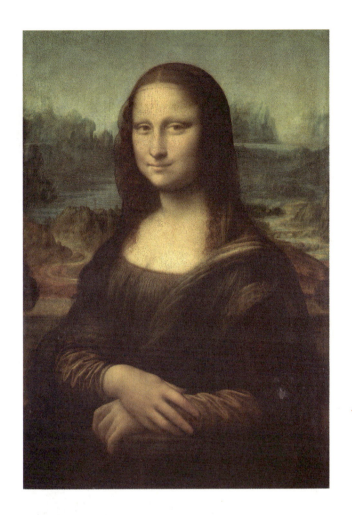

◀ 图5-5 （1503—1517年）达·芬奇《蒙娜丽莎》

此画是一幅享有盛誉的肖像画杰作，达·芬奇抓住了人物一瞬间的微妙表情，描绘了一位商人的妻子，表现出她丰富的内心活动，她的微笑若隐若现，被称为蒙娜丽莎的微笑。

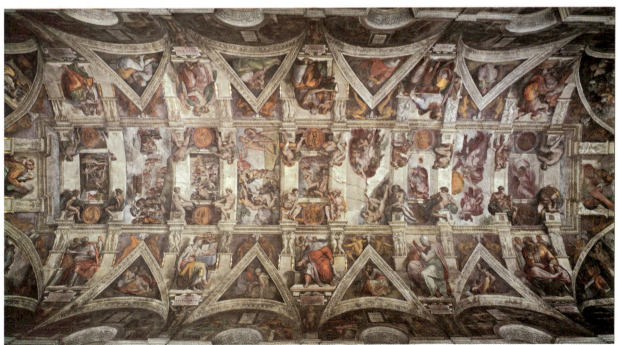

▲ 图5-6 （1508—1512年）米开朗基罗《创世纪》

此画是位于西斯廷礼拜堂大厅天顶的壁画，题材取自圣经故事，中心画面一共有九幅，分别为《神分光暗》《创造日、月、草木》《神分水陆》《创造亚当》《创造夏娃》《原罪和逐出伊甸园》《诺亚献祭》《大洪水》《诺亚醉酒》。作品在一个静止的画面上，同时描绘两个不同层面的情节，意义表达完整，气势磅礴，气度非凡，绘画技艺高超。

第五单元　西方传统绘画艺术之美 / 115

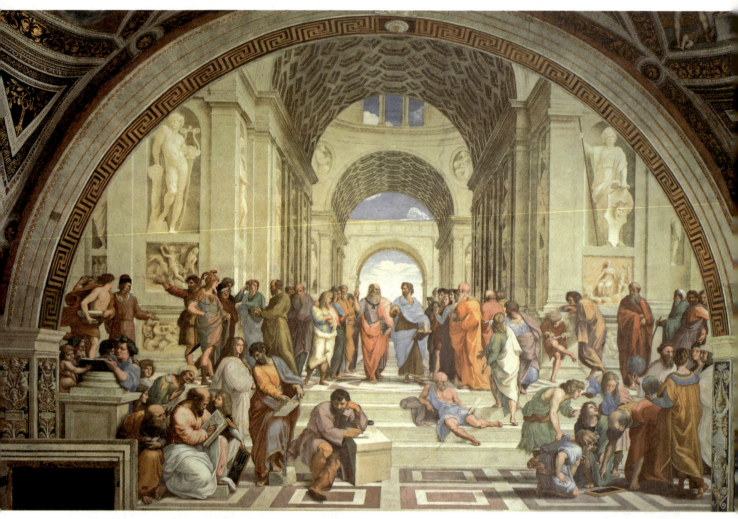

▲ 图5-7 （1510年）拉斐尔《雅典学院》

此画描绘了柏拉图所创办的雅典学院里的哲学家、科学家以及艺术家们激烈争论的场面。拉斐尔以精巧的构思将不同形象、性格的人物安排在一个拱门中，画面人物栩栩如生，颜色搭配协调统一，体现了画家高超的绘画技巧。

巴洛克艺术是17世纪在意大利广为流行的一种艺术风格，巴洛克一词原意为"变形的珍珠"，是古典主义艺术理论家对其风格的一种贬义称呼。巴洛克艺术打破了文艺复兴时期追求古希腊、古罗马均衡典雅美的法则：画面充满运动感，追求动人心魄的艺术效果；崇尚豪华和气派，注重强烈情感的表现，代表作品有鲁本斯的《劫夺留西帕斯的女儿》等。到了18世纪，受巴洛克艺术影响的洛可可艺术在法国兴起。一方面，它以上流社会男女的享乐生活为对象，描写浮华做作、缺少庄重的全裸或者半裸妇女；另一方面，艺术家们用清新淡雅的颜色表现精美华丽的服饰，配以秀美的自然景色或精美的人文景观，表现出轻松愉悦的世俗生活。著名的洛可可画家有弗拉戈纳尔，其代表作品有《秋千》等。

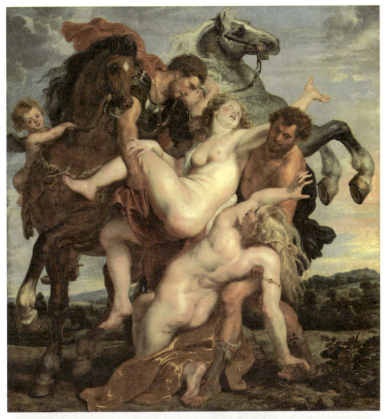

◀ 图5-8 （1618年）鲁本斯《劫夺留西帕斯的女儿》

此画构图运动感十足，人物和马匹的造型结实健壮，色彩丰富饱满，蓝色的天空与暖色调的人物形成了强烈的对比，具有鲜明的巴洛克艺术风格。

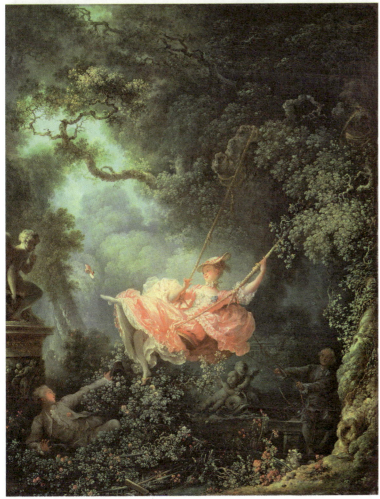

◀ 图5-9 （1766年）弗拉戈纳尔《秋千》

画中女子正在荡秋千，她故意将鞋子踢掉，引得陪同的男子伸手去接，画面光线柔和，色彩淡雅，笔触华丽、纤细、精巧，具有典型的洛可可艺术风格。

第五单元　西方传统绘画艺术之美　/　117

18世纪,随着法国大革命的到来,新古典主义艺术家们开始不满足描绘精致放纵的享乐生活,而将绘画的题材和风格转向具有宏大场面的历史革命方面,对古罗马、古希腊的艺术进行模仿,在造型上重视素描和轮廓,以严谨的写实主义强调理性而非感性的表现。19世纪拿破仑下台,在波旁王朝复辟的年代,苦闷压抑的知识分子掀起了浪漫主义运动,他们不满足于单纯地再现历史题材,而是取材于现实生活、中世纪传说和文学著作,重视人的感受,主张张扬个性,艺术表现手法多采用对比强烈的戏剧性效果,表现人性冲突和社会矛盾。他们发挥个人的想象力和创造力,运用狂放的笔触、热烈的色彩,创作出充满强烈运动感和激昂情绪的作品。

▼ 图5-10 (1793年)雅克·路易·大卫《马拉之死》
此画是为纪念遇刺身亡的马拉所绘,画面整体颜色暗淡沉郁,与逝者安详平静的表情形成鲜明对比,让人不由自主为之哀伤悲痛。

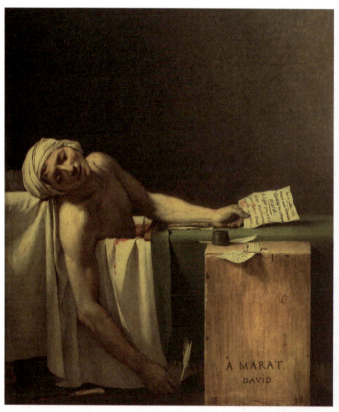

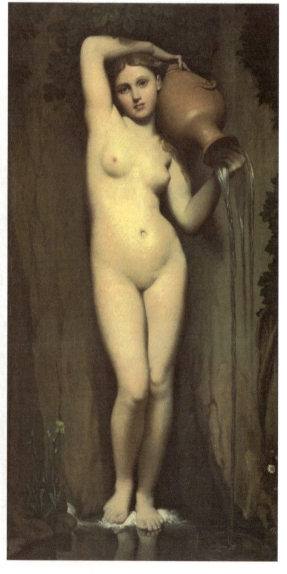

▶ 图5-11 (1830—1856年)安格尔《泉》
此画造型写实严谨,脚旁的小花、清澈的流水都象征着少女的纯洁柔美,幽暗的背景和温暖白皙的肌肤形成鲜明对比,仿佛少女随时会从画中出来一样。

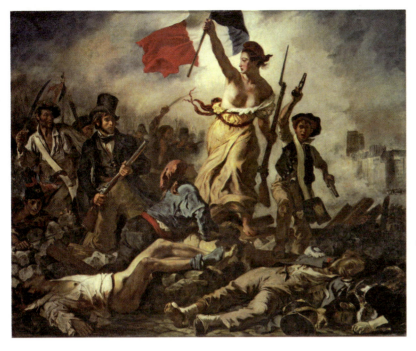

▸ 图5-12 （1830年）德拉克洛瓦《自由领导人民》

此画仅用几个形象就营造出千军万马的战场氛围，处于三角形构图中心的女神挥舞着三色旗，虽然赤裸上身，但坚毅的面庞和冲锋姿势无不表现出她不屈的精神。

19世纪印象主义画家将目光看向了户外变幻多样的光线，注重描绘景物在阳光照耀下丰富微妙的色彩变化，代表人物有莫奈和德加。新印象主义画家是根据色彩的七原色混合分割的理论作画的，所以他们又被称为分割主义画家，代表人物是修拉。后印象主义受印象主义描绘户外光色的影响，但又反对他们为了表现一瞬间光的变化而破坏景物的结构轮廓。后印象主义多侧重于精神层面的表达，是对印象主义的反叛，其直接影响了20世纪初的两大新思潮：受塞尚启发，注重画面结构的立体主义；受梵高和高更影响，注重色彩线条和节奏的野兽主义。

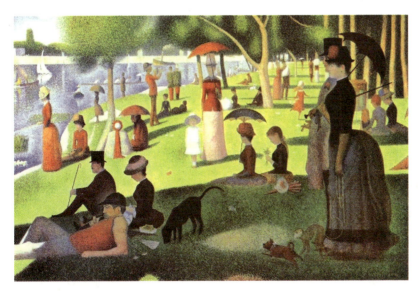

▸ 图5-13 （1884—1886年）修拉《大碗岛的星期天》

此画是点彩派的代表作，画家将各种颜色的小圆点合理地排布在画布上。颜色饱满又因点彩而显得影绰绰，形象地表现了强烈阳光下游人舒适休息的状态。

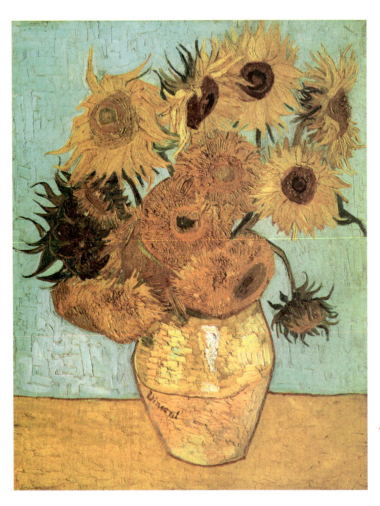

◀ 图5-14 （1888—1889年）梵高《向日葵》

此画以绚烂热烈的黄色塑造了一种燃烧的姿态，赋予了向日葵欣欣向荣的生命力，反衬出作者内心的纯净坦诚。

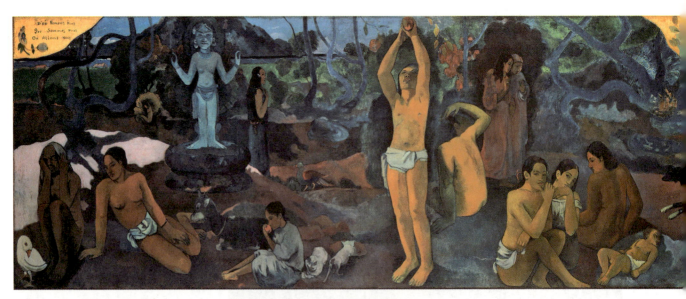

▲ 图5-15 （1897年）保罗·高更《我们从何处来？我们是谁？我们向何处去？》

此画总结了人生不同阶段的男人和女人的状态，表达了画家对人生意义的疑问与思考。

20世纪以来诞生了许多画派。1905年,以马蒂斯为代表的野兽派,追求原始格调,用快速、粗犷、有力的笔触造型,用纯粹的色块组织画面,使之充满律动感。1908年,以毕加索为代表的立体派,主要追求由几何形体排列组合而产生的形式美。抽象主义美术于1910年前后产生,代表画家有俄罗斯画家康定斯基。一战期间产生了达达主义,之后出现了超现实主义艺术思潮,代表画家有夏卡尔、达利等。此外,在美国产生了抽象表现主义绘画,代表画家有杰克逊·波洛克、马克·罗斯科。

◀ 图5-16 （1910年）马蒂斯《舞蹈》
此画用简单线条勾勒出舞动时的姿态,夸张又不失合理。强烈对比的纯色,不由得让人感到精神振奋,欢欣雀跃。

◀ 图5-17 （1931年）达利《记忆的永恒》
此画受弗洛伊德的启发,表现梦境和精神世界,画家将现实中的真实物体进行变形扭曲,让观众觉得离奇有趣的同时,又自觉思考其中的内涵。

（三）版画和水彩

西方版画的产生最早是为了满足宗教传扬教义的需求，故内容多为圣经故事。这些宗教版画大多用果木作为板材，由工匠绘刻而成，被称为木版画。随着社会的进步和科技的发展，版画领域陆续出现了石版画、铜版画（先把画刻在铜板上，而后经过印制的画）等。丢勒是最出色的木版画和铜版画画家之一，他的木版画《启示录》、铜版画《忧郁》都是其成熟期的杰出作品，在欧洲版画史上堪称登峰造极之作。

◀ 图5-18 （1514年）丢勒《忧郁》

此画是一幅内容十分丰富的铜版画，一手托腮是象征忧郁和倦怠的标准姿势，少女和天使坐在这些代表着占星和科学的物品中间，也不禁陷入迷茫和沉思，令人感叹。

水彩画的创作方法是以水为调和剂，用透明的水性颜料在纸本上作画。水彩画最早源于欧洲中世纪手抄本中的彩色插图，世界上最早的创作水彩画的画家是德国的丢勒。直到18世纪，英国的画家们为摆脱宗教艺术的束缚，开始对大自然的蓬勃生命力着迷，结合水彩画特有的透明质感，创作了大量色彩明亮、格调清新的风景画，具有强烈的抒情意味，为水彩画的蓬勃发展奠定了基础。代表画家有康斯太勃尔和透纳。康斯太勃尔是描绘美丽恬静的大自然风光、安静闲适的乡村生活的著名画家，而透纳则善于描绘光与空气的微妙关系，多表现大自然变幻宏奇的威力。

◀ 图5-19 （20世纪20年代）康斯太勃尔《布莱顿海滩向西看》

此画将水彩颜料与速写相结合，放松的线条和淡雅的颜色给人一种随意闲适的感觉。颜色透亮，充分发挥了水彩的特点。

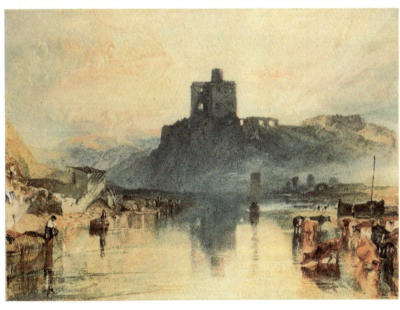

◀ 图5-20 （1822—1823年）透纳《诺勒姆城堡，在特威德河之上》

这幅水彩画颜色厚重丰富，描绘了壮阔的山峦、清澈的河水和高大的城堡，更显河边人家生活的平静闲适。

二、西方传统绘画经典作品鉴赏

通过对西方传统绘画知识的梳理可以清晰看出，西方绘画在不同画科、不同流派都出现了无数优秀作品，大家可以根据自己的兴趣和需要，循着时间的脉络去逐一提取与欣赏。这里我们将选择达·芬奇的《最后的晚餐》、伦勃朗的《夜巡》、约翰内斯·维米尔的《戴珍珠耳环的少女》、巴勃罗·毕加索的《格尔尼卡》和马克·罗斯科的《白色中心》五幅经典作品作为案例，来和大家一起展开深入鉴赏，一窥西方绘画之美的独特魅力。

（1）《最后的晚餐》是文艺复兴时期意大利艺术家达·芬奇所创作的一幅壁画。作品绘画于修道院餐厅的整面墙壁上，画家利用透视原理，让坐在餐厅的观者感觉房间随着画面延伸，自己仿佛也置身于晚宴之中。

配有视听资源

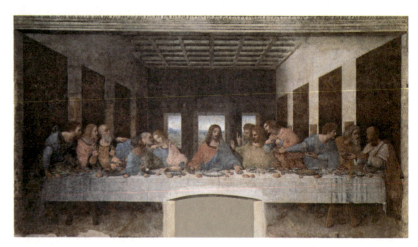

▲ 图5-21　达·芬奇《最后的晚餐》

（2）《夜巡》是荷兰现实主义画家伦勃朗于1642年创作的一幅油画作品。画家别出心裁地将一个年幼的小姑娘画在射手连队即将出发的一幕里。仿佛英勇的战士是为了保护弱小而拿起武器一般，衬托出射手队维护正义、勇敢抗击敌人的豪迈气概。

配有视听资源

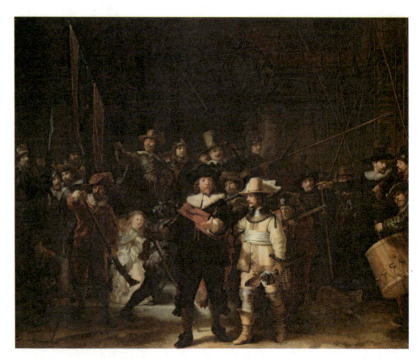

▲ 图5-22　伦勃朗《夜巡》

（3）《戴珍珠耳环的少女》是荷兰画家约翰内斯·维米尔于1665年所画的一幅肖像油画作品。画家在这幅作品中用细腻的笔触、简单而和谐的色彩，将一个纯洁温柔的少女放在纯黑色的背景里，对比强烈，给人一种温柔中带有力量的感觉。

配有视听资源

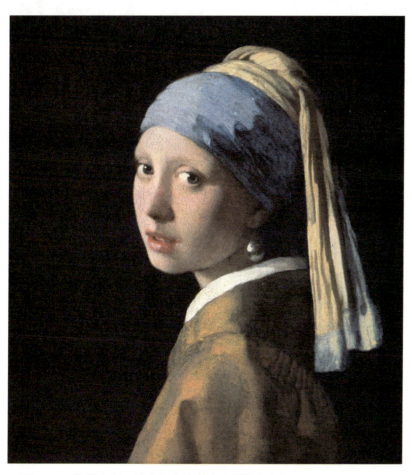

▲ 图5-23　约翰内斯·维米尔《戴珍珠耳环的少女》

（4）《格尔尼卡》是20世纪立体主义画派著名画家巴勃罗·毕加索的一幅巨幅油画。此画表现的是1937年德国空军疯狂轰炸西班牙小城格尔尼卡的暴行。毕加索为纪念在这场轰炸中无辜受难的普通民众，用立体主义解构重组的艺术手法绘制了此幅作品。

配有视听资源

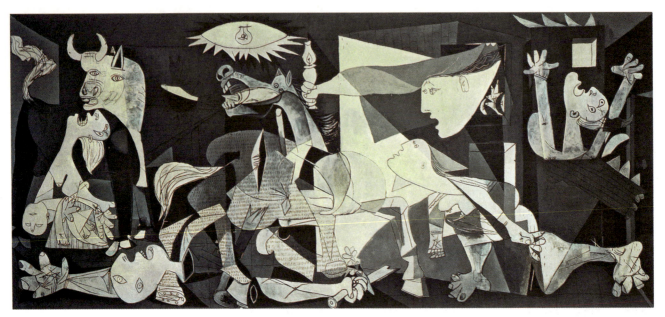

▲ 图5-24 巴勃罗·毕加索《格尔尼卡》

（5）《白色中心》是美国抽象表现主义画家马克·罗斯科于1950年所画的一幅油画作品。这幅作品仅由三个大小不一、颜色不同的矩形和一条颜色略深的粗线构成。画家通过单纯的色块，表达了抽象而深刻的思想情绪与精神内涵，具有极强的艺术感染力。

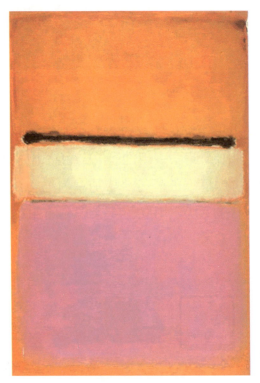

配有视听资源

◀ 图5-25 马克·罗斯科《白色中心》

第二课 西方传统绘画艺术实践体验

西方绘画艺术的类别很多，我们选择水彩画作为实践体验对象。

一、工具材料的实践体验

水彩画是一种使用广泛、非常适合研究色彩表达的画种。水彩画的特点是颜色透明，水色交融，十分适宜表现淡雅的静物和朦胧的自然景象。学习水彩画之前，我们需要了解和熟悉水彩的工具性能，然后才能更好地掌握和运用它。水彩画是用水调和水彩颜料后在纸上所作的绘画，专用的水彩画笔大致有圆头和平头两类，要求能饱含水分，富有弹性。水彩颜料的颗粒很细，遇水溶解后呈现透明的效果，覆盖性差，其中的赭石、土红等矿物性颜料在使用时易出现沉淀的现象。水彩画纸张的选择比较讲究，理想的画纸应该是纸面吸水性适度，质地坚实，能多次修改而不漏水、不透色，着色后纸面比较平整的。根据纸纹的粗细可将纸张分为不同的类型。

水彩画有两种基本技法：干画法和湿画法。干画法是在干的纸上直接着色，不追求晕染渗化的效果，可以一遍遍地多层上色，作品可以刻画出结实的结构造型和丰富的色彩变化。干画法可分为层图、罩色、接色、枯笔等具体方法。湿画法是在湿纸上，趁水未干之时快速上色的画法。这种画法能让颜色自然地渗透渲染，从而形成模糊的轮廓线和柔和的色彩变化，产生一种朦胧梦幻的效果。湿画法又分湿的重叠和湿的接色两种。另外还有一些特殊技法，如刀刮法、蜡笔法、喷水法等。

二、水彩画临摹

为了能更好地理解水彩画，我们可选择一幅水彩静物画进行临摹，从而学习水彩画的一些基本技法。

第一步，用铅笔在大小合适的画纸上轻轻地打底稿，落笔前多观察画面的构图和比例，尽量减少橡皮擦修改的痕迹，以防纸面受损。

第二步，先从西瓜皮的浅色部分开始上色，用草绿色沿着边缘往里运笔，越靠近瓜瓤的部分颜色越浅；在草绿色里加深绿色，将西瓜皮的外层勾画出来。

第三步，用清水把瓜瓤部分整体打湿，用笔尖将少量玫红色加入大红色中，调和成西瓜红色，然后在瓜尖部分涂上几笔。

第四步，将调和好的西瓜红色加水变淡，从瓜尖开始，逐渐渲染红色瓜瓤的部分，注意后面的西瓜颜色应该浅一些。

第五步，趁画面半干半湿的时候，稍微在瓜瓤边缘加一点橘黄色。用大红色加土红色来

深入刻画西瓜的侧面。

 第六步,最后在草绿色中加一点淡红色,调和大量清水画上阴影。等画面干了以后,用熟褐色加一点点赭石色,画上西瓜子,用小笔点出西瓜子的高光,调整画面。

配有视听资源

▲ 图5-26　第一步

▲ 图5-27　第二步

▲ 图5-28　第三步

▲ 图5-29　第四步

▲ 图5-30　第五步

▲ 图5-31　第六步

思考与练习

 以本单元中列举的作品为例子,选一个自己喜欢的艺术家并对其代表作进行赏析。

第六单元
西方雕塑艺术之美

西方雕塑是指存在于西方国家的雕塑作品，有古典主义、浪漫主义、现实主义、抽象主义等多种风格，且在不同历史时期的不同国家和地区又有着各自的特点。作为一种立体造型艺术，雕塑在西方艺术形式中占据着重要的地位，并且发展出丰富多样的艺术样式。本单元将围绕西方雕塑知识与鉴赏、西方雕塑艺术实践体验展开教学。

第一课　西方雕塑知识与鉴赏

雕塑是以捏、刻、雕等手法制作的艺术品。西方传统雕塑主要采用木、青铜、大理石、象牙等材料，早期一般为宗教、王权服务，后来题材慢慢扩大，开始关注个人、社会和自然。接下来就让我们走近西方雕塑，了解其发展脉络，一起领略西方雕塑艺术的魅力吧。

一、西方雕塑知识

西方雕塑艺术源远流长，覆盖的地域广阔，因此历史上出现的雕塑风格、形式、创作理念丰富多样，但一般而言，西方雕塑史上有五个高峰期，即古希腊时期、文艺复兴时期、巴洛克时期、法国浪漫主义和现实主义时期及现代主义时期。从这些具有代表性的发展阶段可以看出，西方雕塑形成了丰富而完善的艺术样式和系统，而这与西方哲学、自然科学的蓬勃发展息息相关。

（一）古希腊时期

经过原始文化的沉淀以及古埃及艺术的熏陶，在希腊地区，逐渐出现了西方雕塑的萌芽形态，因此，人们常称希腊是欧洲文明的发源地。希腊三面环海，多港口，对外贸易极为便利，形成了自由民主的文化氛围；境内盛产大理石，为雕塑艺术提供了丰富的物质条件。古希腊时期的雕塑艺术发展大体上可分为荷马时期、古风时期、古典时期和希腊化时期。

1. 荷马时期

希腊神话形成于荷马时代，它为希腊造型艺术提供了最初的灵感。由于这一时期希腊战争频发，北方的多利亚人南下毁灭了迈锡尼文明，希腊人被迫重建文明，因此，目前仅留下那一时期的少量小型雕塑，如《战争与马》《赫拉克勒斯和萨提洛斯》。

2. 古风时期

由于希腊气候温和，适宜户外锻炼，运动会的开展使人们开始欣赏健康流畅的人体线条、健硕对称的肌肉结构，因此，大量的人体雕像出现在了古风时期，如《穿无袖上衣的少女》《驮小牛者像》等，人物面部都浮现着统一的微笑，被后世称为"古风的微笑"。除了人体立像，古风时期还流行建造神庙，因此神庙浮雕装饰艺术的成就也很高。

3. 古典时期

这一时期的雕塑艺术相较于古风时期，又有了进一步的创新。经历希波战争后，大量缴获的财富促使希腊进入了"伯利克里的繁荣时代"，自由民主、生活富足的希腊人不断发展文化和教育，诞生了许多著名的哲学家、历史学家，其中就有苏格拉底、柏拉图和亚里士多德。艺术家们越来越关注人的本身，努力摆脱之前呆板的气息，

◀ 图6-1 （约公元前450年）米隆青铜雕塑《掷铁饼者》
目前仅存大理石复制品，作品生动地再现了古希腊运动员掷铁饼的矫健身姿，透露出古典时期希腊雕塑一贯的高贵和优雅。

进行着新的探索，塑造了一批将神与人性相结合的作品，如米隆的《掷铁饼者》《雅典娜和马尔修斯》。此外，菲迪亚斯也是该时期著名的雕塑家，据说他主持重建了雅典卫城，创作了三尊雅典娜女神像，可惜原作已经被损毁。受到毕达哥拉斯的关于"美体现于数与秩序中"的理论的影响，伯利克里托斯在他的雕塑作品中率先进行了实践，如《持矛者》和《束发运动员》，他将头长和身长的比例做成了1∶7。后来列西普斯创作了《刮汗污的运动员》，首次使用1∶8的头身比，这也是希腊雕塑史上第一座真正意义上的圆雕作品。

4. 希腊化时期

在希腊化时期，艺术家对理想美的追求达到了极致，正如温克尔曼所说，《米洛斯的阿芙洛蒂忒》《胜利女神像》等闻名世界的希腊雕塑作品体现着某种"高贵的单纯和静穆的伟大"。即使是充满悲剧色彩的《拉奥孔》，虽然作品中人物的身体极度扭曲，心灵极度煎熬，但也没有表现出痛苦的表情。希腊化时期的雕塑体现着完美、优雅的美学标准。

▲ 图6-2 （约公元前330年）列西普斯《刮汗污的运动员》

作品表现了一位刚刚运动完，正在刮去身上汗污的男子。人物身体修长，比例匀称，具有古典主义的优雅之美。

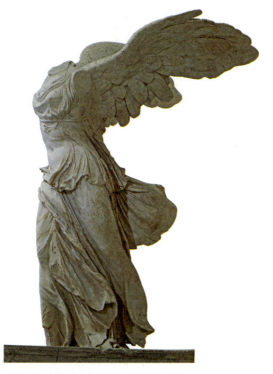

▲ 图6-3 （约公元前190年）《胜利女神像》

作品最初存放于萨莫色雷斯岛，是为了纪念塞浦路斯海战的胜利而创作的，表现了司掌着胜利的尼姬女神立于战船之上，展开双翅的姿态。

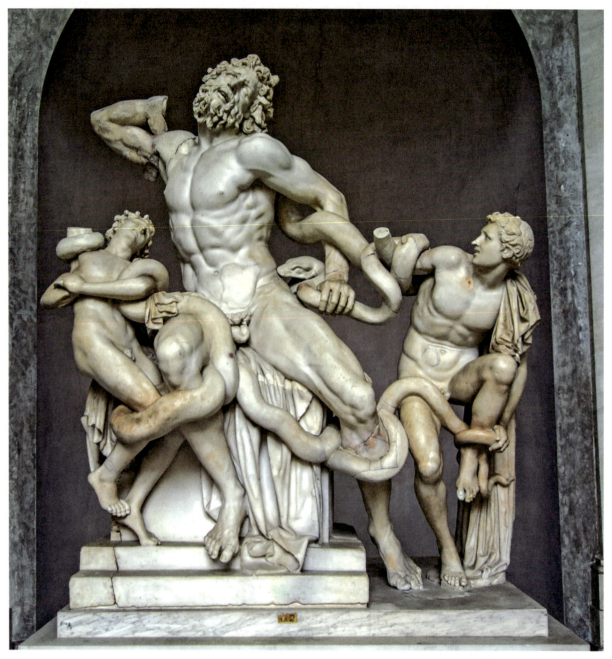

▲ 图6-4 （约公元前1世纪）阿格桑德罗斯等《拉奥孔》

这是一组群雕，内容取材于古希腊神话中拉奥孔为庇护特洛伊城而被巨蛇缠绕惩罚的故事。

（二）文艺复兴时期

14世纪到16世纪，在以意大利为首的欧洲大陆国家掀起了文艺复兴热潮，这不仅促进了文化、艺术的繁荣发展，而且使自然科学水平也有了极大的提高，西方资本主义的萌芽就此诞生。雕塑艺术在中世纪时期一直是建筑的附属部分，且题材局限于宗教教义，而在文艺复兴时期，雕塑逐

渐摆脱了建筑,成为独立的艺术形式。此外,透视法等科学的观察方式开始广泛应用,如早在1401年,吉贝尔蒂为佛罗伦萨洗礼堂创作的天堂之门青铜浮雕就借鉴了绘画中的空间透视法,从而成功地表现了人物的位置关系和场景的纵深感。多纳泰罗的《大卫站在被杀巨人旁边》则是文艺复兴时期真正意义上的第一座独立于建筑的雕塑作品,开启了雕塑家们表现裸体人像的先河。后来多纳泰罗还留下了《大卫像》《加塔梅拉塔骑马像》等表现英雄战功的作品。在文艺复兴时期,雕塑家们在作品中展现了崇高的古典主义精神和优美精细的写实技巧,这些完美人体的形象被视作在向古希腊雕塑致敬,但因为人文意识的加入,这一时期的雕塑在某种程度上超越了古希腊雕塑,最有代表性的例子即为米开朗基罗的作品,如《大卫》《哀悼基督》等,虽然这些作品表现的依然是宗教题材,却闪耀着人性的光辉与艺术的魅力。

▲ 图6-5 (1424—1452年)吉贝尔蒂天堂之门青铜浮雕

这是佛罗伦萨洗礼堂大门上的浮雕,雕塑家成功地将空间透视法运用到雕塑中,使作品有着近大远小的纵深感。

▲ 图6-6 (1445—1450年)多纳泰罗《加塔梅拉塔骑马像》

这是帕都亚圣达尼奥教堂广场上的雕塑,表现了威尼斯英雄加塔梅拉塔身着戎装、气宇轩昂的形象。

(三)巴洛克时期

16世纪后期,文艺复兴的发源地意大利经历了政治格局的动荡和西班牙殖民者的入侵,教会出于本身享乐和巩固地位的需求,竭力发展宗教美术,培养了一批为教廷服务的艺术家,其中最为著名的当属贝尼尼,由此开创了与文艺复兴雕塑的理性、单纯、静穆背道而驰的巴洛克风格。巴洛克风格雕塑的最大特点就是强调情绪的外放,这可以从贝尼尼作品人物的生动表情、夸张动作中感受到。艺术家往往侧重于展现紧张的戏剧情节,在冲突中寻求和谐,从而表现一种对立统一的美感。另外,由于教会的大力扶持,巴洛克雕塑有选材上的优势,从金银、宝石到大理石,可利用的余地很大,因此巴洛克雕塑十分壮观豪华,富有震撼力。除此之外,巴洛克艺术通常融绘画、雕塑和建筑于一体,追求不平衡的运动美,强调流动感和层次感,布局灵活多变的《四河喷泉》组雕就是其中的典范。

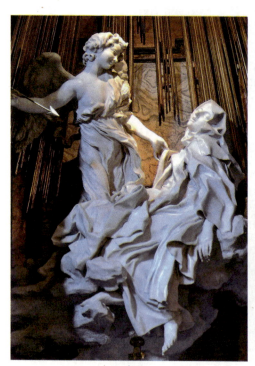

▲ 图6-7 (1645—1652年)贝尼尼《圣特雷莎的狂喜》

这是贝尼尼为罗马圣马利亚·德拉·维多利亚圣母堂的柯纳罗礼拜堂创作的雕像,表现的是圣特雷莎修女被丘比特的金箭射中,既痛苦又甜蜜的模样。

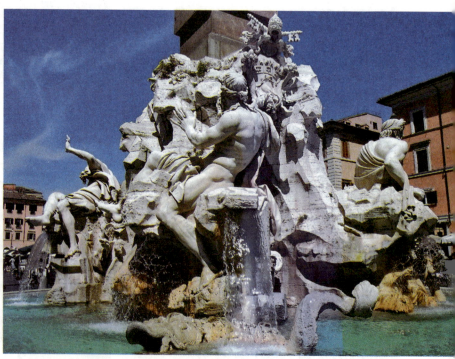

▲ 图6-8 (1647—1651年)贝尼尼《四河喷泉》

这是为教皇英诺森十世的官殿设计的喷水池,中间有一组象征四条河流的雕像群,水注从不同方向和位置流淌出来,富有层次感和动态美。

（四）法国浪漫主义和现实主义时期

18—19世纪，法国成为西方的艺术中心。法国大革命的浪潮掀起新兴的自由民主风气，席卷了整个艺术界，很多郁郁不得志的知识分子和艺术家不满过去服务于上层阶级的艺术形式，开始寻求突破束缚的途径，在题材上多选择讴歌勇于斗争的英雄，形成了充满感情和想象力的浪漫主义雕塑，如吕德著名的浮雕作品《马赛曲》。卡波尔虽然被称为浪漫主义的大师，但他的作品为现实主义铺设了道路，如《舞蹈》《微笑的男孩》等。后来资本主义社会逐渐暴露了阶级局限性，无产阶级登上政治舞台，现实主义逐渐代替了浪漫主义，在西方各国广泛蔓延开来，表达了身处社会黑

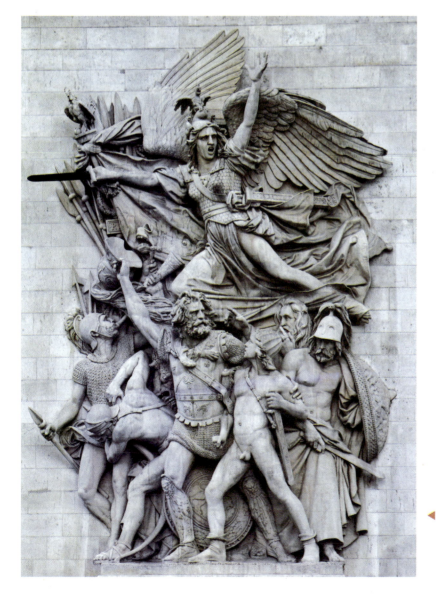

◀ 图6-9 （1836年）吕德《马赛曲》

《马赛曲》是高浮雕作品，装饰于法国巴黎的凯旋门上，象征了法国人民奋起抗争、追求自由的勇气。

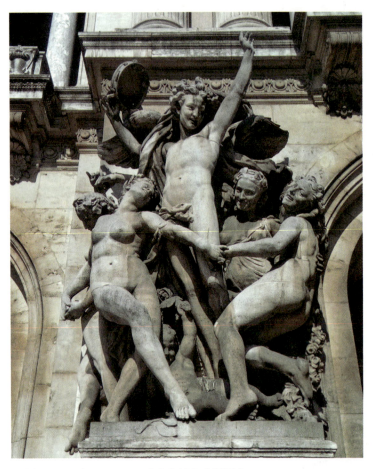

▲ 图6-10 （1865—1869年）卡波尔《舞蹈》

《舞蹈》是大理石组雕，位于法国巴黎歌剧院的门口。作品中的女性跟随音乐欢快舞蹈，饱含热情，洋溢着青春活力。

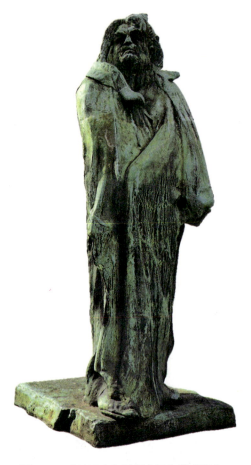

▲ 图6-11 （1897年）罗丹《巴尔扎克像》

该雕像是罗丹晚年的成熟作品，他抛弃了传统具象写实的创作手法，删繁就简，写意性地表现了巴尔扎克披着睡衣，在月光下行走、思考的智慧形象。

暗底层的人民反压迫的愿望，如达卢的《伟大的农民》、罗丹的《加莱义民》《思想者》等。另外一些雕塑作品内容取材于人们的日常生活，主题贴近社会现实，如罗丹的《吻》《欧米埃尔》《雨果像》等。值得注意的是，罗丹在一些作品中表现出了抽象性、写意性的倾向，先于西方艺术的世纪变革，做出了伟大的、富有前瞻性的尝试。

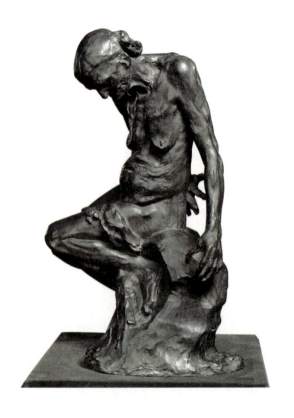

◀ 图6-12 （1885年）罗丹青铜雕像《欧米埃尔》

作品表现的是一位青春已逝、形容枯槁的老妓，作者希望借此鞭挞现实生活中残酷的一面，从而引发观众对于社会现状的反思。

（五）现代主义时期

19世纪末开始，科学理论的丰富和现代工业的迅猛发展使得理性思维主导了人们的观念。同时，两次世界大战让人们意识到机器的破坏力量，西方艺术逐渐将视线转移到单纯的形式和事物的本质上来，加上艺术哲学和科学的交叉发展，逐渐分化出多种不同派别的艺术样式，形成立体主义、构成主义、未来主义、抽象主义等多样共存的局面，它们被统称为现代主义。在雕塑方面，主要为人所知的是布朗库西、贾科梅蒂、亨利·摩尔等艺术家的作品，他们为艺术形式的探索创新做出了突出贡献。一是打破了具象描摹自然的风气，抽象化、几何化的表达方式被接纳；二是在艺术手法上寻求突破，比如艺术家会选用非传统的材料，甚至综合多种材料于一体；三是注重自身生命体验的表达，内容和主题更具哲理性和深刻性。

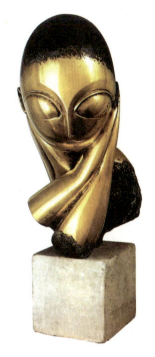

▲ 图6-13 （1913年）布朗库西《波嘉尼小姐》

这是罗马尼亚雕塑家布朗库西创作的铜像作品。艺术家选择用圆润的鹅蛋脸、夸张的大眼睛以及双手托腮的姿势表现女性的妩媚，具有强烈的装饰意味。

▼ 图6-14 （20世纪50年代）亨利·摩尔《斜倚的人体》

这是20世纪现代派雕塑家亨利·摩尔的代表作之一。此作品的灵感取自原始艺术，具有简洁、抽象的特点。

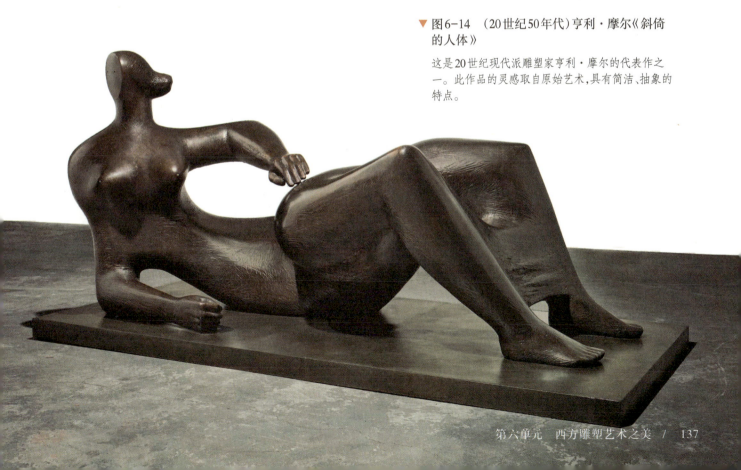

二、西方雕塑经典作品鉴赏

通过对西方雕塑知识的梳理，我们已大体了解西方雕塑发展历程中的重要时期。由于西方雕塑的作品繁多，在此无法一一列举，我们将拣选其中的五件作品进行深入介绍，同大家一起领略西方雕塑艺术之美。

（1）《米洛斯的阿芙洛蒂忒》，又称《断臂维纳斯》，是希腊化时期的作品，高204厘米，材质为雪花大理石，现藏于法国卢浮宫博物馆。

（2）《大卫》是16世纪著名的雕塑家米开朗基罗的代表作品，由大理石雕成，整体高550厘米，现藏于意大利佛罗伦萨美术学院。

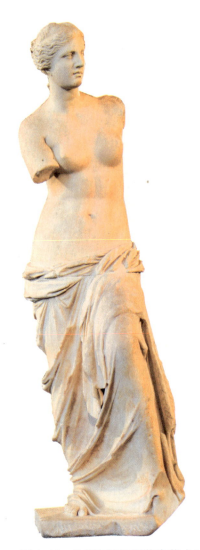

▲ 图6-15 《米洛斯的阿芙洛蒂忒》

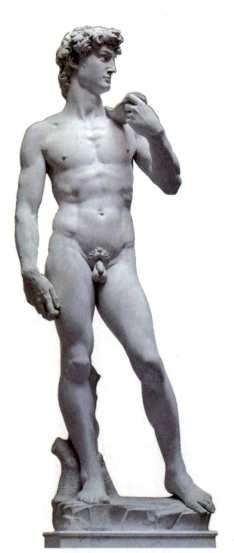

◀ 图6-16 米开朗基罗《大卫》

（3）《阿波罗和达芙妮》是意大利的巴洛克艺术家贝尼尼在17世纪初创作的大理石雕像作品，现藏于意大利罗马博尔盖塞博物馆。

（4）《加莱义民》是法国雕塑家罗丹创作的一组纪念性青铜雕像，现存于法国加莱市。

▶ 图6-17 贝尼尼《阿波罗和达芙妮》

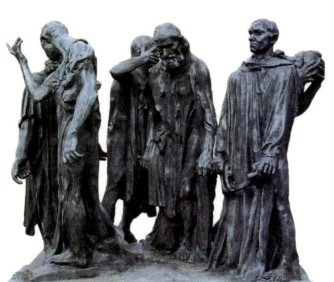

▲ 图6-18 罗丹《加莱义民》

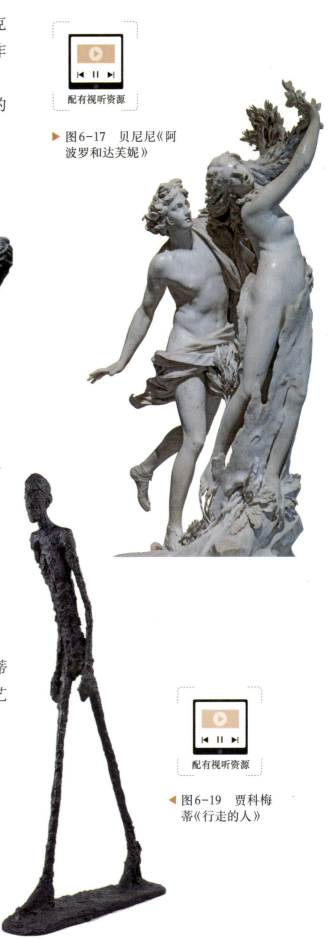

（5）《行走的人》是由著名艺术家贾科梅蒂于1960年创作的青铜雕塑作品，是现代雕塑艺术中的典型代表。

◀ 图6-19 贾科梅蒂《行走的人》

第六单元　西方雕塑艺术之美　/　139

第二课　西方雕塑艺术实践体验

这节课，我们将带领大家认识雕塑艺术的多种材料，并亲手制作综合材料雕塑作品，一起体验雕塑创作的乐趣。

一、工具材料的实践体验

西方综合雕塑会选取很多非常规的素材，一般分为自然材料、合成材料和现成品材料。自然材料包括花卉、树叶、泥土、兽角、毛发等；合成材料包括塑料、纸张、布料等；而现成品材料的选择空间更大，日常生活触手可及的用品都可以成为雕塑的一部分，如矿泉水瓶、陶瓷杯、从机器上拆解下来的金属零件等。同时也要注意，如果材料的可塑性强，那么就可以使用捏塑的手法来制作，而如果材料的质地比较坚硬，则可以采用雕刻、切割的方式进行处理，具体的制作方法可依据材料的特性而定。

二、综合材料雕塑创作

由于综合材料雕塑不限定材料的范围，因此拥有极大的创作空间。下面我们通过一个案例来体验综合材料雕塑的创作过程。

第一步，选定命题。为了能够最大限度地表现作品的思想情感，我们需要先选定命题，因为有了命题的指导，就可以构思大致的创作框架，最好还能提出比较具体的创作方案。

第二步，准备材料。选用与主题思想契合的材料，尽量扩大材料的选择范围，尝试了解不同材料的特性。本次活动需要的材料有：质地硬挺的空白纸张、美工刀或刻刀、刻度尺、绘图笔、橡皮。

▲ 图6-20　准备材料

第三步，基于折痕画出图纸。确定折痕位置，用美工刀轻轻划出痕迹，然后构思并绘制好图案，实线为刻刀处，虚线为折纸处，建议图样细节不宜太多。

第四步，刻出图案。用美工刀或刻刀依照图纸线条刻出图案。

▲ 图6-21 确定折痕位置

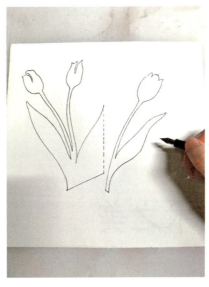
▲ 图6-22 画出图纸

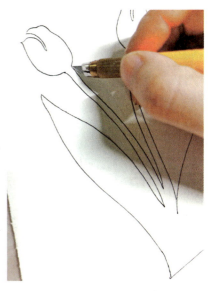
▲ 图6-23 刻出图案

第五步，折叠刻好的图案并整理造型。

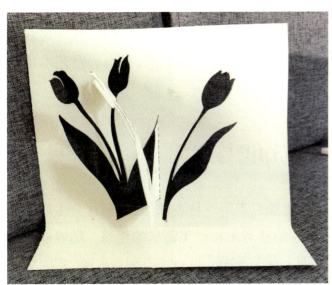

▲ 图6-24 整理造型

思考与练习

查询自己感兴趣的西方雕塑作品的相关资料，分析该作品的风格、艺术手法及作者所表达的思想情感。

第七单元
西方建筑艺术之美

西方建筑艺术主要探讨的是远古建筑、中古建筑和近现代建筑。本单元将通过断代史的方式讲解西方建筑史，以了解各种建筑风格的由来和对当代建筑设计的影响，提升建筑理论水平；通过赏析经典案例来学习各时期建筑的风格特色与发展脉络，从而提升艺术审美能力。

第一课　西方建筑知识与鉴赏

无论是东方还是西方，人们在建筑房屋时都要考虑实用性与装饰性，根据社会生产力和生产关系的发展情况，创造出符合人们生存需求、情感需求和审美需求的建筑。随着社会科学技术的发展，建筑的材料、功能、形式和风格日益丰富多样，我们需要溯本求源，才能更有条理地掌握西方建筑的知识与创作思路。

一、西方建筑知识

学习西方建筑知识、了解西方建筑的发展规律是鉴赏西方建筑艺术之美的必不可少的内容。我们对西方建筑艺术的学习不仅是审美的学习，同时也是理论的学习。此外，建筑思想理论是基于历史和社会形态而诞生的，因此，了解理论所体现的艺术特色及其在建筑设计过程中所发挥的作用是很重要的。

（一）远古建筑

远古建筑泛指旧石器时代至中世纪之前的建筑，主要包括石器时代建筑、古埃及建筑、古希腊建筑和古罗马建筑。

1. 石器时代建筑

旧石器时代的人类多生活在天然形成的山洞和石窟中，虽处于食不果腹的状态，但仍然追求审美和情感的需求，在洞窟壁面上进行装饰绘画。旧石器时代晚期，人类开始使用工具模仿自然建造房屋，如在树上建造巢居，往地下挖掘穴居。为了更方便地生活，人类在地面上用树枝和藤蔓搭建成树枝棚或用石块叠放成蜂巢屋。新石器时代的人类开始了定居的农牧生活，用土胚和石块建造出成熟的房屋，聚集成村落。原始人类为表达对大自然的敬畏，开始建造纪念性建筑巨石阵，巨石建筑主要分为石柱、列石和石

◀ 图7-1 原始巢居发展序列

巢居是原始人在天然山洞和石窟不足以满足居住需求的情况下，模仿鸟儿筑巢的方式，就地取材地在树上搭建棚屋，用来防御野兽侵袭的住所。后来逐步发展为干栏式房屋建筑。

◀ 图7-2 （约公元前3000年）英国索尔兹伯里的巨石阵

英国索尔兹伯里的巨石阵又称索尔兹伯里石环，是兼具神秘性和科学性的伟大建筑。巨石经建造者精确的数学计算而被排放成圆形，用来进行宗教仪式。它是最早的"柱—梁"式建筑，石柱笔直地立在大地上，横梁通过榫卯结构，被牢牢地放在石柱上。

环。同时出现了最早的墓葬,即由巨石围成的石室,用于放置遗体。巨石建筑中最具代表性的是英国索尔兹伯里的巨石阵。

2. 古埃及建筑

古埃及是世界历史上最古老的文明之一。古埃及人相信,人在去世后,其灵魂能得以永生,故建造陵墓作为死者的住所。在埃及统治者的建筑活动中,陵墓建筑占有重要地位,因此,古埃及的艺术又被称为死亡的艺术。早期的陵墓形式是玛斯塔巴,形状类似于梯形立方体,顶部是平面,墙面倾斜,材料多为土胚砖。之后,萨卡拉出现了第一座用石头建造的金字塔式陵墓——昭赛尔金字塔,它是由从大到小的六层玛斯塔巴扩建而成的阶梯式金字塔。在形成成熟的纯几何形金字塔之前,古埃及还出现了过渡式的两折式金字塔。后来,古埃及人逐渐建造了许多典型的方锥形金字塔,其中最出名的是位于吉萨的胡夫金字塔,它是体量最大的金字塔。其中,由胡夫的儿子哈夫拉建造的位于金字塔附近的狮身人面像被认为是旭日神的象征。随着时间的推移,金字塔式陵墓开始走向衰落,法老开始修建具有纪

▼ 图7-3 吉萨大金字塔群

这是埃及最主要的金字塔群,其中包括胡夫金字塔、哈夫拉金字塔、孟卡拉金字塔等。它们以最大的胡夫金字塔为交点分别向东北和西南方向排列,给人一种特殊的视觉效果,使得整个金字塔群更加宏大壮观。

念意义的神庙，神庙门前有高耸的方尖碑和高大的牌楼门。古埃及的建筑大多体量巨大、轮廓简单，它们矗立在广袤的沙漠里，给人一种威严神秘、震慑人心的感觉，象征统治者至高无上的权威。

3. 古希腊建筑

古希腊是由多立克人（多利安人）和爱奥尼人两个部族融合创造出的奴隶制的城邦国家。古希腊建筑在历史上经历了荷马时期、古风时期、古典时期和希腊化时期。除了神庙以外，古希腊建造了大量公共性建筑，譬如议事厅、运动场、露天剧场等。古希腊建筑最为出名的是其创造了三种经典的柱式：多立克柱式、爱奥尼柱式和科林斯柱式。雅典卫城是古希腊最经典的建筑群，建造在山丘高处，位于城内其他建筑之上。其中体量最大、最引人注目的是帕特农神庙，它是古希腊古典时期的巅峰之作。建筑师采用周围柱廊式的造型，共立有46根多立克式柱子，神庙檐壁上刻有雅典娜伟大事迹的浮雕。整座神庙的诸多比例均作统一处理，让整座建筑显得更加和谐稳定、雄伟壮观。古希腊建筑在视觉矫正上也有很高的成就，对后世产生了深远的影响。

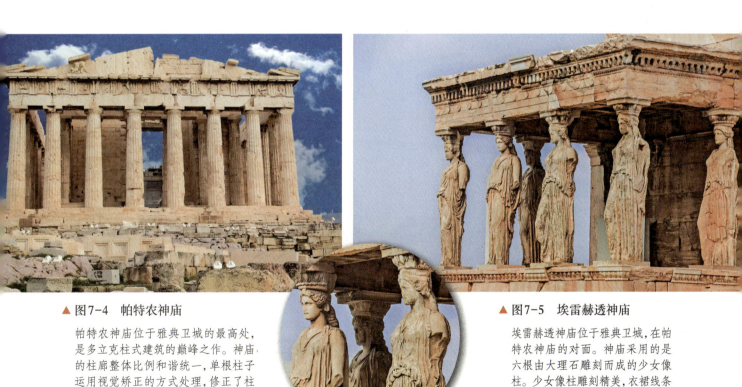

▲ 图7-4 帕特农神庙

帕特农神庙位于雅典卫城的最高处，是多立克柱式建筑的巅峰之作。神庙的柱廊整体比例和谐统一，单根柱子运用视觉矫正的方式处理，修正了柱子"肌肉拉伸式"的弧度，增强了纤细挺拔之感。

▲ 图7-5 埃雷赫透神庙

埃雷赫透神庙位于雅典卫城，在帕特农神庙的对面。神庙采用的是六根由大理石雕刻而成的少女像柱。少女像柱雕刻精美，衣裙线条流畅，极具动感，仿佛在随风飘荡。

4. 古罗马建筑

古罗马的版图一直在扩张，罗马帝国通过军事掠夺获得大量财富，因此城市建设也日渐繁华起来。统治者建造了许多大型的广场、剧院、斗兽场、浴场和为自己歌功颂德的凯旋门、纪功柱等。古罗马虽然在军事上征服了古希腊，但是在文化上却被古希腊所征服，因此古罗马建筑是在继承了古希腊建筑艺术的基础上结合本民族特色而发展起来的。古罗马人发明了混凝土，使得拱券结构得以发展，出现了减压拱、筒形拱、大穹窿顶和交叉拱顶等形式，让建筑空间变得更为丰富。古罗马的代表建筑有君士坦丁凯旋门、万神殿、罗马斗兽场、卡瑞卡拉浴场和图拉真广场等。

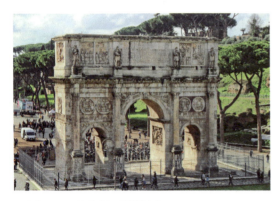

▲ 图7-6　君士坦丁凯旋门

君士坦丁凯旋门位于意大利罗马，其上部的浮雕记录了历代皇帝的丰功伟绩，下部主要是君士坦丁大帝统一帝国的英雄事迹。整个凯旋门雕刻精美，雄伟壮观。但是，因大多构件是从其他建筑上拆除而来的，故有整体不和谐、拼凑之感。

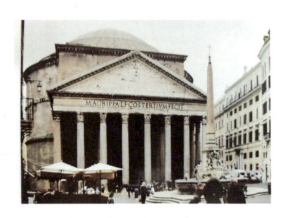

◀ 图7-7　万神殿

万神殿位于意大利罗马，是保存得相对比较完整的一座罗马帝国时期建筑。万神殿的外观端庄沉重，门廊为长方形，后面的神殿为圆形，两者处于同一中心轴上，属于集中式构图的典范。

▼ 图7-8　罗马斗兽场

罗马斗兽场位于意大利，是专供奴隶主、贵族和自由民观看斗兽或奴隶角斗的地方。斗兽场的内部由三阶式拱廊构成，多立克柱式、爱奥尼柱式和科林斯柱式依次排列，衬托出斗兽场的宏伟壮观。

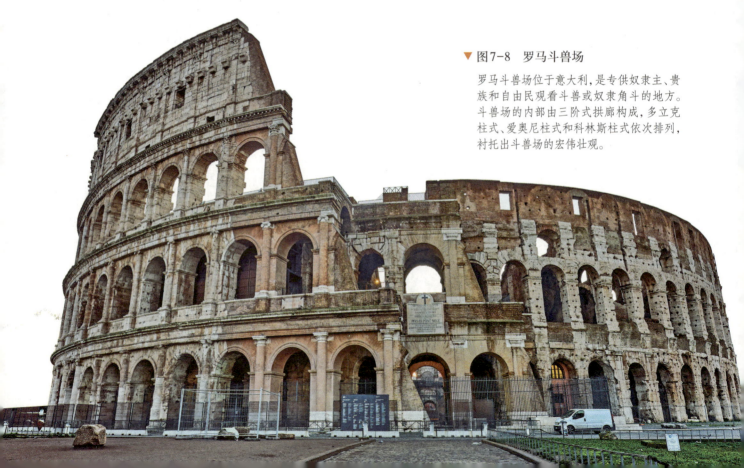

（二）中古建筑

中古建筑泛指中世纪至19世纪的建筑，主要包括拜占庭建筑、罗马风建筑、哥特风建筑、文艺复兴时期建筑、巴洛克与洛可可风格建筑。

1. 拜占庭建筑

由于内忧外患四起，罗马帝国分裂成东罗马和西罗马。拜占庭是东罗马的首都，因此，东罗马又称为拜占庭帝国。拜占庭建筑主要是从早期基督教建筑风格演变而来的，是为教徒提供祈祷和参与宗教仪式的地方。此外，结合当地的建筑特色，拜占庭建筑多重视内部空间的建设，创造出集中式教堂的样式。拜占庭教堂采用希腊十字形平面的形制，以拱券结构支撑的大穹窿和更小的半穹窿顶结合的形式，创造出宽阔且光线丰富多变的内部空间。室内装饰的浮雕非常豪华富丽，地面以彩色大理石装饰，墙壁和穹顶用彩色玻璃镶嵌，整个空间充满着超出世俗的、美好的豪华感，令人不禁产生向往之心。建筑外墙朴素无华，较少有装饰。拜占庭的代表建筑有君士坦丁堡的圣索菲亚教堂。

▼ 图7-9 圣索菲亚教堂

教堂的大穹窿顶由两个小的半穹窿顶支撑，小穹窿顶又分别由两个更小的半穹窿顶支撑，构成了教堂丰富的内部空间，再加上豪华的内部装饰，使教堂充满了神圣的感觉。

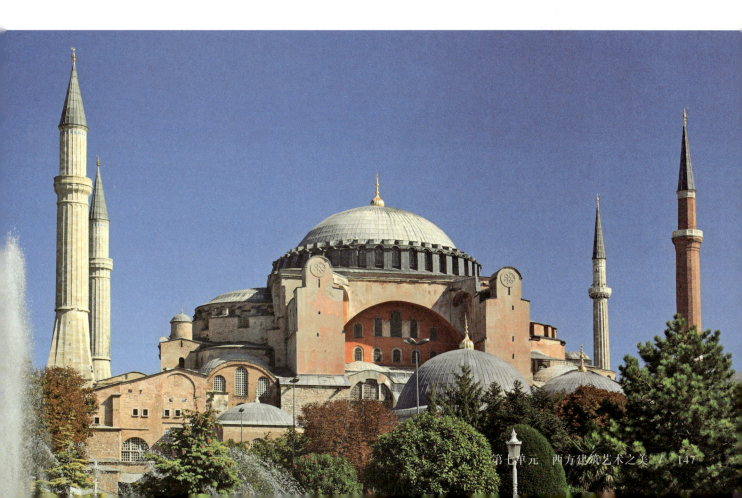

2. 罗马风建筑

罗马风建筑又称罗曼风格建筑。因早期的罗马风建筑主要继承了初期的基督教建筑风格，所以仍然有巴西利卡式、集中式和拉丁十字式等建筑形式。成熟时期的罗马风建筑形成了四分肋骨拱和六分肋骨拱等形式。这时期的教堂越来越追求宏大壮丽，中厅越来越高，并且建筑外观多有钟楼，整体显得厚重。为了减少这种笨重感和单调感，建筑的墙面上会开有如层层同心圆一般的券洞门，也被称为透视门。罗马风的典型建筑有意大利的比萨大教堂建筑群和法国卡昂的圣埃提安教堂。

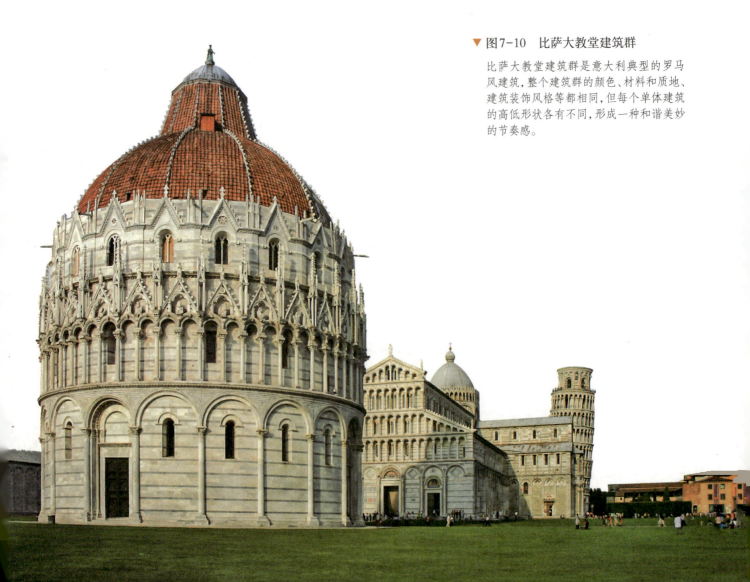

▼ 图7-10 比萨大教堂建筑群

比萨大教堂建筑群是意大利典型的罗马风建筑，整个建筑群的颜色、材料和质地、建筑装饰风格等都相同，但每个单体建筑的高低形状各有不同，形成一种和谐美妙的节奏感。

3. 哥特风建筑

哥特风是极具宗教特色的建筑风格，建筑整体最大的特点就是"高尖直"，具有拔地而起、直冲云霄的运动感，故又被称为高直式。当时，随着基督教神权势力的逐步增长，封建统治者便利用高大的教堂来象征神权的崇高无上，用于统治和震慑人民。哥特风建筑将半圆拱发展成尖拱，使整体建筑更加高大。此外，哥特风建筑特有的飞扶壁结构分担了拱顶的推力，使得墙壁不必像罗马风建筑那样厚重，结构和体量都变得轻巧，具备了将教堂愈建愈高的技术。哥特风教堂最具特点的装饰是彩色玻璃镶嵌窗，它在阳光的照耀下，使整个空间产生光怪陆离的神秘气息。哥特风的典型建筑有法国巴黎圣母院、德国科隆大教堂、英国索尔兹伯里主教堂和意大利米兰大教堂。

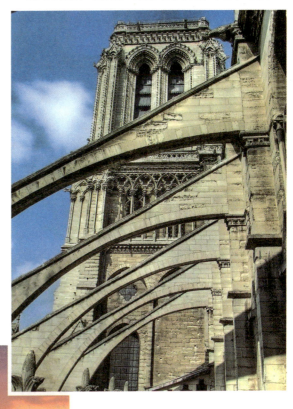

▼ 图7-11 飞扶壁结构

飞扶壁结构是连接顶部高墙上肋架券的起脚部分，起着分担拱顶对墙面的推力的作用。它能使墙壁的承压能力增强，从而修建出更薄的墙壁，并可在墙壁上开玻璃花窗，使建筑的装饰性大大加强。飞扶壁结构多见于哥特风建筑，为"高尖直"建筑的建造提供了技术可能。

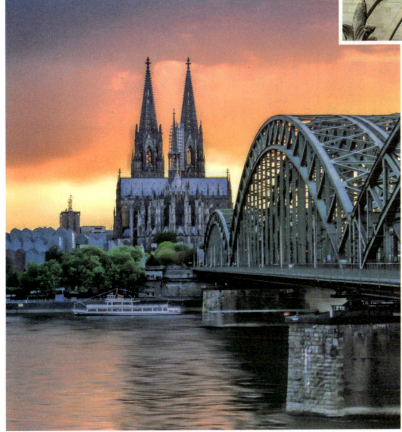

◀ 图7-12 科隆大教堂

它是德国科隆市的标志性建筑物，采用哥特风建筑经典的尖形肋骨交叉和飞扶壁结构，加上精美的浮雕，使整个建筑充满了神秘的感觉，被誉为哥特风教堂建筑中最完美的典范。

4. 文艺复兴时期建筑

文艺复兴时期资产阶级的发展和人文主义的兴起，使建筑的类型不再以教堂为主，出现了一大批世俗性建筑，如广场、府邸、园林别墅和宫廷建筑等。艺术家希望能复兴古希腊、古罗马时期柱式与圆拱式的建筑艺术风格。普通市民的房屋建设也开始活跃起来，但风格形成定式，房屋立面的形式大多统一，具有整体性，使街道显得美观、丰富。文艺复兴时期的城市建设追求对称均衡的效果，府邸建筑以柱式和拱券混合的结构建造，追求明朗和谐的感受。文艺复兴时期的代表建筑有圣玛利亚教堂的中央穹顶、佛罗伦萨的美第奇府邸、梵蒂冈的圣彼得大教堂和威尼斯的圣马可广场等。与此同时，意大利出现了许多建筑理论著作，最具代表性的是阿尔伯蒂的《论建筑》。

▶ 图7-13　美第奇府邸

它是由文艺复兴时期建筑师米开罗卓为美第奇家族建造的府邸。当时，大量的豪华府邸被兴建起来，屏风式立面就是这些贵族们追求豪华气派和美观的结果。整个三层建筑分别用粗略凿刻的大石块、平整留缝的石头和平滑无缝的石头堆砌，整体显得稳重大气。

▶ 图7-14　圣彼得大教堂

位于梵蒂冈的圣彼得大教堂是文艺复兴时期的代表性建筑，由多纳托·伯拉孟特、拉斐尔、米开朗基罗和贝尼尼等意大利文艺复兴时期的多位建筑师与艺术家参与设计。虽然受到当时教会思想的制约，但是整体建筑规模宏大，装饰豪华。

▲ 图7-15 圣马可广场

它是文艺复兴时期广场建筑的代表作,主要包括圣马可教堂、图书馆、公爵府等建筑,其中圣马可教堂高耸的钟塔打破了广场建筑的平均感,使整体构图变得更为丰富。现在,由于威尼斯地面下沉,广场在海潮高涨时会被淹没,因此,这些著名建筑都处于危机之中。

5. 巴洛克与洛可可风格建筑

巴洛克原指奇形怪状的珍珠,带有贬义的色彩。巴洛克风格的建筑师不满足于古典主义的刻板比例,不愿被规范束缚,因此,在建筑上多用自由的曲线,以增加动感,同时运用大量丰富的装饰,使建筑整体显得豪华富丽,充满强烈的光影效果。巴洛克风格的代表建筑有圣玛利亚·塞卢特教堂。巴洛克风格影响了许多西方国家,其中,法国在自由且富于变化的巴洛克风格的基础上发展出了洛可可风格。该风格建筑的内部装饰加强了曲线和弧线的变化,常用贝

◀ 图7-16 苏俾士府邸公主沙龙

该建筑是法国洛可可风格建筑的典型代表,建造于公元1706—1740年,位于法国首都巴黎。其中,公主沙龙圆厅中的墙壁装饰和家具摆件都极其复杂和精美,让人产生一种处于不真实的幻觉空间之感。

壳、植物花纹、漩涡等装饰,追求不对称的效果;装饰丰富华丽,以致显得矫揉造作。该风格整体色调轻松淡雅、细腻精致。此外,该风格建筑所使用的建材和家具都十分昂贵且豪华,以供人们炫耀财富,享受奢侈的生活。

(三) 近现代建筑

近现代建筑泛指18世纪工业革命之后的建筑,主要分为现代主义风格建筑和后现代主义风格建筑。

1. 现代主义风格建筑

工业革命后,资本主义国家的城市大肆扩张,这对建筑创作产生了重大影响。18世纪至19世纪下半叶,在欧美地区流行复古思潮,主要是古典复兴、浪漫主义和折衷主义。20世纪初,以勒·柯布西埃、格罗皮乌斯、弗兰克·劳埃德·赖特、密斯四位伟大的建筑师为代表的现代主义逐渐形成。他们对现代城市建设规划提出了建设性意见并不断

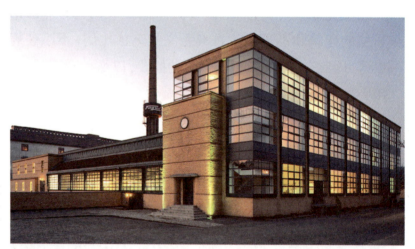

▶ 图7-17 法古斯鞋楦厂

位于德国,由建筑师格罗皮乌斯设计。建筑采用了大面积的玻璃幕墙,且在建筑的拐角也并未用墙柱支撑,整体风格简洁轻快。同时,又具备工业厂房的功能美学,充分表现了现代建筑的特征。

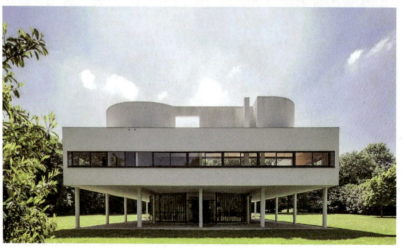

▶ 图7-18 萨伏伊别墅

它是由勒·柯布西埃设计的一幢钢筋混凝土的别墅。建筑外形呈现简洁的几何形体,内部空间结构比较复杂,在保持别墅居住功能的基础上,追求机械般的造型美,这种艺术风格被称为机器美学。

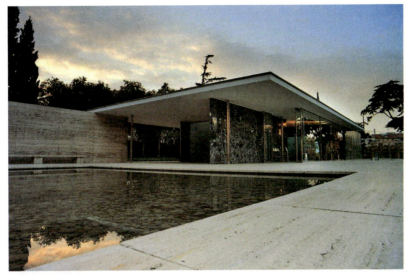

◀ 图7-19 巴塞罗那展览会德国馆

它是由密斯于1929年设计完成的一件临时建筑（建筑本身就是一件展览品）。密斯在这一作品中，开创了简洁灵活的空间组合新概念，简单的如同亭子般的建筑与水池交相呼应，使观者获得自然舒适、丰富自由的视觉体验。

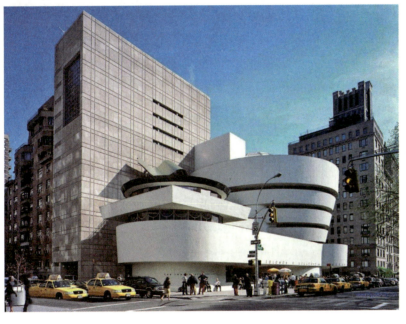

◀ 图7-20 纽约古根海姆博物馆

它是由美国著名建筑师弗兰克·劳埃德·赖特设计的一座现代美术博物馆。该建筑的外形为由底层逐渐向上增大的螺旋形，不规则的外形和梦幻般的白色让整个建筑如童话里的房屋一般，是赖特最满意的建筑作品之一。但是该建筑作为美术博物馆，被认为是不成功的作品，因为观者在参观美术作品展览时，会受到斜面墙和空间的限制。

完善；将建筑装饰减弱，注重空间的实用功能；在结合新型建筑材料，塑造新型建筑结构的同时，不失对建筑艺术的追求，使建筑能适应飞速变化的社会。

2. 后现代主义风格建筑

现代主义并不是以现代这个时间来命名的，而是以风格命名的。后现代主义指现代主义之后的建筑风格，是对现代派的反对、反思，甚至是反叛。后现代主义的建筑多具有象征性或隐喻性，与周围环境相匹配。后现代主义重视传统风格，又兼顾现代建筑风格，因此风格多变，具有不确定性。在单个建筑设计上出现了众多风格迥异的建筑，如运用悬索结构建造的伦敦千年穹顶，使用混凝土预制件组

装的建筑英国海德公寓,以及大量依托钢筋混凝土技术,使用钢框架、金属玻璃幕墙建造的高层建筑。同时,各国也出现"整体规划"的概念,将住宅、工作区和娱乐生活的公共建筑,规划成交通便利、生活舒适的布局。

二、西方建筑经典作品鉴赏

通过对西方建筑历史的梳理可以清晰看出,西方建筑在不同时期出现了不同风格的建筑,大家可以根据自己的兴趣和需要,循着历史的脉络逐一欣赏与考察。这里我们将选择胡夫金字塔、希腊柱式、巴黎圣母院、朗香教堂和芝加哥百货公司大厦五种经典建筑风格作为案例,来和大家一起展开深入鉴赏,一窥西方建筑的独特魅力。

（1）胡夫金字塔。胡夫金字塔位于埃及吉萨大金字塔群,是埃及第四王朝统治者胡夫法老的陵墓。埃及大部分领地都是沙漠,气候干燥少雨,所以建筑材料多是就地取材,如以沙石泥土制作而成的土胚和河谷里开采的石头。

（2）希腊柱式。在欣赏希腊柱廊式建筑时,我们首先会被排列整齐的柱子所吸引。希腊建筑艺术追求严谨的比例,如建筑的长、宽、高比例,正侧面柱子的数量比例和建筑

配有视听资源

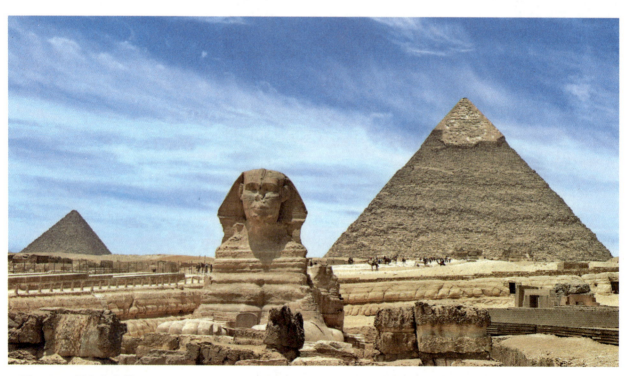
▲图7-21　胡夫金字塔

构件的大小比例等都追求均衡和谐之美。于是,建筑的屋檐、柱子、基座等组成了比例优美的整体,逐渐形成了定式,统称为柱式。

▶ 图7-22 希腊柱式

（3）巴黎圣母院。巴黎圣母院是位于法国的早期哥特风建筑。哥特风建筑不同于罗马风建筑的厚重敦实,其整体呈现一种灵巧轻盈的上升感。

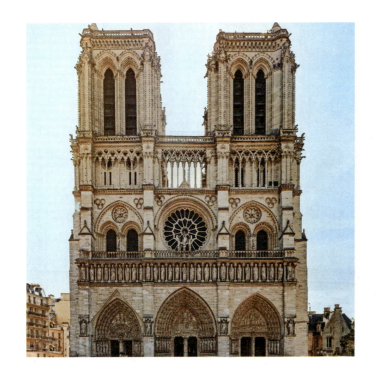

▶ 图7-23 巴黎圣母院

（4）蒙特利尔世界博览会美国馆。蒙特利尔世界博览会美国馆位于加拿大，是美国结构工程师富勒在1967年设计建造的。建筑位于一个直径76.2米的球体网架结构中，无论是在天光变幻的白天，还是在灯火璀璨的夜晚，随之变化的透明球体都显得别具一格。

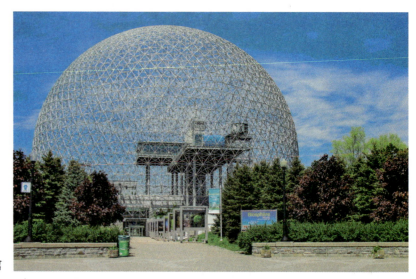

▶ 图7-24　蒙特利尔世界博览会美国馆

（5）芝加哥百货公司大厦。芝加哥百货公司大厦建于1899—1904年，位于美国芝加哥，是由芝加哥学派（美国现代建筑的奠基者）最有影响力的建筑师沙利文所设计的。

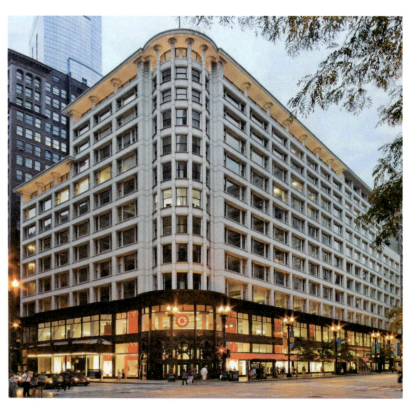

▶ 图7-25　芝加哥百货公司大厦

第二课　西方建筑艺术实践体验

西方建筑体验

学习西方建筑艺术要想取得好的效果，我们不仅要把握建筑历史发展知识和建筑理论知识，而且还要实地考察。我们可以选择所在城市的受西方影响的建筑，对其实施考察调研，基于经典案例剖析、总结其所属风格的艺术特色，并将中西建筑风格进行对比，以更好地理解西方建筑。

考察西方建筑可从以下几点出发：

（1）明确考察目标：通过翻阅文献、咨询长辈、网络查询等方式，了解当地的西方建筑或受西方建筑风格影响的建筑。

（2）实地考察：通过实地走访，考察建筑的外形、装饰、空间、结构、布局、用途、建造技艺等，感受建筑所在区域的地方特色。

（3）了解建筑背景：在了解有关文献资料、整合相关资料的基础上，确定建筑属于哪个时代的风格，了解该风格的演变过程和艺术特色。

（4）类比研究：通过实地调研的成果，将该建筑与西方同种风格的建筑做类比研究，分析该建筑是否受到当地民族文化的影响。

（5）考察报告：将考察的过程和结果进行总结和展示，可选择文字书写、PPT展示或视频拍摄等方式。

思考与练习

调查一下你所在的城市是否有西方建筑或受西方建筑风格影响的建筑。如果有，请说一说这些建筑都具有哪些风格特点，并谈谈这种风格的建筑艺术与所在城市特色建筑之间的关联。如果没有，可以上网查询你所喜欢的受西方建筑影响的中国建筑，并研究这些建筑都具有哪些风格特点，谈谈这种风格的建筑与其所在城市建筑的关联。

第三篇章
日常生活之美

第八单元
摄影艺术之美

摄影艺术作为造型艺术的一种,是指摄影者运用摄影器材,通过光线、影调、色彩、构图等主要造型手段来反映社会生活和自然现象,并用以表现主题,表达一定思想情感,塑造美的形象的艺术样式。也就是说,摄影者根据艺术创作的构思,运用摄影造型技巧和数字化等后期处理技术,将这一构思体现在有艺术感染力的照片上。就概念而言,摄影艺术有广义和狭义之分:广义上包括一切与摄影有关的艺术活动;狭义上特指可以作为一个艺术品种存在的那一部分摄影。本单元将围绕摄影艺术知识与鉴赏、摄影艺术实践体验展开教学。

第一课 摄影艺术知识与鉴赏

摄影艺术的诞生与发展是时代的必然产物。从古代人们在生活中发现小孔成像原理,到18世纪的固定针孔镜箱所形成的影像,从1825年法国人约瑟夫·尼塞福尔·尼埃普斯利用日光蚀刻法拍摄出人类史上的第一张照片《牵马少年》,到1839年法国人路易·雅克·芒代·达盖尔发明了实用摄影技术,再到便携式照相机、可以卷绕的胶卷等被相继发明,摄影艺术一直在前行和发展中——从诞生到模仿绘画,再到最后成为一门独立的艺术。

▶ 图8-1 （1825年摄）约瑟夫·尼塞福尔·尼埃普斯《牵马少年》

一、摄影艺术知识

现今，摄影艺术已成为人类重要的传播媒介和交流工具，世界各国的摄影大师创作出了无数丰富多彩、千变万化的照片。它们或含义深刻，或构思新颖，或造型奇特，或影调优美，或五彩缤纷，或素淡高雅，或锐意创新。其中有的作品，已经成为举世公认的艺术杰作，在现代世界艺术史上占有令人瞩目的地位。

当然，与绘画、雕塑、建筑、工艺美术等其他造型艺术动辄数千年的历史相比，摄影艺术还非常"年轻"。它的发展历程不过才190多年，可岁月虽短暂，成就却斐然。摄影艺术经历了多个发展阶段，产生了多个风格迥异、精彩纷呈的艺术流派，留下了光辉的成长足迹。从社会学和艺术学的观点来审视摄影艺术的发展，一般可分为以下五个阶段。

（1）孕育期（1825—1839）：摄影艺术的探索和实验时期。

（2）早期（1840—1889）：对摄影本体特性的探索时期，是摄影艺术的高艺术时期，绘画主义几乎贯穿该时期，出现了绘画主义摄影和纪实派摄影等流派。

（3）近代（1890—1917）：摄影艺术的成熟时期，为高艺术摄影向画意摄影的转轨时期，出现了自然主义摄影、印象派摄影、纯粹派摄影、未来派摄影等流派。

（4）现代（1918—1959）：现代主义艺术思潮处于主流的时期。摄影艺术多元发展，相互辉映，出现了抽象派摄影、达达主义摄影、新即物主义摄影、超现实主义摄影、主观主义摄影等流派。

（5）当代（1960—至今）：进入后现代主义时期。出现了后现代摄影、新写实摄影等流派。

在摄影艺术的每个发展阶段，孕育和产生了多个摄影艺术流派。这里甄选其中有代表性的五大摄影流派进行阐述。

（一）绘画主义摄影

摄影艺术在经过最初阶段的探索之后，绘画主义摄影是第一个出现在世界摄影舞台上的艺术流派，其摄影家刻意模仿绘画艺术，追求绘画的效果，或表现出"诗情画意"的境界。他们拍出的照片构图精致，用光讲究且影调优美。绘画主义摄影产生于19世纪中叶的英国。第一个绘画主义摄影家是英国画家希路，他擅长人像摄影，作品结构严谨，造型优雅。1851年至1853年，是绘画主义摄影的成长时期。

1857年，奥什卡·古斯塔夫·雷兰德创作了一幅由30余张底片拼放而成的、具有文艺复兴风格的作品《两种人生》，标志着绘画主义摄影艺术的成熟。

▲ 图8-2　（1857年摄）奥什卡·古斯塔夫·雷兰德《两种人生》

▲ 图8-3　郎静山用"集锦照相法"创作的摄影作品

中国摄影大师郎静山（1892—1995），采用多底合成的"集锦照相法"，创作了大量具有中国绘画意境的摄影作品，如《黄山迎客松》《春树奇峰》《湖山揽胜》等。

（二）自然主义摄影

1889年，摄影家彼得·亨利·埃默森基于绘画派摄影创作的不足，发表了一篇题为《自然主义的摄影》的论文，抨击绘画派摄影是支离破碎的摄影，提倡摄影家回到自然中去寻找创作灵感。他认为，自然是艺术的开始和终结，只有最接近自然、酷似自然的艺术，才是最高的艺术。他认为，没有一种艺术能比摄影更精确、细致、忠实地反映自然，"从感情和心理来说，摄影作品的效果在于感光材料所记录下来的、没有经过修饰的镜头影像。"该派另一位大师A·L·帕邱说得更明确："美术应该交给美术家去做，就我们摄影来说，并没有什么可借重美术的，应该从事独立性的创作。"

▲ 图8-4 （1886年摄）彼得·亨利·埃默森的自然主义摄影作品《采睡莲》

　　这一流派认为，摄影艺术应该是现代科学技术与艺术相结合的产物。一幅优秀的摄影艺术作品应该来自生活和自然，是摄影艺术家在自然和生活中凭直觉选择，不加任何干预和修饰地利用摄影提供的技术手段，把自己通过镜头看到的东西不走样地、直接地记录下来的结果。这一流派的创作题材，大都是自然风光和社会生活。

　　中国自然主义摄影大师张印泉（1900—1971）认为，"摄影能够（比绘画等）更加真实地把自然景色记录下来"，具有"真实地再现客观景物的能力"，有着绘画达不到的效果。他拍摄的作品有《枝头春意闹》《柳荫双俊》《小鸟依人》《力挽狂澜》《清晨筑坝》等。

▼ 图8-5 （20世纪30年代摄）张印泉创作的自然主义摄影作品

▲ 图8-6 （1886年摄）弗朗西斯·梅多·萨克利夫《水中的小家伙》

由于自然主义摄影仅满足于描写表面现实和细节的"绝对"真实，忽视对现实本质的挖掘和对表面对象的提炼，不注重艺术创作的典型化和艺术形象的典型性，因此，它实质上是对现实主义的庸俗化，甚至有时会导致对现实的歪曲。在论文《自然主义的摄影》面世后的仅两年时间，埃默森便于1891年出版了一本专著《自然主义摄影的灭亡》。他在这本书中正式声明放弃他所创立的自然主义摄影观。他出人意料地说道："摄影虽然有时给人以美感，但它的局限性也非常明显，人们无法根据它来辨别艺术家的个性，而这一点正是摄影最大的缺陷。"这一派的著名摄影家还有乔治·戴维森、弗朗西斯·梅多·萨克利夫等。

（三）纯粹派摄影

纯粹派摄影是成熟于20世纪初期的一种摄影艺术流派，也称"纯影派"摄影。他们主张摄影艺术应该发挥摄影本身的特质和性能，把它从绘画的影响中解脱出来，用纯净的摄影技术去追求摄影所特有的美感效果——高度的清晰、丰富的影调层次、微妙的光影变化、纯净的黑白影调、细致的纹理表现、精确的形象刻画。总之，该派摄影家追求的是"摄影素质"，即准确、直接、精微，自然地去表现被摄对象的光、色、线、形、纹、质之美，而不借助其他任何造型艺术的媒介。

这一流派的发起人是被称为"现代摄影之父"的著名摄影家阿尔弗雷德·施蒂格里茨，主要成员包括保罗·斯特兰德、爱德华·韦斯顿、安塞尔·亚当斯、伊莫金·坎宁安等。20世纪30年代，"f64小组"的出现，把纯粹派的艺术创作推向了高潮，并将纯粹派的美学观点发挥到了极致。

图8-7　保罗·斯特兰德《男孩》

图8-8　安塞尔·亚当斯《月升》

(四)纪实派摄影

在摄影艺术发展的过程中,纪实派摄影的历史非常悠久,延绵至今,是摄影艺术中的一个基本的和主要的流派,是现实主义创作方法在摄影艺术领域中的反映。

一方面,该流派的摄影艺术家主张,摄影创作要面向现实、面向人生,要能反映出人民群众的喜怒哀乐和世界各地的风土人情,在创作中恪守摄影的纪实特性。另一方面,他们又反对像镜子那样冷漠地、纯客观地反映对象,主张创作应该有所选择,对所反映的事物应该有艺术家自己的审美判断。著名纪实摄影大师刘易斯·海因说过这样的名言:"摄影不应当仅仅为了美,而应有一个社会目的。要表现那些应予赞美的东西,也要表现那些应予纠正的东西。"

▶ 图8-9 刘易斯·海因《十岁的纺织女工》

▶ 图8-10 尤金·史密斯《沐浴的友子》

纪实派摄影艺术家崇尚艺术应该"反映人生"的观点，他们敢于正视现实，创作题材大多源于社会生活，艺术风格质朴无华，但具有强烈的见证性和提示力量。1946年，亨利·卡蒂埃·布列松提出了"决定性瞬间"的论点，即摄影创作应该"借最好的一刹那，来使事件产生全新的意义与境界"。这不仅使纪实摄影有了一个坚实的理论基础，而且一直影响着几代纪实摄影家的创作。

纪实派摄影作品以其强烈的现实性和深刻性而著称于摄影史。例如，中国摄影师齐观山的《斗地主》、李仲魁的《在结婚登记处》，都将摄影瞬间的魅力淋漓尽致地展现了出来。

▲ 图8-11　亨利·卡蒂埃·布列松的纪实摄影作品

▲ 图8-12　齐观山《斗地主》和李仲魁《在结婚登记处》

(五) 抽象派摄影

抽象派摄影是在第一次世界大战后出现的一个摄影艺术流派，它跟抽象绘画有密切的关系。该流派的摄影家宣称要把摄影从"摄影里解放出来"。抽象派摄影师在摄影技法上沿用了纯粹派的手段，但在对被摄对象的处理上与纯粹派是相反的。他们的作品不带有任何故事和情节，也没有任何的具体内容，他们舍弃了与被摄物具体形象有关的元素，保留下简单的线条和图形，通过对画面中点、线、面、色等基本造型元素的组合与变化来构成某种特殊的形式，以此抒发情意，如布雷顿·韦斯顿的抽象摄影作品。

▲ 图8-13 布雷顿·韦斯顿的抽象摄影作品

在抽象派摄影家眼中,被摄物只不过是借来表现自身思想和个性情感的符号。为了追求画面的抽象形式,摄影家们创造性地利用了抖动相机、中途曝光、多次曝光、剪辑等手法为作品服务。其作品往往没有具体的内容和情节,但具有强烈的视觉艺术感,能给人以鲜明的形式美,因此,它们得到了一些人的欣赏和喜爱。抽象派摄影的代表人物有曼·雷、拉兹洛·莫霍利·纳吉、阿伦·西斯金德、哈里·卡拉汉、厄斯特·哈斯、彼得·凯特曼、威廉·格尔纳特、查理斯·斯坦因哈克等。

从历史的角度观察,迄今为止的各类摄影作品不仅带有上述摄影艺术流派的风格色彩,而且所涉及的领域也是非常广阔的,如有人像、风光、新闻、人体、动物、广告、服饰、花卉小品等题材。在这些表现领域中,大师们创作出了许多脍炙人口、经得起时间推敲的优秀作品,其优美的画面、准确的用光、独到的取景,无不使人过目难忘。

随着数码技术的不断进步和网络时代的到来,以及图像市场的日益繁荣,卡片机、数码单反、微单、手机等拍摄器材的产生和发展,宣告着摄影进入了一个全新的发展阶段——摄影艺术已成为一种大众化的艺术形式,我们已经进入全民摄影的时代。现在,人们通过手机就可以拍摄自己想要的风景和人物,虽然拍摄的作品可能并不算得上是艺术,但依旧可以表达自己的想法。

虽然摄影已经非常方便和普及了,但若想提升自己的摄影水平和层次,提高审美能力是关键。鉴赏摄影艺术作品,不仅仅是对艺术作品的欣赏与享受,而且也是学习借鉴、汲取营养、开阔视野、创新思路、丰富创作思想,以及增强摄影创作能力的重要途径。鉴赏摄影艺术作品的过程,既是一个学习借鉴的过程,又是一个接受审美教育的过程。只有提高了对美的分辨力,我们才能够在繁杂的事物中发现美,才能在发现美的过程中创作美,并在创作美的过程中摄取美。

二、摄影经典作品鉴赏

在前文中,我们分析了摄影艺术的发展概况及鉴赏方

面的基本知识,这里我们将通过鉴赏几幅不同类型的典型摄影作品,来加深对摄影艺术的理解。

(1) 人像摄影作品《温斯顿·丘吉尔》。1941年1月27日,刚开完会的丘吉尔想拍摄几张表现坚毅刚强的照片。拍摄时,抽着雪茄的丘吉尔显得过于轻松,跟摄影师优素福·卡什所设想的领导神韵不符,于是卡什走上前去,把雪茄从这位领袖的嘴里拿开。丘吉尔吃了一惊,他被卡什的举动激怒了,就在丘吉尔怒视卡什的一刹那,卡什迅速地按下了快门。这张照片在世界广为流传,是丘吉尔照片中最著名的一张,成为一幅世界经典的人像摄影佳作。

配有视听资源

◀ 图8-14 (1941年摄)优素福·卡什《温斯顿·丘吉尔》

(2) 风光摄影作品《东方红》。《东方红》是一幅主题鲜明、技巧完美的风光摄影佳作,作品象征中华民族欣欣向荣、蒸蒸日上。天安门是中华民族的象征,是新中国的象征,作者用象征和比喻的手法,以眼前之景物表达丰富、深远之意境,从而激发观赏者的想象和联想,领悟画面以外更多、更深的含义。在色调处理上,作者借助于瑰丽的漫天红霞来烘托、渲染"东方红"这个意境。东方彩霞云集,布满了大半个天空,一簇簇勾着金边的彩霞,一个红彤彤的太阳,在东方灿烂的霞丛里冉冉升起,好一幅气势磅礴的瑰丽画卷!

▲ 图8-15　（1961年摄）袁毅平《东方红》

《东方红》很贴切地以象征手法，自然地反映了新中国的朝气蓬勃，是对蒸蒸日上的新中国的热情讴歌，是一幅能引起人们心灵共鸣的摄影佳作。

（3）风光摄影作品《巍巍长城》。群山绵延起伏、长城高低错落，阳光从侧逆的方向照射过来，勾画出远近山峰与长城的轮廓。这幅作品被印成挂历和宣传画，出现在千家万户；被织成巨幅彩色壁毯，陈列在联合国大厅之中。

▲ 图8-16　（1962年摄）何世尧《巍巍长城》

创作者之所以能拍摄出如此受大众喜爱的作品,因为其在拍摄时具备了取景好、角度好、用光好、色彩好、季节好等条件,用创作者何世尧的话来说就是"天时地利人和",这才有了传世作品《巍巍长城》。

(4)纪实摄影作品《大眼睛》。这是一幅以农村儿童为题材的纪实摄影作品。画面中,一名女孩正瞪大眼睛张望着,手中握着一支铅笔,短发有些散乱,眼里的光闪闪发亮。

画面景深较小,突出了小女孩的主体地位,使观众的视线都汇集到了画面中心——小女孩的身上,起到了突出、烘托主体的作用。创作者采用了近景,这能强调细节,展示了小女孩的内心世界,制造了交流感。在用光方面,光源来自于右侧,照亮了女孩的脸庞,与周围暗色的环境形成了对比,明暗反差极大。侧逆光形成鲜明轮廓,把女孩贫困、质朴的形象展现了出来,同时由于桌上白纸的反光作用,面部和眼睛特别明亮,进一步突出了本作品的主题。在色彩方面,作者采用了低饱和度的黑白色调,表达出了农村女孩学习条件的艰苦与女孩眼睛里的渴望,突出了人物的心理,进一步升华了主题。

配有视听资源

◀ 图8-17 (1991年摄)
解海龙《大眼睛》

总体来说，本作品构思微妙，曝光合理，生动地表现了女孩眼睛里的渴望与淳朴，是一幅立意深刻的纪实摄影作品，被视为"希望工程"的象征和中国最重要的纪实摄影作品之一。

（5）新闻摄影作品《奥马伊拉的痛苦》。1985年11月13日，哥伦比亚鲁伊斯火山突然爆发，山上的积雪融化后夹杂着泥石流顺坡而下，几乎吞没了附近的阿麦罗镇，造成了毁灭性的灾难。火山爆发后的第三天，美联社的法籍摄影记者富兰克·福尼尔赶到现场采访。

他在现场发现一个叫奥马伊拉的12岁小姑娘被两座房脊卡在中间不能自拔，她的脊椎已被砸伤，尽管福尼尔曾经当过外科医生，但此时也无能为力。他只能在拍下小姑娘那美丽而坚强的面孔的同时，不时同她交谈，希望增强她生存的力量和信心。待救护人员赶到时，她已在泥浆里浸泡了60个小时了。虽然小姑娘接受了治疗，但最终还是死了。

福尼尔从始至终地守候在奥马伊拉的身边，用镜头记录下了小姑娘生命的最后一刻。翌年，这组照片获第29届新闻摄影比赛（WPP）突发新闻系列一等奖，其中充分表现小姑娘横遭灭顶之灾时仍能保持神情镇定自若的这张作品被评为1985年年度最佳新闻照片。

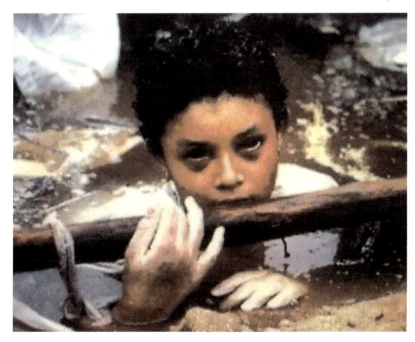

▲ 图8-18　（1985年摄）富兰克·福尼尔《奥马伊拉的痛苦》

配有视听资源

第二课　摄影艺术实践体验

我们需要了解手机摄影的基础理论和拍摄的实践方法,从而认识到摄影图片中的美是从哪里来的、如何去捕捉以及怎样去创造。摄影艺术的直观性、永恒性以及创造性特征决定了其在审美意识和创新意识的培养方面优于其他学科。我们要充分发挥自身的创新思维能力以及审美表现能力,大胆构思,大胆实践,大胆创作。

现在手机的拍照功能越来越强大,也越来越完善了,手机摄影渐渐地成为一种主流的创作趋势。本节课,我们将以手机为工具介绍摄影方面的知识,大家可在课后进行实践体验。

一、工具材料的实践体验

随着数码技术的不断发展,手机已成为普通大众随手可得、方便实用的摄影工具,在旅游摄影、纪实摄影、风光摄影、人像摄影、活动摄影等场合被广泛使用。

手机的摄影功能非常丰富;从硬件角度看,许多手机有多个镜头,以及滤镜、附加镜头等镜头配件和小型三脚架、自拍杆等辅助设备。从软件角度看,手机提供了美颜、照片特效等方面的App软件。从手机提供的拍摄模式来看,有专业模式、场景选择、全景拍摄等,十分便于拍摄创作。此外,手机的摄影模式里一般有如下几个常用功能:

▲ 图8-19　手机拍摄模式示例

(1)场景选择:主要支持的场景有普通、智能、微距、人像、风景、运动、夜景、雪景等,接近于专业的数码单反相机。我们可根据拍摄的需要设置对应的场景,以便拍摄到更优秀的作品。

(2)人脸识别:大部分的智能相机都有人脸识别的功能。在拍人像时,我们可在小白框对准人脸时再按下快门,以拍摄出更生动的人像照片。

(3)人像美化(美颜):在拍照的同时可自动实现祛斑、磨皮、调整肤色,甚至瘦脸、美瞳等效果。

(4)全景:可以以超长画幅拍摄壮美的山峦、怡人的海滩、缤纷的彩虹、绚丽的晚霞等场景。

(5)慢速快门(延时摄影):适合拍摄夜晚

川流不息的人群与车流,创造有趣的光影涂鸦等效果。

二、手机摄影的思考与练习

(一)准备工作

在使用手机拍摄时,要做好以下三方面的准备工作:

1. 熟悉手机,检查常规设置

目前,智能手机的拍照功能已经越来越接近数码相机了,比如聚焦模式、白平衡、感光度等参数都可以在手机上调节,因此,我们在拍摄前要了解、熟悉设置的方法。

(1)聚焦模式:不同的智能手机,其拍摄应用的默认设置也不同。通常情况下,聚焦模式分自动聚焦、手动聚焦和微距聚焦。

(2)白平衡:白平衡的设定很重要,它对于照片色彩还原的准确性起到了关键作用。

(3)感光度:感光度对摄影的影响表现在两个方面。其一是速度,更高的感光度能获得更快的快门速度;其二是画质,较低的感光度能带来更细腻的成像质量,而高感光度会使照片产生较大的噪点。

2. 掌握摄影构图的基本知识

摄影构图就是把要表现的客观对象有机地安排在一幅摄影画面中,使其产生一定的艺术形式,从而将摄影者的意图和观念表达出来。

构图包括被摄主体在画面中所处的位置、照片画幅的长宽比例、透视与空间深度的处理、影像清晰与模糊的控制、色彩的配置、影调与线条的应用、气氛的渲染等。比如,通过引导线构图来移动观者的视线,通过三分法来平衡主次角色,通过倾斜构图来表达强烈的情绪等。成功的构图能凸显画面的中心,使画面更富故事性。

常见的构图形式有:黄金分割构图、三分法构图、水平线构图、垂直线构图、对称式构图、对角线构图、三角形构图、S形构图等。

3. 熟悉手机自带的后期修图软件

智能手机平台拥有大量的、有着不同侧重点和风格的图像编辑应用,常见的有美图秀秀、POCO、Snapseed等。这类软件一般包括的功能有:调整水平位置,裁剪画面,调整亮度(曝光)、对比度、清晰度、色彩饱和度、色温、色调,以及添加滤镜等。

(二)拍摄过程

(1)选择拍摄对象。选择拍摄对象是拍出好照片的开始,拍摄对象将成为整个作品的核心,直接反应拍摄者想要表达的主题和内容。

(2)设置拍摄模式。手机一般内置丰富的拍摄模式,或是安装了拥有场景模式的拍照应用。在拍摄时,我们应该根据场景选择适合的模式,如日落、夜景、高速移动等拍摄模式,这

样更容易在特定的场景下拍出好照片。

（3）取景构图。构图时，我们要服从于主题表现的要求，同时又要使画面和谐统一。通常，我们可将摄影主体放在位于画面的大约三分之一处，采用曲线构图和有透视效果的对角线构图，这会让人觉得画面和谐且充满美感。此外，构图时还要懂得取舍，删繁就简。

（4）对焦曝光。拍摄时，我们可通过点击屏幕上的拍摄主体来进行对焦和曝光，许多手机上的相机应用都支持这一功能，同时还可以锁定曝光。

（5）拍摄存储。在手机上轻点拍摄按钮，此时不要立即移动手机，停留几秒钟，等待手机存储图像。

（三）后期处理

智能手机一般都提供基本的图片编辑功能，下面以某品牌手机为例介绍图片的后期处理知识。手机上的更多、更丰富的图片处理功能可参阅手机的使用说明或相关软件的介绍。

（1）在照片应用里选择待处理的照片，点击"编辑"。

（2）依次选择"调整""滤镜"和"校正"功能，对照片进行处理和美化。

（3）在"调整"选项里，可以对照片的曝光度、对比度、饱和度、色温、色调、锐度、清晰度等参数进行调整。

（4）在"滤镜"选项里，可以为照片添加不同色调和影调风格的效果。

（5）在"校正"选项里，可以对照片进行自由或按比例的裁剪、旋转、翻转等操作。

（6）处理完成后，点击"完成"按钮，保存处理的结果。

▲ 图8-20 手机的图片编辑功能

(四)手机摄影的注意事项

(1)稳住手机。由于智能手机比较轻巧,在拍照时容易出现晃动的情况,会使照片模糊,因此,我们在拍照时应尽量用双手持机,轻按快门。特别是在拍摄夜景或室内场景时,由于光源微弱,手机会延长曝光时间,此时只要稍有晃动就会使影像模糊,因此最好用手机支架或寻找稳定的支撑点。

(2)注意光线的应用。摄影艺术是光影艺术,没有光就没有摄影,一张照片的好坏,与光线运用得是否得当有很大的关系。光线若运用得好,可以使照片影调丰富、层次分明、主题突出,增加照片的艺术效果。根据太阳光与被摄者的位置,光线大致可以分为正面光、侧面光、逆光、顶光、散射光等。在拍摄前,我们要对光有一定的概念,注意拍摄主体、拍摄位置和角度、光线这三者构成的关系,创造性地运用光。我们可以在平时练习的时候做到心中有光,慢慢找到对光的感觉。

(3)切忌背景杂乱。由于手机的景深控制功能有限,一般不容易虚化背景,所以我们在拍摄时要选择干净一点的背景,如墙面、水面、蓝天、花卉、道路等,这样就能更加突出主体。

(4)尽量不要使用放大功能。目前,大部分手机都没有配备光学变焦功能,而是采用插值计算的数码变焦方式,这会导致照片质量变差,如照片分辨率和细节表现都会大大降低。因此,如果想把主体拍得大一点,不要使用数码变焦,而是要尽量走近被摄对象再进行拍摄。

思考与练习

(1)请研究你自己所用手机的拍照功能。

(2)请拍摄风光摄影、人像摄影、纪实摄影、花卉摄影题材照片各2张,并对所拍照片做适当的后期处理与美化。

第九单元
环境艺术之美

环境艺术是人们从不同角度运用系统的观点探索环境与人的关系，赋予人类的环境创造活动以完整的艺术地位，进而发展出的一门独立的艺术门类。艺术活动为我们提供的艺术产品涉及城市、建筑、景观、雕塑、壁画和室内空间等，而环境艺术通常特指创造良好场所的艺术，即用艺术的手法来优化、完善我们生存的空间。环境艺术的内容是以建筑的内外空间环境来界定的，都以"人"为中心，针对围绕着"人"的空间环境进行处理，以满足"人"的需求。本单元将围绕环境艺术知识与鉴赏、环境艺术实践体验展开教学。

第一课　环境艺术知识与鉴赏

环境艺术作为一种复杂的、综合的艺术形式，其目的是为了协调人与环境的关系，创造空间形态美，将各种要素和艺术手段有机地结合、统一起来。随着人类文明的不断发展，现今的环境艺术设计还需要把实用功能和审美功能有机地统一起来，以满足人的物质和精神需求，带给人不同的空间审美体验。在本课中，我们将从环境艺术特征、环境艺术设计发展历程两个方面来叙述环境艺术的知识脉络，鉴赏其经典作品，体验不同的环境艺术所带来的空间之美。

一、环境艺术知识

（一）环境艺术特征

环境艺术范围广泛、历史悠久，不仅具有一般视觉艺术领域的特征，还具有科学、技术、工程等领域的特征，通过多学科互助，以及各艺术门类相互渗透、融合的方式，在人类的生存环境中找到共同点和发展的广阔天地。综合来讲，环境艺术具有如下特征。

1. 多学科互助的系统艺术

环境艺术是建立在现代环境科学研究的基础上，集城市规划学、建筑学、社会学、景观设计、室内设计、美学、人体工程学、行为心理学、人文地理学、生态学、艺术学等多门学科知识构成的多元综合性学科。在与环境艺术相关的这些学科中，包括了不可见但确实对人类起着作用的诸多因素，它们在环境艺术设计的范畴内，相互构成了一个完整的体系。

2. 具有功能性的实用艺术

实用艺术是一种动态艺术，具有空间性、直观性和表现性。它把艺术与功能牢牢地结合在一起，是艺术的一个重要类别。环境艺术并不能简单地被理解为"环境＋艺术"或"环境＋装饰"，因为它具有物质生产与艺术创作相统一的特征，强调最大限度地满足使用者的多层次需求：既包括人的休憩、工作、生活、交通等物质要求，也包括人们交往、共享、参与、安全等社会心理需求和审美需求；既能发挥物质层面的实用功能，又能发挥精神层面的传播功能。

3. 多因素融合的多元化艺术

由于人类对自己所处生存环境的功能要求是多样化的，因此环境艺术是由多种因素复合构成的，具有多元性的属性。环境艺术把环境构成的诸多要素——建（构）筑物、环境景观、环境文化、环境标志等和谐地建构在一起。

建（构）筑物：环境艺术的主体，泛指建筑物、构筑物、道路、铺地、广场、建筑小品、家具、隔断等人工构筑物，属硬质实体景观，是有形的、看得见的、可触摸的。

环境景观：包括纪念碑、雕塑、绘画、自然地形地物、山水湖泊，以及名人碑刻、绿化植被等。

环境文化：是构成环境艺术的精神要素，包括意境、风情、民俗、文学（诗词、匾额、题词）等。

环境标志：包括路牌、路标、引导物、符号等。

环境艺术解决环境问题的着眼点始终是兼顾环境的不同特点——既展望未来，又尊重历史、民族、宗教等文化特性；既巧妙利用环境元素，又善于保护环境系统，使人与环境建立在协调、可持续发展的基础上。

4. 多渠道传递信息的体验艺术

人对外部环境的认识是由感觉、知觉开始的。环境艺术能充分调动各种艺术和技术手段，通过多种渠道（视觉、听觉、嗅觉、味觉、触觉等）传递信息，形成多媒体的"感官冲击波"，以营造一定的环境氛围和主题，激发人们的各种感官，使之共同参与审美活动。

（二）环境艺术设计发展历程

由于中西社会发展历程不同，生产力发展水平阶段各异，文化观念有别，因此，中西两种文化体系对环境艺术的认识也存在着差异。我们将从中国环境艺术设计、西方环境艺术设计、现代环境艺术设计三个方面来介绍环境艺术设计的发展历程。此外，城市空间、建筑物和园林景观是环境艺术设计的主要载体。我们可以从它们的变迁中看到环境艺术设计观念的发展足迹。

1. 中国环境艺术设计

（1）中国传统城市空间设计。中国古代城市的发展规划设计主要分为两种类型：一种是根据统治阶级意图而建的城市，其布局方正规则，通常采用中轴对称式的布局形式，道路形成了井字、十字或者丁字形的干道系统，构成了棋盘式的道路网格，如隋唐时期长安街道的布局。另一种是在已有城市的基础上不断地发展和扩建而形成的布局形式，有一定的自发性，布局不大方正和规则，受地形影响很大，如山城江西婺源的道路。

◀ 图9-1 隋唐时期长安街道的布局

◀ 图9-2 山城江西婺源的道路

户外空间的组织与建筑群息息相关，尤其是建筑组群的布局。中国传统的建筑布局以中轴对称的庭院式布局为主，运用庭院的组织变化，注重主次建筑物之间的形体和尺度变化。

◀ 图9-3 中轴对称的庭院式布局

（2）中国传统室内设计。中国传统建筑的内部空间，在平面上多为规整的矩形，空间简约明确，通过建筑的柱网构架、外檐墙体和外檐装修的调节，形成了不同大小规模的室内空间。中国传统的室内环境设计在空间组织、界面装饰和室内陈设的布置等方面具有独特之处，多运用通透程度不同的各种隔断（屏壁、太师壁等）来分隔和组织空间，如江南民居周庄张厅。内部空间中的界面装饰方法主要包括敷色、彩绘、雕饰等，可以做得轻巧、通透，具有很强的装饰性。在室内空间中，地面、墙面、天花的界面会处理得比较简洁而质朴，多为直接反映材质的自然美和施工的构造美。

▲ 图9-4　江南民居周庄张厅

（3）中国传统园林设计。中国传统园林在传统哲学思想和文化艺术的影响下，形成了自己十分独特的风貌，是东方造园体系的代表。中国传统园林属于山水风景式园林，即以非规则式园林作为总体布局的基本特征，以山、水、花木等自然风景作为基本要素，在中国传统哲学、美学思维方式的影响下，加之中国古代木构建筑本身所具有的特性，并被有意识地加以改造、调整、加工，有机地组织在一系列的画面之中，同时运用情景交融的意境表现方法和写意的手法，创造出自然、宁静、淡泊、幽深的境界，如无锡寄畅园、扬州何园、苏州狮子林及北京颐和园等。

◀ 图9-5　无锡寄畅园

◀ 图9-6　扬州何园

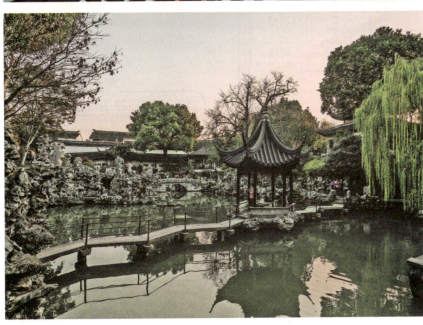
◀ 图9-7　苏州狮子林

2. 西方环境艺术设计

与中国顺应自然的观念不同,西方的文化精神以理智为主导,以征服自然为目的,因此,西方的环境设计更注重人对自然的运用和改造,突出人的主体地位,追求人对自然的驾驭。

(1) 西方传统城市空间设计。公元前5世纪下半叶,古希腊的城市布局呈现出一种不规则的自由状态。公元前491年,西方首次出现正交的街道系统——形成十字网格,建筑物都被布置在网格内,这种系统被公认为西方城市规划的起点,如希波丹姆所做的米利都城重建规划。古罗马时代的城市规划具有四个要素:选址、分区规划布局、街道与建筑的方位定向和神学思想,如罗马营寨城的设计模式。中世纪欧洲的城市规模缩小很多,尺度宜人,充分运用了城市特有的地形地貌、河湖水面和自然风景,如多变的佛罗伦萨。文艺复兴时期的建筑与环境,开始关注人与自然的结合,在设计表达上注重内外空间的联系,建筑和细部的装饰开始关注比例的内在规律。

▲ 图9-8 希波丹姆所做的米利都城重建规划

▲ 图9-9 罗马营寨城的设计模式

▲ 图9-10 多变的佛罗伦萨

（2）西方传统室内设计。西方传统室内设计的历史源远流长。早在公元前古埃及贵族的宅邸中，抹灰墙上就绘有彩色竖直条纹，地上铺有草编织物，并配有家具和生活用品。古希腊与古罗马的文化与艺术是西方国家艺术发展的源头，被称为西方古典艺术。古典艺术风格的建筑主要采用自然形式，比如人体、花与动物图案，或具象或抽象，从罗马万神殿的室内设计即可看出这些特征。

▶ 图9-11 罗马万神殿的室内设计

12—13世纪,哥特式风格大致形成,盛行于14世纪中期的欧洲国家。该风格的建筑采用的是尖顶、尖拱及直线造型,细部灵巧、高耸、轻盈,尖拱有窗格和花饰,柱头也有花叶雕刻,具有十分浓厚的神秘色彩,如科隆大教堂。15—16世纪文艺复兴时期,建筑的室内设计多以古希腊与古罗马的风格为基础,加上东方与哥特式风格的装饰形式,如圣彼得大教堂。

◀ 图9-12 威尼斯总督宫内景

▶ 图9-13 巴黎卢浮宫内景

巴洛克风格的建筑采用波浪形的曲线与曲面、断折的檐部与山花、疏密不一的柱子来增加空间的凹凸感和运动感。在室内装饰方面，巴洛克风格多将绘画、雕刻工艺集中于装饰和陈设艺术上，墙面装饰以展示精美的法国壁毯为主，镶有大型镜面或大理石，并用线脚重叠的贵重木材镶边板装饰墙面。巴洛克风格的建筑色彩华丽且多用金色予以协调，以直线与曲线协调处理的猫脚家具和各种装饰工艺手法，构成室内庄重、豪华的气氛。

◀ 图9-14　维也纳金色大厅内景

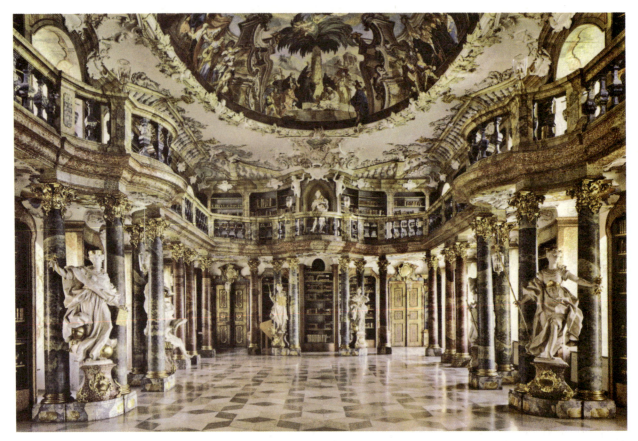

▲ 图9-15 洛可可风格的室内装饰

洛可可风格是继巴洛克风格之后的样式，其特点为造型装饰多运用贝壳的曲线和弯曲形成的构图分割，装饰极尽繁琐、华丽之能事，色彩绚丽，具有轻快、流动、向外扩展的艺术效果。

（3）西方传统园林设计。西方传统园林的起源能够追溯到古埃及时期。古埃及园林的特点有：庭园的四周设有围墙或者栅栏，水池和水渠的形状十分方整规则，房屋与树木也是根据几何形状进行安排的，从而表现出线条美和几何美。

古希腊从波斯学到西亚的造园设计艺术，从而形成其风格特征，即：大多以水池为中心进行几何式布局，同时注重公共园景与雕刻物的装饰处理。

古罗马在继承了古希腊传统的园林设计风格的基础上，着重发展了别墅园与宅园，且大多是台地式的庭园。到了古罗马后期，其园林设计也吸收了西亚的造园风格，同时借助了山、海等自然之美。

在中世纪的欧洲，封建领主多建造官邸，即城堡，这推进了城堡式庄园的发展。这类庄园多以"整形格式"来规

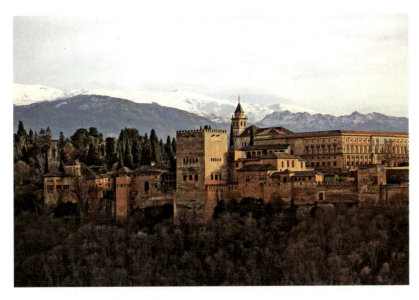

◀ 图9-16　西班牙的阿尔汗布拉宫

划；14世纪是伊斯兰园林的极盛时期。14世纪以后，伊斯兰园林在东方演变成印度莫卧儿园林的两种类型：一种是以水渠、草地、树林、花坛与花池为主体，呈现对称均衡的布局方式，而建筑则处于次要的地位；另外一种主要突出了建筑的形象，中央是殿堂，围墙的四角有角楼，所有水池、水渠、花木及道路都是按照几何的关系安排的，如西班牙的阿尔汗布拉宫。

17世纪，法式园林的主要特色是：巧妙地组织了植物题材，构成了丛林区，并将丛林区作为不同活动内容的单位相互连贯，构成了错综变化的园林系统；运用喷泉、水池及运河的组织方式，注重水体表现，并结合雕塑装饰，如凡尔赛宫及其花园。

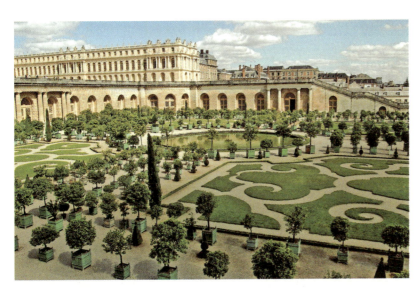

◀ 图9-17　凡尔赛宫及其花园

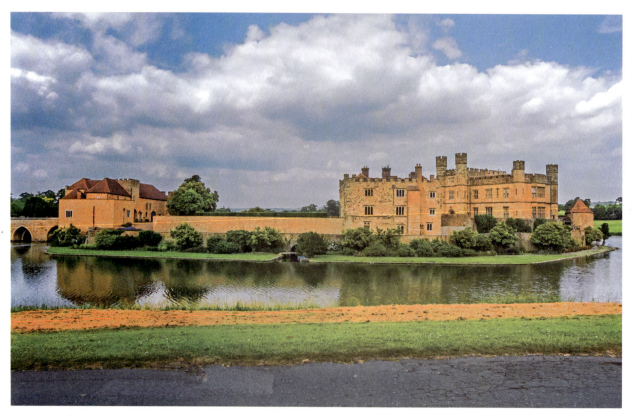

▲ 图9-18 英国的利兹古堡花园

18世纪中期，英国自然风景园林摒弃了所有几何及对称均齐的布局。在视景组织方面，尽量利用附近的森林、河流和牧场的景色，创造开阔的视野。在园路组织方面，放弃了笔直的林荫道，转而运用曲折的园路和步道。在植物方面，运用了自然式的树丛和草地，边界呈开放式处理，不用墙篱围绕，以掘沟的方式划分边界，如英国的利兹古堡花园。

3. 现代环境艺术设计

19世纪工业革命之后，随着科学技术的迅猛发展，人们的生活发生了巨大的改变。在此基础上，现代主义设计运动蓬勃发展起来，涌现出一大批著名的设计师及优秀的设计作品，标志着建筑及环境设计的发展步入了一个崭新的阶段。

20世纪初，欧洲多国和美国相继出现了一系列的艺术变革，这场运动的影响极其深远，它彻底地改变了视觉艺术的内容和形式，出现了诸如立体主义、构成主义、未来主义、超现实主义等反传统且富有个性的艺术风格。它们对建筑及环境设计的变革也产生了直接的激发作用。

在第一次世界大战期间，没有受到战争干扰的荷兰发展了新的设计风格及理论，出现了"风格派"。"风格派"的核心人物是画家蒙德里安和设计师里特威尔德。该派系追求的是一种终极的、纯粹的实在，追求以长和方为基本母题的几何体。他们把色彩还原回三原色，界面变成直角、无花饰；用抽象的比例和构成代表绝对、永恒的客观实际，如里特威尔德设计的红黄蓝椅。

1919年，德国著名的建筑家、设计理论家格罗皮乌斯建立了一所包豪斯设计学院。他主张艺术与技术相结合，重视形式美的创新；同时把功能因素和经济因素予以充分重视，坚决同艺术设计界的保守主义思想进行论战。他的这些主张对现代设计的发展起到了巨大的推动作用。

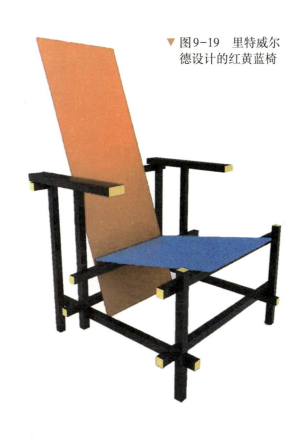

▼ 图9-19　里特威尔德设计的红黄蓝椅

▼ 图9-20　包豪斯设计学院校舍

第二次世界大战结束后,西方国家在经济恢复时期开始进行大规模的建筑活动。造型简洁、重视功能并能大批量生产的现代主义建筑迅猛地发展起来,建筑及室内设计观念日趋成熟,从而形成了一个比较多样化的新局面。但总的来说,这一时期是国际主义风格逐渐占主导地位的时期。国际主义风格的特征是采用"少就是多"的减少主义原则,强调简单、明确、结构突出,强化工业特点。在以国际主义风格为主流的背景下,设计师探索了不同的风格,丰富了建筑及室内设计的面貌。

不管是在中国,还是在西方的设计发展史上,传统的室内设计大多停留在表面的装饰和美化的层面。直到21世纪的今天,保护自然、合理利用自然已逐渐成为全世界人民的共识。随着新材料的发展及科学技术的快速进步,环境艺术设计能以更为优化的方式和手段,为人民大众创造出更贴近需求的、更为健康的生存和生活环境。

二、环境经典作品鉴赏

在跨越五千余年的历史演变中,一种设计样式和风格的形成需经过几百甚至上千年的审美经验的积累。在这一过程中,环境艺术的方方面面,如中西方城市的空间设计、建筑的室内外设计、园林设计,随社会的发展而留下了无以计数的优秀作品,这些作品都能给人们留下由作品创作年代、地域、文化所赋予的美好印象。这里我们将选取五个经典作品作为案例,来和大家一起深入感受环境艺术的独特之美。

(1)意大利城市威尼斯。威尼斯是世界上最美丽的城市之一,它从阴冷的沼泽中生长壮大,血洗拜占庭成为古时候的商业巨头,曾经创造了许多美丽的艺术品。威尼斯的运河四通八达,曲折蜿蜒的水道、风姿绰约的小桥、大大小小的岛屿,构成了浪漫、奢华的威尼斯城市形象。威尼斯的外形像一只海豚,始建于公元5世纪,距离意大利大陆约4千米,城市面积大约为7.8平方千米。

配有视听资源

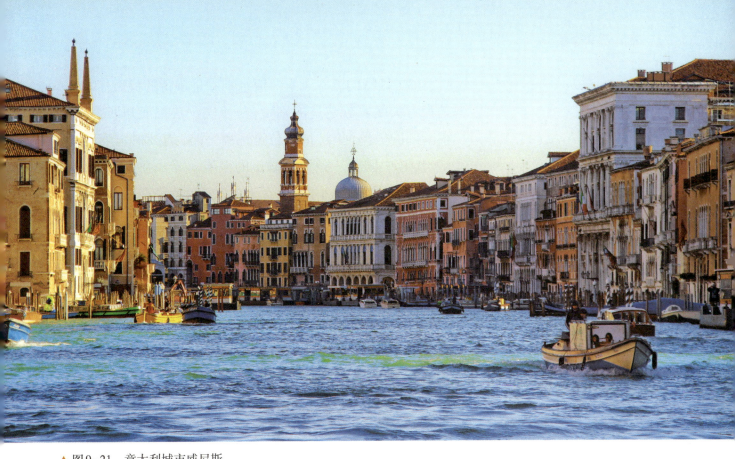

▲ 图 9-21　意大利城市威尼斯

（2）北京四合院。北京四合院的形成最早可追溯至元代的院落式民居样式，距今已经历了四百多年。四合院的建筑格局和布置讲究房屋与自然相融合，遵守既定的营造形制，因此，无论从它的外在形态，还是内部的单体建筑，都有着极强的相似性和统一性。四合院受到北京民俗文化的影响，是典型的中国传统建筑。

配有视听资源

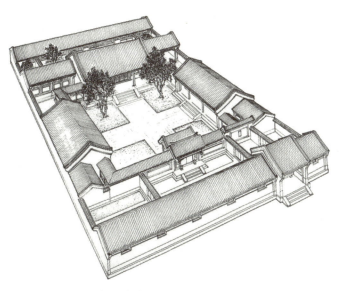

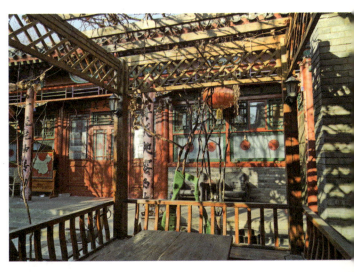

▲ 图 9-22　北京四合院

第九单元　环境艺术之美　/　195

（3）赖特的流水别墅。流水别墅是赖特的代表作之一，是为考夫曼家族建造的别墅，位于宾夕法尼亚州匹兹堡市东南郊的熊溪河畔，地理位置远离公路，周围树木茂盛，悬崖嶙峋，中间是一条清澈蜿蜒的溪流。溪水在山间跌宕迂回，时而还能看见小瀑布，瀑布之上，赖特创造般地实现了"方山之宅"的梦想。

配有视听资源

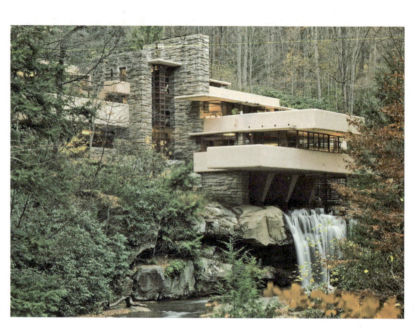

▶ 图9-23　赖特的流水别墅

（4）苏州留园。留园作为中国"四大名园"之一，被公认是中国优秀的传统园林。留园的设计巧妙，景色宜人，畅游其中，美不胜收。留园的占地面积为23 300平方米，水体面积为3 000平方米，水体较少，位于全园中心。水中建有小蓬莱岛，以有限的空间塑造出了小中见大的意境。

配有视听资源

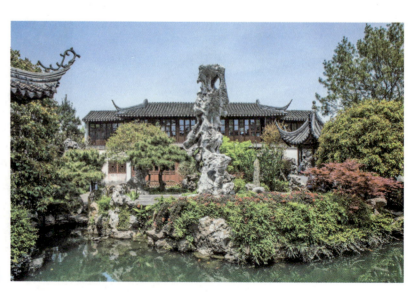

▶ 图9-24　苏州留园

（5）卢浮宫玻璃金字塔。卢浮宫玻璃金字塔是贝聿铭于20世纪80年代为卢浮宫设计的新入口。塔高21.6米，各边长约35米，采用不锈钢钢架支撑，四个侧面由673块晶莹透亮的菱形玻璃拼组而成。它的东、南、北面各有一座小金字塔，面向三个不同的展览馆。棱角分明的玻璃金字塔与周围厚重的法国古典主义建筑群形成了新与古、明与暗、轻与重的强烈对比，被称为"卢浮宫院内一颗巨大的宝石"。

配有视听资源

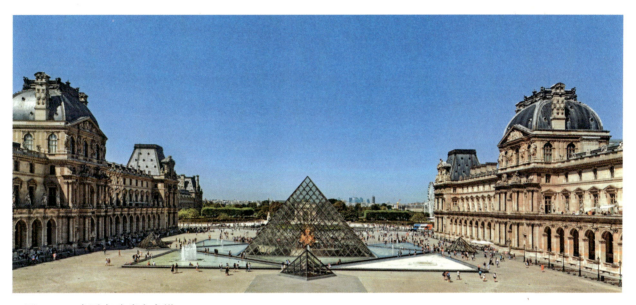
▲ 图9-25　卢浮宫玻璃金字塔

第二课　环境艺术实践体验

在这节课中，我们将以手绘设计作为体验对象，通过对其工具和设计表现方法的了解来构思与表达环境艺术设计，通过多种表现方式予以分析推敲，在实践中感受手绘技法及其所呈现的视觉美感。

一、工具材料的实践体验

手绘技法是指手绘画图的技术与方法，如：用笔画线条的方法、准确表现空间物体透视的方法、画面构图的规律等。手绘设计表现图常用的制图工具有尺子、笔及一些辅助工具。尺子可以辅助绘制透视图。透视图是指假设在物体与观者之间有一种透明平面，观者对物体各点射

出视线并与该平面相交形成投影点，把这些投影点——对应的关系连接所形成的图形。确定了视点就等于确定了构图，好的构图可以通过活跃有序的画面构成来突出所要表达的主题。

此外，不同的画笔可以形成不同的绘制风格。在绘制初期原始的设计方案时，可选择不同型号的铅笔、钢笔、单色中性笔、针管笔等来表现对象。其中，钢笔能以清晰的线条准确地表现形体空间和光影质感等，为效果图着色打好基础。我们只有将作品建立在形象生动的表达造型和构思的基础上，才能逐渐显示其强劲的艺术感染力和艺术魅力。在需要精细刻画表现对象时，可将钢笔与水粉笔等色彩表现工具相组合。在要求快速表现时，可选用马克笔、彩色铅笔、色粉笔、单色中性笔等来表现。

在运用马克笔上色之前，我们要对画面的颜色布局和运笔方式进行整体设计，做到心中有数，总体遵循先浅后深的手绘着色原则；在黑色线稿的基础上，注意着色的对比表现，主要包括面积、粗细、曲直、长短、疏密的对比；注意同类色的叠加、明暗部投影的处理等。

二、手绘表现技法

环境艺术的手绘设计主要是处理好空间、物与人的关系，强调忠于对象，准确反映空间特点，空间与物的体量、位置关系等。在表现手法方面，常常借助线条组织、明暗归纳、色彩配置等技法来体现环境空间或物体造型特征。

（一）线稿步骤

第一步，绘制视平线、地平线和墙面。对照空间确定画面的构图进深，明确视平线的高度，确定消失点在视平线上的位置；确定内框的大小、位置，根据透视规律连接四个角点，将整个空间的框架确定下来。

第二步，确定家具的正投影位置和墙体的基本结构。根据平面空间的布局关系，确定空间中家具的正投影位置，注意各家具的位置关系和长宽的比例关系；通过各个角点将家具的高度确定下来，注意视平线的高度与家具高度的关系，然后根据透视和比例关系将墙体的基本结构确定下来。

配有视听资源

▲ 图9-26　绘制视平线、地平线和墙面

▲ 图9-27　确定家具的正投影位置和墙体的基本结构

第三步，对线稿进行细化。依次将家具的结构关系用墨线刻画出来，同时注意比例关系。之后，将饰品、窗框的结构也画出来。

第四步，压重色和投影。加强黑白灰的对比关系，提升空间的整体效果，并且优化空间；要"压住"结构处和暗部，增强空间的稳定感，形成一张较为完整的线稿。

▲ 图9-28　对线稿进行细化　　　　　　　　　　▲ 图9-29　压重色和投影

（二）马克笔铺色步骤

第一步，先考虑画面的整体色调，再考虑局部的色彩对比。用整体笔触表现物体的基础色调，再用细部笔触做出变化；可从视觉重心着手，详细刻画，注意物体的质感表现和光影表现；还要注意笔触的变化，不要平涂，要由浅到深地刻画，注意虚实变化，尽量不让色彩渗出物体的轮廓线。

▲ 图9-30　用马克笔铺色

第九单元　环境艺术之美 / 199

第二步，运用灵活多变的笔触，对画面整体进行铺开润色。这里要特别提一下彩铅，彩铅能为提升整个画面的协调感起到重要的作用，包括对远景的刻画及对特殊材料质感的刻画。

第三步，调整画面的平衡度和疏密关系。要注意物体色彩的变化，同时把环境色也考虑进去；进一步加强因着色而模糊的结构线，用修正液修改错误的结构线和渗出轮廓线的色彩，同时提高物体的高光点和光源的发光点。

细节分析：（1）这里主要采用黄棕色地板对地面进行铺装，使用木质纹理色号（法卡勒YR系列色号）；用同色系的深色对阴影处进行加深，使画面的光感更加强烈，明暗对比较为明显，突出整体效果。（2）顶面使用了两种材质，造型较为丰富，分别是木吊顶（法卡勒RV系列色号）、白色乳胶漆梁柱（斯塔CG系列色号）。木吊顶所使用的红棕木质色系与地板的黄棕色调将顶面与地面区分开来，使画面具有很强的层次感。此外，斜坡面的屋顶能使空间更加引人入胜。（3）在墙面造型的设计上，主要是通过大面积的玻璃（AD106、AD107色号，或法卡勒B239、B240色号）和远景的草木（斯塔G和YG系列色号）来中和空间的冷暖对比，使整个画面非常通透、明亮。此外，墙面还加入了一些木格栅，整体色调为蓝绿色和黄色，使空间色彩更为和谐。（4）以高光笔（斯塔CG系列色号）提亮室内空间中的大理石纹理，使得大理石更有反光的质感。

思考与练习

请结合环境艺术的相关知识，进一步比对中西方环境艺术在各个方面的共同点和区别，并思考环境艺术的发展趋势。

第十单元
自我修饰与美化

人们对于美的追求与向往是与生俱来的：一方面，生存环境的美化、艺术家及其艺术作品的丰富为我们带来了审美的感召；另一方面，物质文化生活的丰富、个人外在与内在的修饰与美化为我们带来了审美的动因。因而，我们要在日常生活的各个方面形成审美意识、提升审美感知力，既要在外表上向"美"贴近，如衣着、仪态的整洁、端庄，也要从内在上向"美"看齐，如言谈、举止的得体。本单元将围绕个人自我修饰艺术、自我美化体验展开教学。

第一课 自我修饰艺术

自我修饰艺术不仅仅是个人外表的光鲜亮丽，更是言谈举止的优雅得体。当代青年学生成长在社会主义和谐文明的新时代，社会精神文明和生态环境文明为我们提供了幸福生活的基础条件。我们应该以社会主义核心价值观为导向，树立远大的理想信念和高尚的道德观念，不断加强自我修饰的意识，并付诸日常生活的实际，从而提升自我的综合素养。本节课中，我们将按照自我修饰艺术的具体要求，叙述其规范和标准，并结合经典案例的鉴赏，共同体验自我修饰艺术之美。

一、自我修饰的相关知识

习近平总书记在北京大学师生座谈会上的讲话中明确提出："青春理想，青春活力，青春

奋斗,是中国精神和中国力量的生命力所在……我们的教育要培养德智体美全面发展的社会主义建设者和接班人。"并召唤中国当代青年:"在奋斗中释放青春激情、追逐青春理想,以青春之我、奋斗之我,为民族复兴铺路架桥,为祖国建设添砖加瓦。"新时代赋予了青年学生新使命,那么,我们青年学生应该以怎样的自我形象和姿态去完成新使命呢?总体而言,青年学生的装扮和言行要符合年龄的定位、身份的特征和时代的气息,只有这样才是健康文明、积极向上、青春美丽的阳光学子形象,也才能更好地释放青春的活力和激情,为青春的理想而不断奋斗。

(一) 自我修饰艺术之穿着装扮

俗话说:"人要衣装,马要鞍"。青年学生风华正茂,正值无限韶华的年纪,我们的穿着要符合自己的年龄、身份,要适合自己的身材、个性,要符合当时的场合、环境。只有这样才能让我们的衣着装扮既看上去合适、得体,又能够凸显气质和个性。

1. 年龄与身份

青年的含义在不同的国家和地区是不同的,同时也会随着政治经济和社会文化环境的变更而变化。联合国曾在一份文件中把14岁至25岁的人称为"青年人口"。而在我国,国务院法制办曾明确,"青年节"放假的适用人群为14至28周岁的青年。因此,我们也正处于青年阶段。我们的青年学生在穿着上既要符合自身年龄阶段的身体发育规律,又要适合各自的学习和生活环境。具体要注意以下两点:

第一,干净卫生。个人卫生非常重要,是我们每个人通过自律即可做到的:衣服不用过于时髦,干净就好;发型不要太前卫,整洁就好;不能蓬头垢面、灰头土脸;不要留长指甲、浑身异味。

第二,穿着打扮得体。作为学生,不要盲目追求个性和标新立异,自身的穿着打扮要有一定的审美品味。

总之,我们要勤洗澡、勤修甲、勤理发、勤换衣,穿着打扮得体。

▲ 图10-1 做好个人卫生,穿着打扮得体

2. 身材与个性

因青年学生的年龄范围比较广，所以对于不同年龄段的学生来说，选择衣物版型的要求也不同。一方面，对于处在身体发育阶段的学生来说，所穿衣物要适合身体的生长情况，不能穿过于紧绷的衣物；另一方面，对于身材定型后的学生来说，以选择与自己身形相协调的衣物为宜。当然，我们在穿着打扮干净整洁、得体的基础上，适当地凸显自己的个性也是很有必要的。新时代的年轻人应该要穿出自己的品味和个性，也要符合自己的性格和气质。具体要注意以下两点：

第一，凸显学生的气息。青春、活泼、靓丽是青年人的标签，所以我们的衣物、配饰既不能过于幼稚，也不能过分老气。运动鞋、牛仔裤、T恤衫，再加上一件休闲外套就非常适合我们在学校或者户外活动。

第二，根据自己的身材、个性择衣。对于身材高大的人，不建议穿太短小的衣物；对于身材偏矮的人，不建议穿太肥大的衣物。对于身材偏胖的人，不建议穿横条纹和淡颜色的衣物；对于身材偏瘦的人，不建议穿竖条纹和深颜色的衣物。对于生性活泼、开朗的人，建议穿颜色亮丽、款式多样化的衣物；对于生性稳重、沉静的人，建议穿颜色淡雅、款式简约的衣物。

▲ 图10-2　休闲舒适的衣着

▲ 图10-3　穿衣合身又有点小个性

总之，我们在穿衣时，要注意选择符合自己身材的衣服，颜色搭配要合理，以舒适、大方为宜；装扮要符合自己的个性，符合大众的审美标准，以端庄、淡雅为宜。当我们穿上适合自己身材的衣物，装扮得体地出现在大家面前的时候，一定会自信满满、青春洋溢。

3. 场合与环境

青年学生的穿着打扮应与所在场合相适宜，这种"得体"本身就是一种审美体验。此外，还要考虑自身的个性因素，因为假使我们的服饰与装扮符合了场合和环境的要求，但却与自我个性不一致，同样会让自己不自在。

一般而言，我们可以把服饰装扮分为正式场合和非正式场合两部分，即把礼仪、社交等场合的服饰装扮归为一类，而把学习、居家、休闲、户外等服饰装扮归为另一类。在正式的场合和环境中，简洁化的装束、统一的色调是明智的搭配方式；在色彩上，常用灰褐色、海蓝色、灰色、隐艳色、铁锈色的搭配，也可以选用不同宽度、间距的直条纹图案或单一颜色。

在非正式场合中，我们可以选择轻松、合适，没有明显身份象征的服装，多用米色、土黄色、浅紫蓝色、灰绿色等色

▲ 图10-4　正式场合的服饰

▲ 图10-5　非正式场合的服饰

彩。一般情况下，上身和下身的衣着色泽建议有所区别：如果选择比较接近但不相同的颜色，会给人素雅、端庄的印象；如果选择对比明显的颜色，会给人一种有活力且积极向上的感觉。

总之，青年学生在穿着装扮方面一定要注意场合和环境，要与之协调适宜。一方面，这样会显得你注重自己的形象，可以获得他人积极的认同感；另一方面，这也是我们尊重不同场合和环境中的人和事的表现，有利于我们更好地融入生活环境，更好地与人交往，从而获得学习和生活上的满足感和幸福感。

（二）自我修饰艺术之言行举止

青年学生除了要有干净整洁、得体适宜的穿着装扮以外，个人的言行举止也是自我修饰艺术中非常重要的一个方面。这既是与人交往过程中的外在表现，也是个人综合素养的核心指标之一。那么，如何让自己成为一个在家庭、学校和社会中受大家欢迎的人呢？这就需要我们从个人的仪态举止、言谈行为、礼仪文明三个方面去规范、约束自己，并不断地提升自己。

1. 仪态举止

从仪态举止上说，我们要在站、坐、行以及神态、动作方面对自己有所要求。古人对人体姿态曾有形象的概括：站如松，行如风，坐如钟，卧如弓。青年学生在身体发育和身形塑造方面都处于非常关键的生长和定型阶段。优美的站立姿态会给人以挺拔、精神的感觉。我们要时刻提醒自己：身体要保持直立、挺胸收腹，脚尖稍向外呈 V 字形，切忌无精打采、缩脖、耸肩、塌腰，特别是在较为正式的场合，我们不能叉腰或双手交叉。在坐姿上，我们要端正挺直而不死板僵硬，不能半躺半坐，两腿间距与肩同宽，双手自然地放在膝或扶手上，大方得体。在走路的时候，我们要挺胸抬头，肩臂自然摆动，步速适中，切忌八字脚、摇摇晃晃。在表情神态方面，我们要表现出对他人的尊重、理解和善意，保持面部自然地微笑，切忌当着别人的面出现剔牙、掏耳、挖鼻、搔痒、抠脚等动作。

▲图10-6 挺拔、精神的站姿

▶ 图10-7 与他人交流时，态度要诚恳，言谈举止要文明

2. 言谈行为

从言谈行为上说，我们要在言语、行为习惯等方面对自己有所要求。青年学生作为后学晚辈，往往处于学习知识、追求上进的阶段。因此，我们在与他人交往时要注意：态度诚恳、亲切，用语文明、得体；既不能沉默无言，也不能喋喋不休，既要认真倾听对方讲话，又要在交谈时避免东张西望、翻看其他东西。都说眼睛是心灵的窗户，在与人交谈时，我们的眼睛要正视对方鼻子的周围，不要飘忽迷离，不然会让人觉得你不够尊重自己，没有在用心交流；也不要手舞足蹈、眉飞色舞、咄咄逼人，这样会给人以轻浮、骄傲和缺乏教养之感。同时还要保持微笑和一定的社交距离，说话时的语气要和蔼、诚恳，千万不要答非所问、不懂装懂。

3. 礼仪文明

从礼仪文明上说，我们要在学校、家庭和社会三个方面对自己有所要求。例如，使用好礼貌用语，如请、您、您好、谢谢、对不起、没关系、再见；使用好体态语言，如微笑、鞠躬、握手、招手、鼓掌，与人为善，不欺负弱小，不拉帮结派，坚决杜绝校园霸凌行为。这些要求非常明确、具体，便于青年学生理解、遵循，也有利于教师检查、监督。此外，在公共环境中，我们要遵守交通规则，遇到熟人要打招呼，互致问候，不能视而不见；行人互相礼让，主动给长者、残疾人让路。在乘坐公共交通工具时，要照顾老人、小孩和残疾人；在因车辆行驶不稳而造成互相挤撞时，不要恶言恶语，要持

▲ 图10-8 打招呼时，要亲切有礼

理解、宽容的态度；要保持车上环境卫生，不乱扔东西；上车不要抢座等。我们的礼仪文明要在家庭和学校教育中学会、培养，在社会交往中修正、提升，从而使我们逐步养成文明礼仪的习惯，成为有气质、有风度、有教养的现代文明人。

总而言之，"翩翩少年、如花少女"正是青春气息洋溢的大好写照。仪态举止的规范要求、言谈行为的合理得体、礼仪文明的严格遵守是青年学生自我修饰艺术的必修课之一。

（三）自我修饰艺术之内涵修养

在自我修饰艺术中，除了上文中所讨论的穿着装扮和言行举止之外，还有一个不能忽视甚至是更为本质和重要的方面就是内涵修养。如果青年学生只有光鲜亮丽的外表，而缺乏良好的内涵修养的话，强装出来的文明言行也只能是浮于表面的。换句话说，只有在具有良好内涵修养的基础之上不断地自我修饰，才能真正达到自我修饰的根本目标。自古以来，我们国家崇尚的儒家文化就非常强调人的品行与修养。而现代社会更加要求青年学生要有使命担当，把德才兼备和品学兼优放在自我成长的首要位置。

1. 道德情感

一方面，青年学生处于道德规范培养和形成的关键时期，需要来自家庭、学校和社会的教育和督促；另一方面，青年学生处于情感情绪起伏不定的年龄段，容易受到外界的

◀ 图10-9　积极乐观，与人和谐相处

影响，需要家长、教师、同学和朋友的关心和爱护。所以，我们要树立正确的人生观、世界观和价值观，树立远大的理想和抱负，确立自己的人生目标；要甘于奉献，心怀感恩，愿意与周围的人和环境建立和谐、友好、稳定的相处方式和沟通渠道；遇到不顺心的事情不能总是抱怨，遇到不喜欢的人不能总是厌恶，要荣辱不惊、积极乐观，学会与人和谐相处，善于与身边的人沟通、倾诉。违法乱纪的事情坚决不做，违背道德的行为不能放纵，守住道德与法律的底线，做一个有理想、有道德、有文化、有纪律的社会主义好青年。

2. 意志品质

在当代社会，青年学生的意志品质对于自身成长和自我修饰同样具有非常重要的作用。良好的意志品质包括意志坚定、勇攀高峰、无私宽容及团结友善等。当遇到困境和困难时，意志坚定的人不会畏惧，会坚持自己的理想和目标，努力完成；当遇到挑战和危机时，勇攀高峰的人不会退缩，会调整自己的状态和方法，突破自我；当面对利益和诱惑时，无私宽容的人不会贪婪，会以大局和公众为重；当出现分裂和仇恨时，团结友善的人不会悲观，会以善意和友好的态度与人和谐共处。"仁者爱人""和谐共生""美美与共"，青年学生是社会最为活跃和最有希望的群体。对家庭、社会有贡献，对同学、朋友有关爱，对国家、时代有担当，是我们共同的目标和追求。

▶ 图10-10 同学之间要团结友爱

3. 文化素养

我们都知道青年学生自我修饰艺术的全面达成和提升涉及的范围非常广泛，也不是一蹴而就的。我们强调的自我修饰是由内而外散发出的能够表现出自身全方位的形象和气质的文化素养。文化素养不仅仅停留在学校教给我们的历史文化和科学技术方面的知识，更多的是指我们所接受的人文社科和艺术类的知识，包括哲学、历史、文学、艺术等方面的知识。学习或接受了这些知识后，我们可通过语言或文字表达、体现出来，也可以通过举手投足反映出来。我们可以通过文化艺术知识的学习和社会文化艺术活动的实践去提升自己的文化素养。

（1）文化艺术知识的学习。对文史知识、艺术欣赏等方面的自我教育、自我提高的过程，就是文化修养提升的过程。青年学生要养成爱读书的习惯，既要涉猎中外古籍经典，也要触及时尚前沿信息。只有这样，我们才能从历史中获取过去的文化艺术知识，也能从当下的进程中捕捉美好的未来。在闲暇之余，我们可以找一些符合自己兴趣爱好、个性发展的书籍，去营造一个自我放松、休闲的读书时光。

（2）文化艺术活动的实践。通过参加健康有益的文化艺术实践活动，自觉接受先进文化艺术的熏陶，是青年学生思想道德境界不断升华、自我修养不断提升的有效途径。"读万卷书，行万里路""知行合一"，青年学生应该积极投身

◀ 图10-11 养成读书的习惯

▶ 图10-12　参观展览，感受文化艺术的魅力

于丰富多彩的文化艺术活动实践中去。例如，多参观历史文化古迹、博物馆、美术馆和展览馆，从中学习历史文化知识并感受文化艺术的魅力；多以观众或者志愿者的身份参加文化艺术读书交流会、文化旅游博览会、各类专题文化艺术活动，从而接触到不同的文化艺术界人士，参与各类活动的运行等。见多才能识广，丰富、精彩的文化艺术实践活动是最为符合青年学生身份定位和个性特征的活力舞台。

综上所述，青年学生一定要守住道德和法律的底线，并在此基础上不断修炼和提升个人的道德情感、意志品质和文化素养。

二、经典案例鉴赏

通过对自我修饰艺术知识的梳理可以清晰看出，自我修饰是青年学生全面综合、由内而外地不断调整、不断美化和不断提升的动态过程。光有好看的外表不行，光有得体的言行不够，我们需要的是成长过程中的积淀和修炼。这里我们将选择五个经典案例，来和大家一起展开深入鉴赏，一窥自我修饰艺术之美。

（1）北宋大文豪苏轼。苏轼，字子瞻、和仲，号东坡居士，世称苏东坡、苏仙。北宋嘉佑年间出生于眉州眉山（今四川省眉山市），祖籍河北栾城。他是北宋中期的文坛领袖，"唐宋八大家"之一，他在诗、词、散文、书、画等方面成就

很高。他的诗文纵横恣肆、题材广阔、清新豪健，善用夸张比喻等手法，独具风格，是豪放派的代表人物之一。青年时的苏轼便胸怀大略、志存高远，为今后的人生发展规划了蓝图并矢志不渝地坚持了下去。

（2）中国民主革命的先行者孙中山。孙中山生于1866年11月12日，卒于1925年3月12日，名文，字载之，号日新、逸仙。他是中国近代史上伟大的民族英雄、爱国主义者、中国民主革命的伟大先驱。他高举反帝反封建旗帜，倡导三民主义，发动辛亥革命，推翻了清朝统治，结束了中国两千多年的封建帝制，并建立了中国历史第一个资产阶级民主共和国——中华民国。孙中山先生为中华民族独立、社会进步、人民幸福奉献了青春和毕生心血。他的爱国思想、革命意志和进取精神永远值得我们青年后辈继承和发扬。

配有视听资源

配有视听资源

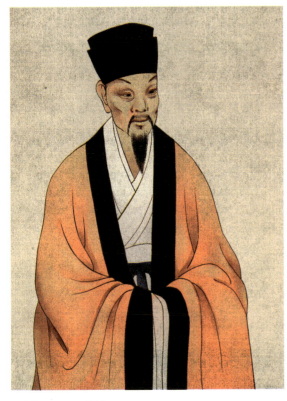
▲ 图10-13　苏轼

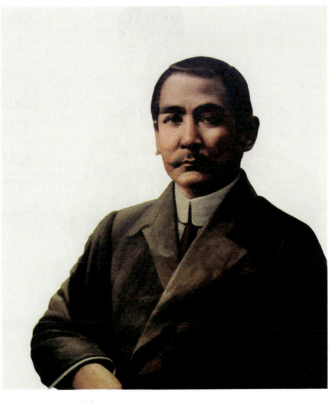
▲ 图10-14　孙中山

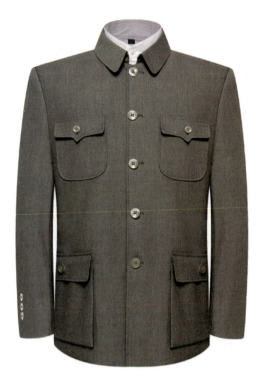

▲ 图10-15　中山装

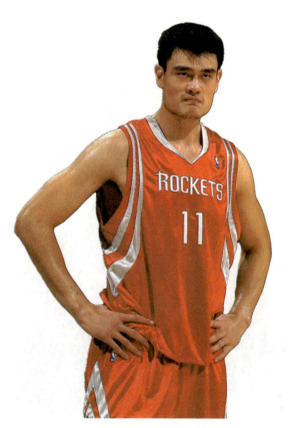

▲ 图10-16　姚明

（3）著名篮球运动员姚明。姚明，1980年生于上海，世界篮坛巨星之一。他是中国篮球史上里程碑式的人物，在世界篮球最高水平的美国职业篮球联赛获得了巨大的成功，并为篮球在中国乃至全球的推广做出了卓越的贡献。他被美国《时代周刊》列入"世界最具影响力100人"，被中国体育总局授予"体育运动荣誉奖章""中国篮球杰出贡献奖"。积极进取、谦逊刻苦是他的优秀品质；幽默阳光、乐观向上是他的生活态度。他不但是一代篮球巨星，更是年轻人追逐梦想、不轻言败的时代偶像。

配有视听资源

（4）"海空卫士"王伟，1968年出生于浙江湖州。王伟从小立志报国，高中毕业后自愿应招入伍。在部队，他勤勉敬业、意志坚定，努力学习高科技知识，刻苦钻研飞行技术，每次飞行考核都是优秀。2001年4月1日上午，王伟奉命驾机执行对非法进入我国领空的境外军用侦察机的跟踪监视任务，后不幸被其撞毁，致使飞行员王伟光荣牺牲，年仅33岁。在执行这次任务时，王伟坚毅果敢、沉着冷静、英勇顽强，用生命谱写了一曲爱国主义和革命英雄主义的壮丽凯歌。王伟的刚毅与决绝，展现出一种伟丈夫的高大形象，这是奉献祖国的爱国精神和心灵之美，是一种大美。

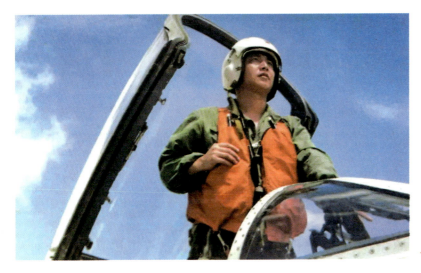

配有视听资源

▶ 图10-17 "海空卫士"王伟

（5）"女排精神"和中国国家女子排球队。中国国家女子排球队是中国各体育团队中成绩最为突出的团队之一。自1981年开始，九度成为世界冠军（包括世界杯、世锦赛和奥运会三大赛），并成就了世界女排历史上第一个"五连冠"。一代又一代斗志昂扬、青春活泼的女排姑娘们经过历代打拼和积淀所形成的"女排精神"，既是中国女排的精神财富，也是国人为之骄傲和奋进的源泉。女排精神的基本内涵可概括为：无私奉献精神、团结协作精神、艰苦创业精神及自强不息精神。女排精神很好地诠释了"为国争光、无私奉献、科学求实、遵纪守法、团结友好、顽强拼搏"的中华体育精神。女排的形象除了女性之美之外，她们在运动场上的行为更多表现为一种速度与激情的视觉美感，给观众与国人留下了极好的审美体验。

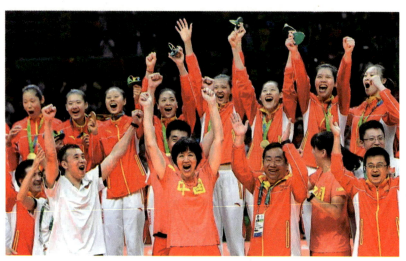

配有视听资源

▶ 图10-18 "女排精神"和中国国家女子排球队

第二课　自我美化体验

在这节课中,我们将选择自我美化中的穿着装扮作为体验对象,通过对服装款式、颜色的挑选,以及配饰、(女生)妆容的搭配,在实践中感受穿着装扮是如何更好地显现青年学生自身形态、气质和修养的。

一、发现自己

自己最清楚自己的性格、兴趣和爱好,自己也最清楚什么是自己真正想要呈现给别人的形象、气质和状态。发现自己是青年学生进行自我美化的前提和基础。一般而言,在青年学生的成长过程中,个体形态是会不断变化的,但我们的面容基本上是不太可能改变的。所以,我们能够做的是保持健康、良好的生活方式,如养成运动的好习惯,避免长时间熬夜,勤洗澡、常修剪等;积极面对学习、生活中所遇到的各种情况,特别是在困境中要坚强和乐观;经常参加健康的文化娱乐活动,如读书会、艺术节、博览会等,在良好的环境下陶冶情操和培养良好的兴趣爱好。

二、自我形塑

在对自己有了较为全面的"发现"的基础上,我们就可以选择适合自己的衣着装扮了。我们先来假定一个场景,然后一起尝试着去装扮一下自己。场景为:夏天的某个周末,我们要和小伙伴们去参加沙滩音乐节,你会如何装扮呢?

第一步,服装选择。一般而言,因为夏天比较热,所以我们要选择比较清凉的服装。男生的短裤、短袖和运动鞋是标准的服装搭配;女生可以穿短袖和短裙,运动鞋或者凉鞋。在颜色方面,以鲜艳、靓丽为主色调,以显示出青年学生的朝气与活力。

第二步，配饰选择。男生不要有过多的配饰，戴上一块运动休闲手表或手环就可以满足当晚活动的需求了。女生不要浓妆艳抹，不要佩戴过多的饰品，因为活动现场人多，这样既不安全，也会影响我们热情地跳动。因此，简单便捷、易于活动的装扮是最佳的选择。

第三步，活动礼仪。音乐节是年轻学生热衷的活动之一，在这里不用太拘束，也不能太奔放。我们可以在不影响他人的情况下，尽情地唱跳，切记不要失态。

做到以上三点，我们就可以在紧张的学习之余，好好地放松自己，享受属于青年人的音乐大餐了。

▲ 图10-19 沙滩音乐节场景

思考与练习

请结合对自己形象的观察，选择适合自己的服饰，去参加一次自己感兴趣的文娱活动，回来后与大家分享一下你拍下的精彩照片。

后 记

本教材严格按照《中等职业学校艺术课程标准》（2020年版）的精神进行编写，重点围绕"学科核心素养""课程目标"的相关要求。在内容选择上以"基础模块"为主，兼及"拓展模块"，注意中外美术资源与日常生活审美在教材中的比例设定，尤其强调了"艺术感知""审美判断"与"文化理解"的有效结合，适当通过"实践"激发学生的创意表达。本教材授课学时为20学时，比"课标"规定的18学时多了2学时，目的是预留适当空间，让授课教师根据大纲与教学实际需要进行调整与补充。

本教材从早期申报、立项到今天的定稿付梓，其中经历了非常复杂与艰难的过程，不仅时间紧、任务重，同时还要确保教材的品质与使用的适宜性。这是我学术生涯遇到的最难以应对的工作！好在各环节中都得到了诸多同志的帮助与支持，让我甚为感动。华东师范大学出版社的领导和编辑们，自始至终高度关注与协助教材的申报、立项与编写工作，反反复复一起斟酌教材每一页的视觉效果与内容细节，参与负责的两位副主编刘德龙教授、朱亮亮教授更是被我"盯"得苦不堪言。在此，我要特别感谢诸多远比我年轻却有如此事业心的朋友们，谢谢你们！

顾 平

2021年7月